U0023676

遊程規劃
與成本分析

（第二版）

Tour Planning and Cost Analysis

陳瑞倫、趙曼白◎著

曹　序

　　國際地球村的觀念與航空器的快速發展，促使國際旅行的需求量驟增。隨著全球休閒旅遊的市場需求不斷攀升，觀光產業已經成為世界各國重點發展的產業。觀光產業的範疇涵蓋了旅行社、餐飲、旅館、航空公司、主題遊樂園、紀念品特產等相關行業，其中除了旅行社以外，其他所有的相關行業都有自己的實體商品。然而旅行社卻扮演著組合所有相關行業商品，成為更有價值的遊程產品的重要角色，更有效率地協助其他觀光行業銷售商品。

　　產業的延續發展需要具有創意及專業的研發人員，就旅行社而言，遊程規劃人員就是觀光產業的研發尖兵。但是要養成一位兼具創意與專業的遊程規劃人員並不容易，目前旅行社在培養遊程規劃人員方面尚沒有一定的法則，也沒有可以參考的著作，一切運用經驗法則，尤其在面臨二十一世紀初多項不利事件的衝擊之後，旅行業人才大量流失，已經面臨到經驗傳承的斷層與延續發展的瓶頸。

　　全國各大專院校目前正在積極地培育觀光專業人才，但缺乏可以做為教材的專業書籍，以為修習大專院校相關課程及旅行社遊程規劃人員實務作業之參考。欣聞在眾多關於行銷、銷售、作業相關領域的觀光教育用書相繼出版之後，終於盼得涉及旅遊業產品研發與成本相關領域的書籍出版，值得期待。

　　《遊程規劃與成本分析》一書，運用學術理論為基礎，將複雜的實務細節經過系統化的整理架構，並搭配實例說明解釋及豐富的圖片展

示，讓學習者容易閱讀吸收並激發創意。此書對於未來培育遊程規劃人員具有相當大的助益，時值付梓之際，特此贅言推薦，是以為序。

嘉義大學觀光休閒管理研究所所長

曹勝雄 謹識

蔡　序

　　隨著台灣經濟社會的發展，國內外旅遊已蔚為風氣，國人足跡遍及世界各地，遊覽方式也依個人需要而推陳出新，市面上呈現百家爭鳴、萬花齊放的現象。近來網路工具便捷，旅遊資訊充斥，旅客如何由真偽莫辨的資訊中去明察秋毫，自然成了當務之急。旅遊產品成本及訂價與一般常人的認識有相當的差異存在，例如：機票的價格與距離並不是絕對的關係，市場的供需關係才是決定的重要因素；淡旺季機票及酒店的價差，也應運而起。

　　本書作者陳瑞倫曾服務於台北理想及錫安等旅行社，負責美洲部門的團體業務，對安排遊程及成本的估算有深入及獨到的瞭解及研究。任職期間又親自帶團至各地旅遊，其中最為業界所津津樂道的莫過於搭乘郵輪環繞南極洲七十二天的旅行，不只每人一百三十萬的費用打破了台灣有史以來的團費，也為自然生態旅遊潤色不少，目前負責代理航空公司的業務，視界更加寬廣。

　　由於其學習心十分高昂，並認為台灣旅行業界應再上一層樓，遂報考中國文化大學觀光研究所，經過兩年的努力，順利畢業，正式取得碩士的學位。並利用閒暇之際，綜合其實務經驗與理論，撰寫本書，以彌補學校及業界長期以來欠缺教科書的遺憾。

　　本書內容不只參考台灣、英國及美國等外國的書籍，並適時融入有關台灣旅遊業界的實務，深入淺出地勾勒出遊程安排的原則及成本分析，足供在校學子作為啟蒙的利器，也可供業者進修之用。就如書中所



言，沒有最好的行程，只有最適合的安排，本書應是目前市面上「最適合」學校及業界使用的中文教科書。

理想旅運社董事長

蔡榮一　謹誌

自 序

　　旅遊產品表面上看似國內旅遊業者之間的競爭，但實際上卻是全球性的競爭。由於遊程規劃是一門學術與實務必須兼重的學科，因此不論國際或國內都很難找到一本適合的教科書。由於國際局勢多變，加上資訊快速變化，要能掌握最新資訊又能延續傳統，將台灣旅遊業遊程產品的過往今來，運用學術基礎整理成有系統的書籍傳承經驗，以達到教育出專業人員的目的，確實是件極大的挑戰。

　　有幸於民國76年以外行的身分進入旅遊業，歷經封閉的出國限制期、開放大陸探親、開放出國觀光、開放旅遊業執照、各國經貿辦事處陸續登台、世界航空公司相繼飛進台灣、1998亞洲金融風暴、兩次波斯灣戰爭、各國航空公司紛紛退出直飛台灣市場、911事件、SARS衝擊影響……，默默地由外務員做起，與旅遊業共存共榮，直到今天成為航空公司總代理旅行社的專業經理人。十七年來筆者曾經以協力廠商的身分，專營旅遊業行程表及旅訊的企劃、包裝與印製，也曾轉任專業領隊帶著客人遊歷六大洲與三大洋（亞洲、歐洲、非洲、美洲、大洋洲、南極洲與太平洋、大西洋、印度洋），也從一個工科背景的專科生，到取得觀光研究所碩士學位，更有機會到大學代課傳承遊程規劃的經驗。一路走來，深深覺得將經驗透過知識管理的觀念撰寫一本遊程規劃與成本分析的書籍，實是刻不容緩。

　　然而個人力量薄弱、才疏學淺，無法完成著書大業。所幸在揚智文化事業主編鄧宏如小姐的鼓勵與邀請及張晔玟小姐的激勵之下，決心提

筆著述。惟因旅遊業務繁忙，只能犧牲個人休息時間與利用零碎時間來進行。本書共費時十四個月完成，遺漏錯誤在所難免，祈請各方先進不吝匡正賜教。

特此感謝理想旅運社陳前董事長昭雄、蔡董事長榮一與林前副總英明的提攜，中國文化大學觀光事業研究所所長曹博士勝雄、王博士國欽、洪博士維勵、劉博士元安與黃博士宗成的教導，母親、姊姊的支持，揚智文化給予的機會，讓理想與現實同步、理論與實務融合。

陳瑞倫 謹識

二版序

　　遊程規劃是旅行業產品的重點，目的是將旅遊行程的內容，包括食、宿、交通、景點等，做點線面的結合，讓一個旅遊產品，透過領隊、導遊的畫龍點精，成為旅客的最愛。這幾年旅遊產品從多國到單國，再進入機加酒、背包客變化行程，使得行程多元化，美食精緻化，交通豐富化，例如，團體自由行不但具有團體量化特性，也滿足旅客自由漫步遊程的細緻特性，相對未來遊程規劃也應以背包客的角色出發，來做更精緻的遊程設計，才能滿足廣大旅客需求。

　　這幾年高中職、大專院校都在舉辦遊程設計競賽，所以在這觀光產業黃金時期，遊程規劃與成本分析更是大專院校觀光、餐旅相關科系必修科目與學程，讓遊程規劃更加觀光化、社會化、科技化、生活化，融入教學與實務並用，因為課程中分組報告，進而參加競賽，達到做中學的教育目的。

　　最後要先向瑞倫兄致意，在本書出版後我就認真拜讀過，並採用本書當成上課的教科書，這次揚智文化公司主動邀請我參與本書增修工作，讓我擔任本書第二作者，實在非常感謝，也希望觀光、餐旅相關課程的老師不吝賜教。

趙曼白　謹識

目　錄

目 錄

第一篇
遊程規劃

第一章　遊程規劃概論

1.認識遊程規劃的涵義

2.瞭解遊程的定義與分類

3.熟悉遊程規劃的原則

4.探知遊程規劃的功能與目的

　　遊程就是旅遊業的產品，由於旅遊產品具有無形（invisible）的特性，因此遊程規劃的優劣將直接影響銷售，甚至會影響客訴發生的可能性。一個優質的遊程規劃，將會提升業務人員對於遊程（產品）的信心，減少銷售障礙，增加成功銷售的比例。反之，一個劣質的遊程規劃，會減低業務人員銷售說明的信心，甚至旅客參加遊程後會造成客訴事件。旅遊業的遊程規劃好比製造業的產品研發，是企業核心競爭力的重點。學習遊程規劃是相當重要的課題，本章內容將從基本概論談起，讓讀者對於遊程規劃有初步的認識。

第一節　遊程規劃的涵義

　　狹義的遊程規劃意指旅遊商品本身的設計，但是廣義的遊程規劃應該結合行銷組合的4P：產品（product）、價格（price）、通路（place）與推廣（promotion）的觀念，不單單只是單純的產品本身設計。規劃遊程是一項具有高度技巧的工作，因為旅遊產品無法觸及，而且是先付款後享受，因此，如何在旅遊景點大同小異的情況下，規劃出與眾不同、匠心獨具的遊程，並受到顧客青睞，亦顯得格外重要。根據旅遊產品的特性，遊程透明化成為展現旅遊產品最直接有效的方式。所謂遊程透明化就是將遊程的所有內容與細節一一詳述，例如：所使用的航空公司、航班時間、航線航點、每日行程內容與參觀景點、交通工具、餐食安排、飯店等級與名稱等，甚至加上遊程規劃者的設計理念，期望能讓消費者充分認識與瞭解該遊程產品，進而採取購買行為。

一、遊程的定義

　　美洲旅遊協會（American Society of Travel Agents, ASTA）對遊程的解釋為：「遊程，是事先計劃完善的旅行節目，其中包含交通、住宿、

遊覽及其他有關之服務。」

二、遊程的分類

　　對於遊程的分類，目前並沒有統一的說法，孫慶文在《旅運實務》中，將遊程種類依構成者之目的與構成內容來分類；容繼業在《旅行業理論與實務》一書中，以不同的方式來區分遊程的種類，分別是：安排的方式、是否有領隊服務、遊程之時間長短及特殊之需求。本書綜合學術與實務的觀點，將遊程的種類按照下列的方式來加以區分：(1)依市場需求來區分（構成者之目的、安排的方式）；(2)依遊程的內容來區分（構成內容）；(3)依地區性來區分；(4)依遊程內容等級來區分（服務之性質）；(5)依遊程屬性來區分；(6)依成行人數來區分；(7)依有無領隊隨行服務來區分；(8)依飛行時間來區分；(9)依付費時機來區分；(10)依主要交通工具來區分；(11)依遊程的時間特性來區分（遊程之時間長短）。

(一)依市場需求來區分

◆現成遊程（ready made tour）

　　在需求者（消費者）提出需求之前，由供應者（旅行社）提供規劃好的遊程。旅行社依照其品牌屬性與市場規劃而設計推廣的全備旅遊商品，通常旅行社會選定單一家或兩家以上的航空公司來配合，推估市場需求，以最有利的條件組合成符合預估市場需求的遊程。屬於旅行社先規劃安排訂價好的現成遊程，可以直接透過銷售通路或媒體廣告立即銷售的遊程商品，一般稱為series。其規劃條件以能達到規模經濟獲利為主，但也有一些旅行社會針對特定的客層，規劃一些高單價、高利潤、少團量的現成遊程，例如環遊世界遊程。通常在媒體廣告上所看到的團體遊程商品均屬於現成的遊程。

◆**訂製遊程**（tailor made tour）

　　需求者（特定消費者）提出需求之後，再由供應者（旅行社）按照需求者所提出的需要而規劃的遊程。旅行社根據特定消費者（通常是公司行號、機關團體或是一個家族、一群好友）所提出的要求來訂製遊程的內容，一般來說，時間是固定在某個時段，較沒有彈性，有特別的訴求，人數可以從十幾人到數千人。由於是按照旅客需求來訂製遊程，所以價格與現成遊程比較，通常呈現特別低或特別高的兩極化價格，一般在媒體上幾乎看不到訂製遊程的廣告。公司員工旅遊、企業獎勵旅遊、大學碩士專班的海外移地教學、公家機關自強活動等都屬於訂製遊程，但有時會直接以現成遊程為主架構，再更改一些細部項目而成為訂製遊程。

(二)依遊程的內容來區分

◆**全備旅遊**（full package tour）

　　涵蓋旅遊期間所有的基本相關服務安排與必要事項，包含規劃設定全程交通、住宿、餐食、旅遊節目、門票、領隊全程照料、導遊解說、行李運送、服務小費、機場稅、法定保險等。目前旅行社所安排的團體旅遊即屬於此類。為何在此強調「規劃設定」的條件說，而非無條件的「全部」？因為在市場競爭下，原本在傳統遊程規劃屬於全備旅遊的必備內容，漸漸被規劃者列為自費項目。例如：傳統的全備旅遊從出發到回國的所有旅遊期間，均包含三餐與旅遊節目的安排；但是時下許多全備旅遊產品將旅遊期間的某一天（或某兩天）不作任何旅遊節目安排，而以自費套裝遊程於出發前或旅遊途中銷售，藉以降低團費吸引消費者，並增加因銷售自費遊程的獲利。傳統的全備旅遊費用應該包含機場稅，但是時下許多團體產品在銷售時並未包含機場稅的費用，而是以外加的方式來降低團費吸引消費者。

◆半成品旅遊（package holidays）

只具備部分全備旅遊所包含的內容。一般只具備航空交通與住宿，其餘的部分，旅行社會選擇旅客需要且具有經濟效益或附加價值的內容，以套裝的方式包裝，由旅客自行選擇組合。部分在出發前必須決定購買與否，例如：機場接送。部分可以在抵達當地後再做購買決定，例如：當地旅行社套裝好的自費遊程。以上是由旅行社安排服務的部分。有許多全備旅遊包含的內容，旅客可以完全自己操作安排而不須透過旅行社，例如：午晚餐或當地交通。許多航空公司推出的機加酒（機票加酒店）產品即屬於此類，大部分集中於都市定點或度假島嶼，有些航空公司推出的半成品旅遊包含了機場接送。英國旅行社協會（Association of British Travel Agents, ABTA）所制定的歐盟半成品旅遊規定（EC Package Travel Regulations）定義Package為至少有運輸交通、住宿、其他與前兩項無直接相關且占有相當比例的旅遊服務的二項（含）以上安排，並且必須是一次消費所包含的事先安排，服務所涵蓋的期間超過二十四小時或者包含隔夜住宿的組合。

◆半自助旅遊（half pension package tour）

一般指具備全備旅遊的部分內容，諸如：航空交通、住宿及搭配設定好的當地套裝遊程（除了已設定包含的遊程外，出國後仍可以利用時間選擇參加另外的自費遊程），通常也包含當地機場與旅館間的接送。半自助旅遊與半成品旅遊之間最大的差異是，前者有設定好的套裝遊程包含於購買價格內，後者則沒有。參見**表1-1**的實際例子，請注意包含項目、自費遊程與行程部分的差異。

按照遊程內容區分的三種遊程比較，可由**表1-2**看出三者間的差異。內容差異主要是在交通與餐食的安排及有無領隊隨團服務；旅行社涉入程度與旅客的自主性程度差異，也是分辨全備旅遊、半成品旅遊與半自助旅遊的重要指標。

表1-1 半自助旅遊與半成品旅遊的實際比較

種類		半自助旅遊	半成品旅遊
產品名稱		夏威夷情人任你遊六天	夏威夷隨興遊六天
包含項目		台北─檀香山經濟艙來回機票一張	台北─檀香山經濟艙來回機票一張
		檀香山威基基海灘四晚住宿	檀香山威基基海灘四晚住宿
		第一天與第五天之機場及飯店間來回專人專車接送	第一天機場及飯店間專人接送
		四餐飯店自助早餐	四餐飯店自助早餐
		大島一日遊、恐龍灣浮潛、小環島、愛之船	
自費遊程		魔術秀、潛水艇、玻里尼西亞文化中心遊	外島一日遊、恐龍灣浮潛、愛之船黃昏遊、小環島觀光、魔術秀、潛水艇、玻里尼西亞文化中心遊、谷蘭尼牧場一日遊、機場送機
行程	第一天	台北─檀香山　專人專車接往飯店	台北─檀香山　專人接往飯店
	第二天	上午展開小環島觀光下午自由活動	自由活動
	第三天	上午由加長型禮車接往恐龍灣遊覽下午自由活動傍晚專車接往碼頭體驗愛之船黃昏遊	自由活動
	第四天	大島一日遊（含午餐）	自由活動
	第五天	檀香山─台北　專人專車接往機場	檀香山─台北　自行前往機場搭機
	第六天	台北	台北

表1-2 遊程內容比較表

	交通	餐食	住宿	成行人數	隨行領隊	旅行社涉入	旅客自主性
全備旅遊	全包	包含三餐	包含	一般為15人	有	高	低
半自助旅遊	航空交通+接送	只有早餐*	包含	不限**	無	中	中
半成品旅遊	航空交通	只有早餐	包含	不限**	無	低	高

*因行程需要，有時會包含部分的午餐或晚餐。

**為降低票價成本，時下許多旅行社以集結散客的方式，將原本必須開立個人票的旅客，改以開立團體票的方式操作。

(三)依地區性來區分

　　長久以來，出國行程規劃部門在旅行社的實務分工下，通常是以地區來區分。大致分為：東南亞（南線）、東北亞（北線）、中國大陸、南亞中東、北美洲（美加）或美洲、歐洲、紐澳（大洋洲）、非洲、其他特殊線（精選特輯）、島嶼度假、郵輪（郵輪與飛機旅行可另外歸類為依主要交通工具區分）。主要是因為各地區的機票結構、操作難度、成本模式、估價模式、市場規模、資訊掌握等條件都有相當的差異。就算是在同一地區的不同國家，也會有上述的差異。所以基本上旅遊從業人員若沒有實際參與到各地區的實務規劃，常常無法全盤瞭解，只能專精於一個或某些個地區。雖然有些從業人員在旅遊業服務三年、五年，但是對於遊程的成本概念或操作細節所知有限。因為世界之大複雜多變，因此也是旅客最容易產生認知差異而造成客訴抱怨的癥結所在。

　　例如，經常聽到客人抱怨：上次參加貴公司的加拿大西岸九天團吃得豐富、住得豪華，但是這次付相同的費用參加貴公司的美東九天團卻吃得普通、住得普通。因為雖然都在北美洲，但是一個是美國以美金計價，一個是加拿大以加幣計價；一個在西岸，一個在東岸；兩者的旅遊重點不同、資源不同、風俗民情與消費水準不同、與台灣的距離不同等條件，都是造成相同價格不同感受的原因。若是以北美洲與南美洲相比較，則差異更大。如果有心從事旅行業，在遊程規劃這個部分多下點工夫努力，勢必如虎添翼。

(四)依遊程內容等級來區分

　　本書所使用的遊程內容等級與容繼業的《旅行業理論與實務》中所提的服務之性質相同，將遊程分為豪華級（deluxe or luxury）、標準級（standard）與經濟級（economy or budget）三種。通常是以飯店等級為依據，因為飯店等級的分類較具公信力且有統一的規範，例如：星級標準（五星級、四星級、三星級等）、鑽石級標準（五顆鑽、四顆鑽、

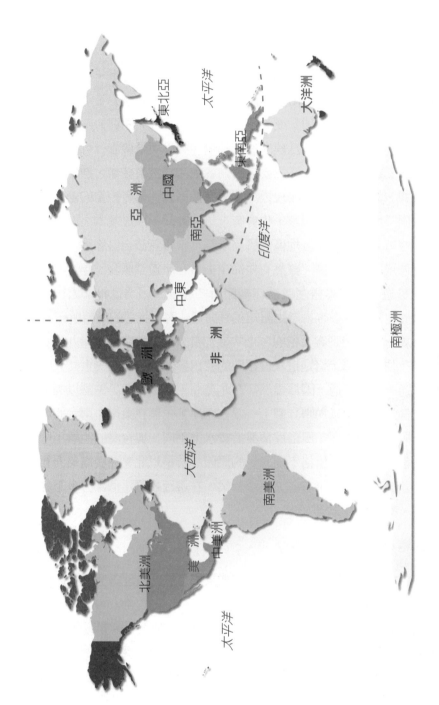

世界地圖

北美洲

中美洲

美 洲

南美洲

歐 洲

非 洲

中東

亞 洲

中國

南亞

東北亞

東南亞

大洋洲

南極洲

太平洋

大西洋

印度洋

太平洋

太平洋

三顆鑽等）或等級標準（superior deluxe、deluxe、moderate deluxe、superior first class、first class、moderate first class、superior tourist class、tourist class、moderate tourist class）。

　　行程規劃者會根據所使用的飯店等級標準，來評定該遊程的等級。除了飯店以外，遊覽巴士與餐食所安排的內容也要符合級數，雖然它們的分別並無法很明確，尤其是遊覽巴士。例如：若使用五星級飯店，就不能使用太差的車子或餐食；而使用經濟級飯店，若餐食吃得太奢華，會造成定位不清的情形。市場上常運用某些特定的形容詞來區隔內容等級，尤其是豪華級的遊程最常使用。例如：「頂級」、「尊爵」、「至尊」等形容詞來代表豪華級的遊程；「特惠」代表經濟級。有些公司品牌會運用「金」來代表豪華級產品，例如：「金理想」、「金鳳凰」。由於等級的認定雖然是有所根據，但是個人的認知會有差距，因此在運用內容等級分類時要特別注意，以免因為認知差距而產生客訴。

(五)依遊程屬性來區分

◆一般旅遊（normal tour）

　　市場上大多數的旅遊產品均屬於此類。偏向綜合性的觀光旅遊，沒有其他明顯的特殊目的。

◆會議旅遊（conference tour）

　　參加會議時順道旅遊，這種以會議目的為主，旅遊目的為輔的遊程即稱為會議旅遊。在會議之前的遊程稱為pre-tour，於會議結束後才開始的遊程稱為post-tour。

◆獎勵旅遊（incentive tour）

　　具有激勵與獎勵作用的旅遊。許多大型企業為了獎勵經銷商、銷售人員或特定員工，所特別規劃的遊程。旅行社會依照旅客的要求來安排規劃，屬於訂製遊程。人數與規模通常比一般旅遊還大，操作內容較複

雜，成本會比一般旅遊高。

◆特別興趣旅遊（special interest tour）

以特別興趣為主體所規劃的遊程。例如：登山、高爾夫、SPA、遊學、蜜月、醫療保健等。

(六)依成行人數來區分

航空公司在推廣航線銷售機位時，會根據市場條件來制定票種與票價。例如：美國航空（AA）在進入台灣市場時，只銷售個人機票（FIT ticket）單一票種；聯合航空（UA）就同時包含個人機票與團體機票（group ticket）。個人票一人即可成行沒有限制，但是團體票就有限制，例如：GV2、GV4、GV10、GV25等。因此可以分為個人成行、兩人成行、四人成行與團體成行（通常設定為十人或十五人）等四種。

(七)依有無領隊隨行服務來區分

容繼業在《旅行業理論與實務》中，將遊程分為專人照料之遊程與個別和無領隊之團體。本書將有無領隊隨行服務區分為：有領隊隨行服務之遊程與無領隊隨行服務之遊程。

◆有領隊隨行服務之遊程

由合格的領隊（tour leader, tour manager, tour conductor, or tour escort）帶領旅客，自啟程地出發到返回啟程地，全程隨行服務的遊程稱之，即一般所指的團體旅遊。依據「中華民國旅行業管理規則」規定，凡旅行業者在團體旅遊產品替旅客安排三項或三項以上之不同服務時，必須派遣合格領隊全程隨行服務。領隊的費用是由旅客平均分攤，一般航空公司在人數超過十五人時，會提供一張免費機票，此張免費機票即可提供給領隊使用。國外協力廠商在報價時也會以十五人為基準，並提供一名免費額給領隊。但是這並非所有航線都適用，有些航空公司或某些航線並不提供任何免費票。有些團體十人以上就出發，更有些時候，

為了達到廣告效果或誠信原則，雖然人數不足十人，但是仍然派遣隨行領隊隨團服務。

◆**無領隊隨行服務之遊程**

　　舉凡所有無領隊隨行服務的遊程均屬之，例如：半自助旅遊、半成品旅遊。近些年來，由於市場競爭與消費者資訊充足，許多打破傳統的變通方式應運而生。例如：運用團體機票與住宿價格的優惠，幾個家族或同事呼朋引伴，請旅行社僅安排交通與住宿的服務，雖然人數超過十五人以上，仍然要求旅行社不必安排領隊隨行。半成品旅遊原本屬於無領隊隨行服務之遊程，但是時下有許多稱為團體自由行的旅遊產品，運用團體機票的優惠價格，將產品設計為半成品旅遊，但是仍然派遣領隊隨行服務，銷售並協助安排額外自費遊程。所以隨著市場競爭與演變，許多傳統定義或產品都出現變化。

(八)依飛行時間來區分

　　Pat Yale在*The Business of Tour Operations*一書中，以英國為起點，飛行時間以五小時來作為區分，超過五小時稱為長程線（long-haul）；在五小時以內為短程線（short-haul）。台灣的業者以飛行時間作為參考，將東北亞與東南亞地區的遊程產品視為短線，其他國家地區均視為長線。由於政策的開放與市場性的緣故，自1987年年底以後大陸線開始運作，業者大都將大陸線獨立出來，若以門戶飛行時間來算，大陸線仍屬於短線。

(九)依付費時機來區分

　　付費時機主要的區分點是以出國日期為準，於出國日期以前所支付的費用是用以支付契約所包含之遊程花費；出國之後所花費購買的遊程稱為額外自費遊程。所以按照付費時機可以將遊程區分為契約內包含遊程與額外自費遊程兩種。

◆契約內包含遊程

在出發前，一次支付費用所包含的遊程內容。在**表1-1**的半自助旅遊部分，其中大島一日遊、恐龍灣浮潛、小環島、愛之船等項目所組合而成的遊程，即屬於契約內包含遊程。

◆額外自費遊程（optional tour）

在出發後，於當地購買額外支付費用的遊程。在**表1-1**的半自助旅遊部分，其中魔術秀、潛水艇、玻里尼西亞文化中心遊等項目，都屬於額外自費遊程。旅客到國外當地後，才決定是否付費參加，有高度的自主權。通常為了降低成本、增加獲利機會，或因為該項遊程的操作穩定度較低，因此旅行業者把一些遊程排除包裝在必須參觀的遊程規劃中，而以國外額外自費的方式包裝。

(十)依主要交通工具來區分

海島型國家出國旅遊最主要的交通工具是飛機，其次是郵輪。而大陸型的國家，還有巴士和火車。因此市場上也推出以主要交通工具來區分的產品，例如：飛機加輪船的遊程（fly and cruise）、飛機加租車的遊程（fly and drive）、巴士觀光遊程（bus tour）、飛機加火車（fly and train）等。

(十一)依遊程的時間特性來區分

容繼業在《旅行業理論與實務》中，依遊程時間的長短將遊程分為：市區觀光、夜間觀光、郊區遊覽與其他。本書以此為基礎，用時間特性來作為區分條件，將遊程分為接送、市區觀光、郊區遊覽、夜間觀光、一日遊、多日遊。

◆接送（transfer）

通常指從機場接機到下榻的旅館，或由住宿的旅館接到機場。因為隨著接送期間是否碰到用餐時間，其所包含的內容與用車時間長短會改

變，所以又可分為純接送（transfer only）與包含用餐的接送（transfer with a meal stop）。接送是最基本的遊程，亦是成本控制上非常重要的一環。例如：早期日本團體為了節省成本，於是在接送時使用較低價的白牌車；或有些地區使用購物店所提供的接送車，都是屬於比較不妥的操作方式。而採用回程晚班機或運用機場飯店的接送車等，都是節省成本的方式之一。

◆市區觀光（city tour）

一般為三小時以內的都市觀光。可以分為上午市區觀光與下午市區觀光。主要以遊覽車觀光為主，在一城市或鄉鎮進行當地的導引介紹，讓遊客在最短的時間內對當地有基本的認識。一般遊程會將當地逛街購物與市區觀光結合在一起。例如：在巴黎市區參觀巴黎鐵塔、凱旋門、香舍里樹大道等，一般都是以車上觀光或下車照相參觀為主。有時為了讓遊程更加充實深入，會加入羅浮宮等需要門票的著名景點。如果下午的時間較長，市區觀光景點參觀完後，會讓遊客在市區逛百貨公司或免稅店購物。

◆郊區遊覽（excursion）

執行的時間較長，通常是前往距離住宿飯店較遠的主要景點遊覽，當天來回；或是從一個目的地前往到另一個目的地途中的主要景點遊覽。包含車程時間通常介於四至七小時之間。例如：前往巴黎市郊的凡爾賽宮遊覽，即屬於此分類。

◆夜間觀光（night tour）

時間長短通常也是在三小時左右，執行的時間為吃完晚餐之後。並非所有都市或地區都適合安排夜間觀光，必須考量當地治安及夜間觀光的價值性。通常以欣賞當地民俗表演、看夜景或夜間觀光價值性高的景點為主，例如：欣賞巴黎的紅磨坊秀、搭乘遊船夜遊塞納河，觀賞巴黎夜間燈光將古蹟與景點點綴得浪漫典雅的景緻，或夜間攀登巴黎鐵塔欣

巴黎市區參觀凱旋門

巴黎著名景點羅浮宮

巴黎市區參觀巴黎鐵塔

夜間攀登巴黎鐵塔欣賞夜景

賞夜景均屬之。

◆一日遊（one-day tour）

　　又可分為一日單一目的地遊程（one-day single destination tour）與一日多目的地遊程（one-day multi-destination tour）。按字義即可以瞭解，前者為在一個都市遊覽一整天，例如：一整天在紐約曼哈頓區遊覽中央公園、聯合國總部、第五街、洛克斐勒廣場、華爾街、帝國大廈、搭乘遊船遊覽自由女神等，這就屬於一日單一目的地遊程。後者雖然說是一日多目的地遊程，但是由於時間的限制，通常目的地不會超過三個。例如：由紐約出發前往波士頓遊覽，途中前往羅德島州的新港參觀大豪宅，這樣的遊程就屬於後者。

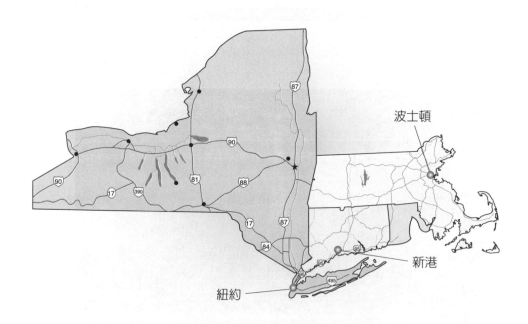

紐約、新港、波士頓的相關位置圖

◆多日遊（multi-day tour）

　　同樣可以分爲多日單一目的地遊程（multi-day single destination tour）與多日多目的地遊程（multi-day multi-destination tour）。市面上所販售的定點度假產品即屬於前者；一般的團體行程產品多屬於後者。例如：在美國佛羅里達州的奧蘭多的迪士尼世界住宿五個晚上，而所有遊程內容就是遊玩各個主題園，這就屬於前者；如果遊程包含住宿奧蘭多迪士尼世界兩晚、邁阿密兩晚，以及位於美國最南邊的Key West一晚，這就屬於後者。關於如何計算幾天幾夜，必須根據飛機航班抵達目的地與離開目的地的時間，及飛行時間與時差等因素考量之後才能描述。一般而言，如上述的例子，從台灣出發到美國東南部住宿五晚的遊程，可能是七天五夜或八天五夜。七天五夜表示沒有在飛機上過夜；而八天五夜表示在飛機上過一晚。短線的行程通常夜數只比天數少一，七天通常是六夜。

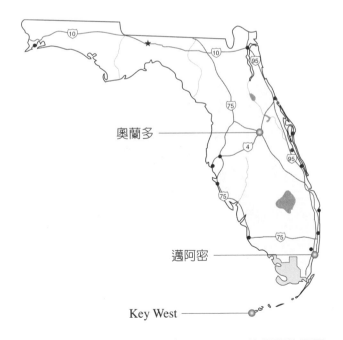

位於佛羅里達州的奧蘭多、邁阿密、Key West的相關位置圖

第二節　遊程規劃的原則

　　遊程規劃雖然是從零開始逐一組合，但是必須遵照一些基本原則，不可無方向的任意搭配組合，否則就算遊程規劃出來了，也無法上市銷售。

一、安全第一原則

　　目的地應避免政局不穩、戰爭、人畜傳染病疫區、治安條件不良等國家或地區。所安排之遊覽景點或旅遊設施的安全性要高，避免交通條件不良或安全設施不足的景點。

機車安全堪慮

二、合法原則

所有安排的遊程內容都必須是合法經營。交通時數必須符合當地國的規範，司機不超時駕駛、不媒介色情、不在非法賭場賭博（國外觀光地區有許多合法的賭場CASINO）等。

三、最適原則

規劃的遊程要符合市場需要，不是將所有最好的內容組合，而是將最適合的內容組合。如果將各地最好的旅館及最好的餐廳安排在遊程之內，價格將會遠遠高出一般消費者所能支付的範圍；遊程規劃者必須根據市場定位鎖定目標消費群的購買能力，選擇最適合該族群的內容來安排。

四、穩定供給原則

旅遊糾紛的產生常常因為遊程內容變動而造成，因此若某項安排無法穩定供給時，則必須捨棄。例如：搭乘小飛機登陸冰河的遊程，會因為天氣因素影響而無法執行，此時規劃者必須判斷影響因素的發生機率高低，來決定是否安排該項目。一般而言，此類的遊程不會安排在既定遊程中，而以額外自費遊程的方式安排。

五、物超所值原則

遊程安排的內容有許多是隨著個人喜好不同，而有不同的滿意度。例如：有些消費者喜歡體驗西式餐食，有些消費者必須餐餐吃中式餐食；有些消費者喜歡市區高樓大廈外觀氣派的飯店，有些消費者則喜歡

位於郊區自然景觀環抱的小型飯店。規劃者必須以同理心分辨消費者價值觀，才能規劃出讓消費者有物超所值感受的遊程。當消費者認定所得到的服務價值低於所支付的費用時，旅遊糾紛就會產生。反之，則消費者滿意度提高，口碑與品牌都會有正面的影響。

六、風險掌握原則

評估規劃的遊程所存在的風險是否容易被掌握，或者風險發生時替代方案容易安排。例如：雪季易封閉的路段，是否有替代道路，影響行程的程度必須事先評估。

七、可行性原則

許多遊程規劃紙上作業非常輕鬆完美，但是實際操作時會產生許多問題。例如：在一天行程當中安排太多入內遊覽的景點，乍看之下行程非常豐富，但是時間上無法全部參觀或者走馬看花，都會造成旅遊糾紛或者降低滿意度。

八、合時宜原則

時下最常見的通病是不論當地的氣候如何變化，遊程內容仍然一成不變。消費者並不瞭解氣候對於遊程的影響，時下旅遊資訊也無法非常完整系統性的介紹，因此規劃者肩負著忠實告知與教育的角色。例如：加拿大落磯山國家公園區是前往加拿大西岸遊覽的主要風景區，夏天期間道路狀況良好，所有景點全部開放，因此停留的時間越長越能夠欣賞大山大水美景；但是多天期間，道路狀況較差，大部分景點關閉或因積雪無法進入，因此停留時間不可太長。同地區的遊程規劃，其評估標準因季節不同而有差異，必須以合時宜為原則。

九、獲利原則

不論再好的遊程規劃，如果不能爲企業帶來獲利，就是一個失敗的遊程。

第三節　遊程規劃的功能與目的

一、遊程規劃的功能

(一)創造市場需求

有些航線的目的地不爲大家耳熟能詳，此時透過遊程規劃成爲旅遊商品時，即可推廣於市場，創造市場需求。許多熱門旅遊目的地，也可以透過行程規劃的巧妙設計，創造更多的市場需求。

(二)增加旅行業者獲利空間

單一服務項目所能創造的利潤空間有限，藉由遊程規劃，將多項服務結合銷售，即可增加獲利空間。

(三)供應商產品的結合銷售

單一航線機位、單一旅館、單一巴士或單一景點在推廣銷售時，事倍功半；但是經過遊程規劃包裝之後，一次銷售即可同時賣出機位、旅館、巴士與景點等供應商產品，事半功倍。

(四)旅遊商品有形化

旅遊商品具有無形性（intangibility），行程規劃的功能之一，就是藉由詳細的包裝敘述，將無形的旅遊商品有形化。

二、遊程規劃的目的

就企業角度而言，遊程規劃的最終目的就是要設法達到企業所設定的目標。一家企業可能同時擁有幾種、幾十種，甚至百種以上的遊程產品。就每一項遊程的規劃而言，都是企圖製造出一個獲得消費者購買的產品，再藉由每單項遊程產品的銷售獲利，來累積達成企業總目標。每項旅遊產品都有其生命週期，獲利方式也不相同。並非每一項遊程規劃的產品都能獲利，今年乏人問津的遊程產品並不代表明年仍然賣不出去，所以熟悉市場脈動，掌握消費者需求與熟知遊程規劃的所有細節，才能透過遊程規劃的產品協助企業達到目標。

沒有最好，只有最合適

　　遊程規劃者必須瞭解一項事實：「沒有最好，只有最合適」。要求完美常常是專業工作者追求的目標，但是什麼才是所謂的完美，似乎沒有人能回答這個問題。什麼是完美的行程規劃？也許規劃者會以自己的經驗與認知去安排，而忽略了客人的需要。

　　例如：西澳的波浪岩是一處知名的風景區，但是來回必須約六個小時的車程。這時規劃者加入自己的經驗感受，認為不需要坐那麼久的車子去看，不如在都市附近多安排一些景點，輕輕鬆鬆、不用來回趕路比較好，然而卻因此造成客訴事件。客人的理由是「你去過，但是我們沒去過，你怎麼知道我們認為不值得，我們就是要去看波浪岩」。

　　另外一個例子是一般規劃者都認為直飛目的地比轉機好，但是卻有客人就是選擇要經過香港轉機的行程，因為客人想在香港機場購買免稅商品。

　　最後一個例子是轉機的時間到底是一小時好、兩小時好，還是三小時好？一般人大多認為越短越好，但是在行程規劃的考量上，必須注意班機的準時率、機場位置與大小及轉機手續的相關規定與入境手續所花的時間長短等因素來決定，所以並非是越短越好。例如進入美國西岸的海關再轉機飛往其他都市時，轉機時間就不能太短，否則通關提取行李再轉機的時間會不夠。

　　由以上的例子可以讓規劃行程者免於陷入追求完美的迷思，只要追求最適合消費者的行程即可。到底什麼才是最適合消費者的行程？根據研究指出，消費者喜好會受到人口特質因素的影響，所以設定目標客群及產品定位是行程規劃的先決條件。根據所設定的目標客群來規劃行程，才能設計出最適合的產品。

Note...

第二章　遊程規劃的市場分析

學習目標

1. 認識遊程產品的各種特性
2. 瞭解遊程產品的消費者購買行為
3. 深入瞭解遊程產品的市場分析

　　遊程規劃分為客製遊程與系列產品兩種，由於客製遊程大多已經確定目標顧客，而且要前往的國家或地區已經有所掌握，所以比較容易著手，不會有太多的困難。但是系列產品的情況不同，因為遊程規劃者必須在規劃之前先對市場做分析，並參與產品會議，瞭解銷售部門的需求與顧客的需要，如此才不會閉門造車或規劃出曲高和寡的遊程產品。所以規劃者在還未決定要規劃何種遊程之前，必須先進行必要的前置作業，也就是市場分析的工作。

　　本章結合理論與實務，說明遊程產品的各種特性，認識遊程產品的消費者購買行為，並深入探討遊程產品的市場分析內容，期望讓學習者瞭解除了重視遊程規劃本身的工作內容之外，在遊程規劃之前還有一些必須瞭解的重要課題。

第一節　遊程產品的特性

　　認識遊程產品的特性對於遊程規劃有很大的幫助，可以讓規劃者針對遊程產品的特性做不同之規劃，除了讓產品完全呈現其特性之外，還可以將消費者認知差異降到最低。遊程產品的特性包括：無形性、不可分割性（inseparability）、異質性（heterogeneity）、易滅性（perishability）。

一、無形性

　　一般市面上的產品大多數是具體有形的，消費者可以先看見產品、觸摸產品，甚至可以試用產品之後再進行購買，例如：家具、汽車、電腦等，都是屬於具體有形的商品。但是遊程產品是屬於體驗與感受的過程，消費者在購買之前無法實際看見產品的完整實體，也觸摸不到各種產品內容，在購買並享受產品之後也無法將所有的飯店、景點等帶回

家，留下的是人生的記憶。換言之，消費者所購買的是藉由國外所提供的各種實體與服務發生的當時與之後，所得到的感受與人生的體驗，這些是屬於無形的效益。

　　由於遊程產品的無形性，在銷售上會造成許多困擾，如果規劃者能針對這些難題，事先提出解決方案，即可以增加成功銷售遊程產品的可能性。現在我們將銷售上的難題分別說明如下，並提出相對的解決方案。

難題①：不易展示溝通

解決方案：運用行程表及任何可以將產品有形化的輔助物與消費者溝通

　　如果要購買有形化的產品，只要到展銷場所或商店走一趟，看看實際的商品，甚至可以當場試用操作，覺得滿意之後再購買。但是，遊程產品無法做到將實物展現給消費者看，也無法將遊程內所有飯店的房間實體或全部景點搬到旅行社或展覽場所，讓消費者先實際體驗一下，更無法試用。儘管如此，業者仍可以製作說明詳盡的行程表，同時藉用圖片、電腦虛擬實境或影片欣賞的方式，讓消費者瞭解遊程產品的所有細節，當消費者能看到所住飯店的外觀與房間設備的圖片與資料、旅遊景點的圖片景觀與介紹、用餐的餐廳與菜單內容、所乘坐的遊覽巴士、航空公司的機位與服務、行程完整的介紹與說明等，即可以讓消費者對於遊程產品有初步具體的認識。因此，具體詳實的行程表介紹與運用輔助介紹工具，可以將遊程產品展示出來，並有助於與消費者溝通。

難題②：容易被混淆視聽

解決方案：運用產品透明化與說辭包裝、專業解說及誠實分析產品，以降低顧客風險知覺

　　由於遊程產品的無形性特性，業者各說各話，所以消費者所得到的大多數只是片面的資訊，容易受到資訊混淆，產生不確定感與承擔高度的購買風險，最後造成不知所措的情況。要解決這項困擾，最澈底的方式就是提供完整的資訊給消費者，將產品完全透明化，運用行程表把所

有的遊程內容加以介紹，並清清楚楚地條列說明消費者所付出的費用將買到什麼樣的內容、所包含的項目、各項內容的等級，誠實地分析市場與競爭者產品讓消費者深入瞭解，並透過說辭包裝，避免運用太多專業術語，但以專業角度向顧客解說，建立與消費者之間的共識及消除認知上的差異。如此顧客的風險知覺會降低，因而對公司的遊程產品產生信賴感，最後進行購買。

難題③：同質性產品眾多

解決方案：建立優良品牌形象與善加管理有形的環境，以增加消費者信任度

　　市場上同質性的產品非常多，因為國外知名的旅遊景點，任何業者都可以運用排入遊程中，所以消費者乍看遊程都會覺得大同小異。加上遊程產品是無形性、市場資訊眾說紛紜，消費者必須先付清所有團費才能開始享用產品等太多的不確定因素，因此建立公司優良的品牌形象與善加管理有形的環境就格外重要。

　　口碑是遊程產品非常重要的廣告，當消費者周圍的親友或同事對於公司的消費體驗是滿意的，則公司在這群消費者之中已建立了優良的品牌印象，有助於區隔公司與其他同質性產品對於這群消費者的影響，業務人員比較容易進行銷售，讓這群消費者購買公司的遊程產品。但是當消費者在沒有其他人口碑影響的情況下，此時消費者對公司的第一印象就成為公司建立品牌形象的重要過程。寬敞、整潔、乾淨的辦公與接待環境，中肯、熱心、穿著整潔的業務人員，精美詳盡的行程表介紹擺設，簡易操作與詳實介紹的公司網站等等，都是消費者可能接觸到的有形環境，公司若要在眾多旅行社或同質性產品中得到消費者的信任與青睞，就必須好好經營管理有形的環境。

難題④：無法申請專利

解決方案：不斷創新開發新遊程產品

　　由於遊程產品的無形性，使得旅遊業者無法像製造業者一樣，在創

新的產品研發設計上受到專利的保護。一項好的遊程產品很容易被同業複製模仿，因此，唯有不斷地創新開發新遊程產品，才能持續保持公司的獲利優勢。

二、不可分割性

產品的不可分割性是指生產和消費同時發生的特性。遊程產品的內容不論是航空公司、飯店、餐廳、遊覽車、景點，通通都是服務（生產）與消費者體驗同時發生，領隊帶團服務的同時也是與消費者同時存在，這些都屬於遊程產品的不可分割性。除了硬體建設與裝潢之外，所有服務人員的服務都是產品的一部分，其中以業務人員與領隊的服務位於最重要的地位。業務人員是讓消費者購買產品的重要影響者，領隊則是消費者購買產品後執行產品服務的靈魂人物，領隊還肩負著影響顧客再次消費的重要責任。

旅遊業者針對遊程產品的不可分割性，對於服務人員的素質要求必須加強，如何進行員工的招募、挑選、安插職位、教育訓練、督導和激勵等，都非常重要。Morrison（1996）將員工納入行銷組合的8P之一，這代表著人力資源在服務業中具有重要的地位。以旅遊業來說，人事成本占所有營業支出的60%以上，又是產品的一部分，所以「人」是旅遊業最重要的資產，也是解決產品不可分割性最有用的利器。

有了優秀的員工，旅行社更進一步的作為，就是必須做好「人」的管理。這裡所指的「人」包括員工與顧客。管理員工與管理顧客都是經營旅行社最重要的工作之一，一項新遊程產品規劃出來之後，必須有效地傳達給顧客，並向顧客做最專業熱情的說明服務。一旦顧客有任何抱怨產生，旅行社的相關服務人員必須即時處理，不可延誤。

三、異質性

　　服務業在執行服務的過程中摻雜著許多人為因素與情緒影響，同時有許多不可掌握的風險存在，例如：氣候變化、交通狀況等，都會使得服務品質難以掌控，也會影響顧客的心理而產生滿意度的變化。這種服務品質容易受到各種因素影響的特性，稱為異質性或易變動性（variability）。在執行遊程產品時，領隊帶團的服務會因為人、事、時、地、物等因素的不同而有所差異，甚至同團的客人都有可能影響其他客人的感受與領隊帶團的表現。

　　為了降低因為遊程產品的異質性而產生的不良影響，旅遊業者可以運用設定標準化服務程序與嚴格管理服務品質兩項措施來克服。現在大型的旅行社都有領隊標準服務作業手冊與OP作業標準程序，來控管服務品質的一致性。

四、易滅性

　　一般製造業所生產出來的產品是可以儲存在倉庫中，再配送到各地去銷售，甲地的貨可以調到乙地銷售。而遊程產品沒有辦法庫存，當某天應該出團的團體未達人數無法出團時，機位就消失，飯店房間就無法保留到下一團再用。這種只要當團賣不掉就喪失銷售機會，產品無法儲存的特性，稱為易滅性或無法儲存性。旅遊業的遊程產品在淡季與旺季的需求差異非常大，但是供給與經營成本卻是不變或變動不大。由於產品的易滅性，所以造成旅遊業在旺季時有人力不足的窘境，在淡季時卻人力過剩的情況。

　　面對遊程產品的易滅性，旅行社在旺季時必須堅守利潤提高產能，在淡季時必須善用促銷手法或運用淡季優勢成本，規劃符合時宜的遊程吸引消費者購買。同一種遊程產品在淡旺季宜採用價差訂價策略，旺季

嚴格執行訂金政策，以創造公司最大獲利。

第二節　遊程產品的消費者購買行為

所有規劃出來的遊程產品都是為了要讓消費者來購買，所以瞭解消費者的購買行為，有助於遊程規劃者在設計構思上能符合消費者行為喜好，以增加產品被購買的機會。

一、消費者涉入程度的類型

身為遊程規劃者必須能瞭解誰是真正的購買者與使用者，做購買決策時，是購買者還是使用者做決策。一般而言，購買遊程產品的決策者同時也是使用者，因此，我們必須要瞭解消費者購買行為的類型。消費者購買行為（consumer buying behavior）是指最終消費者涉入購買與使用產品的行為。

消費者的涉入程度（level of involvement）是指消費者對於產品的興趣及重要性程度。曹勝雄在《觀光行銷學》一書中，將消費者的涉入程度分為：高度涉入（high involvement）、低度涉入（low involvement）、持久涉入（enduring involvement）及情勢涉入（situation involvement）四種類型。

(一)高度涉入

當消費者對於產品有高度興趣時，就會投入比較多的時間與精神去瞭解產品及解決購買的問題，此種類型就屬於高度涉入。當消費者對於遊程產品有高度涉入時，通常這種遊程產品的價格比較昂貴，消費者在做購買決策時會需要比較長的時間考慮，而且會蒐集很多資訊，多家比較，對於品牌的選擇比較重視。例如：中南美洲比較特殊的高價遊程，

33

動輒團費高達新台幣二十多萬元,此時消費者必定會投入較多的時間考慮與比較,不會輕易下購買決策。

(二)低度涉入

倘若消費者在購買產品時,不會花費太多時間與精神去解決購買問題,此種類型就屬於低度涉入。低度涉入的購買過程很單純,產品價格通常較低,購買決策也很簡單。例如:短程線的機票加酒店是非常簡單的遊程包裝,消費者不需考慮太多,只要時間、價格可以符合需要,就會採取購買行動。

(三)持久涉入

當消費者對於某類產品一直都保有很高的興趣,而且品牌忠誠度非常高,不會任意更換品牌,此種類型就屬於持久涉入。例如:許多大型企業每年都會舉辦大規模的獎勵旅遊,由於操作要求較高,所以並非任何旅行社都能承接。只要好好掌握這些特定超大型企業顧客,他們每年都會舉辦獎勵旅遊,而且對於有優良承辦紀錄的公司品牌忠誠度很高。

(四)情勢涉入

當消費者購買產品的時機是在一些情境狀況下產生時,屬於暫時性或變動性的,他們會隨時改變購買決策與品牌,此種類型就屬於情勢涉入。例如:在鄉下的旅遊市場,常常打了一堆廣告卻乏人問津,但是只要有親友吆喝一聲,就有許多人會跟著參加,而這些消費者不會注重品牌,也不會花時間去瞭解產品。但是大多數這類的遊程價格在市場上都是屬於比較低價的產品。

二、消費者購買行為的類型

學者Assael根據購買者的涉入程度及市場品牌差異的影響,將消費者

購買行為分為四種類型：複雜的購買行為、降低認知失調的購買行為、尋求變化的購買行為、習慣性購買行為，如**表2-1**所示，以下說明之。

表2-1　購買行為的四種類型

	高涉入	低涉入
品牌間差異大	複雜的購買行為	尋求變化的購買行為
品牌間差異小	降低認知失調的購買行為	習慣性購買行為

(一)複雜的購買行為

　　從**表2-1**得知，當消費者認為品牌間差異性很大，而且消費者有高涉入程度時，就是一種複雜的購買行為。當消費者購買比較昂貴的遊程產品時，通常並不瞭解價格差異，也不瞭解品牌間遊程差異大的原因何在。所以他們會花費相當多的時間來蒐集市場各品牌的類似遊程，再透過認知學習的過程，來瞭解各種屬性、品牌，經過不斷詢問評估之後再做出最後的購買選擇。規劃者必須能瞭解購買者對於遊程要求的，重點所在與掌握購買者在蒐集資料與評估的行為，同時最好能教導顧客如何去認識產品、如何去評估遊程設計是否符合顧客本身的需求與喜好，藉此將公司品牌深植顧客心中，並且將遊程的設計理念和安排與顧客做最好的溝通。

(二)降低認知失調的購買行為

　　當消費者對於產品具有高度涉入而品牌差異不明顯時，即可能因為市場行程均大同小異，所有價格都在顧客的消費預算之內，在方便之下或業務人員的殷勤追蹤之下就決定購買。例如：市場上傳統的小美西八天遊程，大多遊覽洛杉磯、舊金山與拉斯維加斯三個城市，市場價格差異不大，消費者很難分辨其中差異。當消費者購買參團之後，可能發現某些遊程安排內容不盡理想未達預期，而產生不舒服的失調感。消費

者會因此注意到可以作為決策修正的相關資訊，於是建立自己的價值信念，作為決定遊程產品的屬性。遊程規劃者在包裝遊程產品時，必須著重在提供信念與評估，將產品屬性與消費者所認定的屬性結合在一起，讓消費者認為自己的決策是對的。

(三)尋求變化的購買行為

從國人的出國旅遊人數與次數的增加，可以看出目前出國旅遊已經由奢侈品漸漸成為生活必需品。市場上有太多低價遊程產品，使得消費者對於此類遊程產品的涉入度較低，又由於遊程類型非常多樣化，目的地又多，而且消費者有一地不二遊的心態，造成此種尋求變化的購買行為。所以遊程規劃者必須不斷設計出新的遊程給消費者購買，以增加顧客的消費次數。例如：近年來流行分段分次旅遊的觀念，將原本只能消費一次的多國多天數的高價遊程，規劃設計成單國短天數較低價的遊程，如此可以增加市場規模，將原本的一次消費變成多次消費。

(四)習慣性購買行為

習慣性的購買行為是指消費者涉入程度低，品牌間差異小。遊程產品比較少有這種情況產生，但是經常性商務出國的消費者，會因為習慣性而將自己出國旅遊購買遊程產品的決策，交給承辦其商務出國的旅行社來代理執行，這是一些超小型旅行社或靠行旅遊業者生存的空間。也有些消費者會習慣性集中購買某家航空公司為主的遊程，藉此該消費者可以透過航空公司的里程優惠計畫得到升等機位艙等或免費機票。遊程規劃者在設計遊程時，可以考量國際段機票自理的情況，讓這群習慣性搭乘某家航空公司的消費者仍然可以參加遊程。

第三節　市場分析

　　市場分析主要的目的是提供相關資訊給決策者，以利進行決策遊程產品的規劃方向。決策者可以是公司的總經理，也可以是企劃部門的主管，即遊程規劃者。一般旅遊業者在進行市場調查與分析時，大多運用經驗法則、同業遊程產品內容與售價或參團旅客的意見調查表為工具。

　　不同類型的旅遊業者在做市場分析時有其不同的考量，交通部觀光局委託中華民國旅行商業同業公會全國聯合會所修編的《出國旅遊作業手冊》中，將市場分析歸納為四項重點：知覺面、資源面、需求面與同業競爭。

一、知覺面

　　藉由知覺面的市場分析，我們必須能精確的描述所設定的主要顧客的購買決策，會受到哪些產品特性的影響，我們的潛在顧客又具有什麼樣的特性。因此我們必須清楚地回答以下的問題：

1. 顧客對於遊程順暢度、行車時間、交通工具、住宿、飲食、景點、領隊的要求為何？其注重程度的排序為何？
2. 顧客對於旅遊型態的訴求為何？文化為重、求新知為重、遊樂為重、還是休閒為重？
3. 顧客對於哪些地區或國家有渴望前往旅遊的欲望？
4. 主要顧客的社會地位與消費習慣為何？
5. 顧客的購買決策過程會受到何種因素影響？
6. 我們的顧客可以接受何種價位？

二、資源面

這是評估自己是否有足夠的資源或供應商，是否可以提供充裕的資源來滿足我們的顧客需求。所以調查的方向主要在公司本身、旅遊目的地與供應商。回答以下的問題，可以讓我們得知在資源方面的籌碼與可以發揮的程度。

1.公司是否可以取得所要的機位？不論是直接向航空公司訂位或向躉售業者取得機位。
2.所取得的機位票價是否具有市場競爭力？
3.旅遊目的地是否有進入障礙？簽證取得是否困難？
4.當地的飯店、車子、餐廳是否有足夠的供應量？供應穩定度是否可以達到我們的要求？
5.國外代理店的操作是否可以達到我們的要求？
6.公司是否有足夠的人力資源來推廣與操作？
7.是否有預算做廣告或促銷活動？

三、需求面

不同的顧客特性會產生不同的需求面，如果要瞭解市場的需求面，必須對主要顧客的特性掌握清楚。因此我們必須回答以下的問題，將我們主要的顧客的特性描述出來，才可以規劃出迎合這些顧客的遊程產品。

1.主要顧客的年齡層為何？
2.主要顧客的性別為何？
3.主要顧客的社會階層為何？
4.主要顧客的職業種類為何？

5.主要顧客的居住地區為何？

6.主要顧客的個人所得或家庭所得是多少？

7.主要顧客的生活方式為何？

8.主要顧客的人格特質為何？

9.主要顧客的家庭規模為何？

10.主要顧客的人生家庭階段為何？

以上所有的問題都特別強調「主要顧客」，這是因為「主要顧客」才是真正能讓公司獲利的消費者。

四、同業競爭

知己知彼才能強調自己的優點，突顯競爭者的缺點，並且可以避免與競爭者正面衝突，找出適合自己的市場空間，永續經營。除了調查與分析競爭者以上三項的所有問題之外，主要重點在於蒐集競爭者的遊程產品，並加以分析比較，找出自己所規劃的遊程的利基。

1.我們的遊程與競爭者的遊程最大的差異在哪裡？

2.競爭者所包含的項目是否與我們所包含的項目相同？

3.彼此的售價為何？

4.是否要修改遊程內容？

5.是否要調整售價？

6.主要顧客是否相重疊？

 專欄　1,000元比800元便宜？

　　第三章結尾的專欄將提到價錢與品質的微妙關係。在教育訓練時，筆者常常引用一個觀念：「1,000元比800元便宜」。剛開始，業務人員常以為這是個玩笑。但是給個參考標的物經過比較認定之後，業務人員再說明產品內容與價值給消費者聽的結果，通常是令人滿意的。

　　比如說花新台幣1,000元買了一件名牌襯衫，您會覺得便宜；但是在路邊攤花新台幣800元買了一件普通襯衫，您在相較於名牌襯衫只要1,000元時，就會覺得800元買貴了。其主要的訣竅在於消費者認為名牌襯衫的成本可能要800元，而路邊攤普通襯衫的成本可能只要400元，所以將原本消費者對「售價高低」的注意力，轉移到「被賺了多少錢」，因此您可能會認為花1,000元只被賺200元，但是花800元卻被賺了400元。

　　遊程規劃者必須精確掌握到所有細節的成本與市場價值，因為有時候在量化購買或特別契約的情況下，五星級飯店可能比四星級飯店的成本還低，但是五星級飯店的市場價值高過四星級飯店。如果能妥善運用市場價值（有國際認定的標準）與成本分析來教育業務人員及說服消費者購買，所規劃的遊程就比較容易成功。例如：將自己所規劃的遊程與市場競爭者的產品做比較，將所有差異點的市場價值總和與產品價差對應。當差異點的市場價值總和大於產品價差時，就表示自己的行程是相對比較便宜的。

第三章　遊程規劃的步驟

學習目標

1.瞭解遊程規劃的步驟

2.探索遊程規劃的方法

要成為一位全能的遊程規劃人員，必須經過相當時間的歷練，現今業界的遊程規劃人員通常都兼具業務與帶團的經驗。縱然有豐富的經驗，如果沒有按照一定的步驟，就會忽略一些重點，而導致遊程產品在推廣或執行的時候發生一連串的問題。本章將介紹遊程規劃的步驟及遊程規劃的方法。

第一節　遊程規劃的步驟

遊程規劃有一定的步驟可以遵循，如**圖3-1**所示，凡事按部就班才不會遺漏許多細節，也可以避免規劃者一廂情願的閉門造車。**圖3-1**的遊程規劃步驟是以一般在市場上大量販售的產品為主，如果是顧客要求客製的單一遊程，則可以省略最前面的兩項步驟與最後面的兩項步驟。

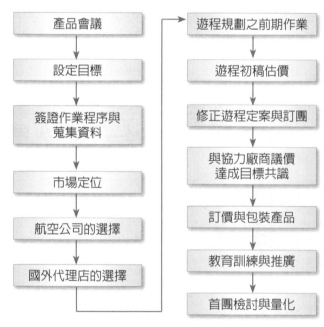

圖3-1　遊程規劃的步驟

一、產品會議

　　遊程規劃之前，必須充分蒐集市場資訊，由於市場資訊多變且快速，所以必須由公司各部門提供相關資訊，如此可以避免遊程規劃人員閉門造車。在實務執行上，召開產品會議，會議出席人員以業務主管、遊程規劃人員（企劃主管）、行銷部門主管為主，會議中即可經由討論與資訊交換，進而擬出遊程規劃方向。

二、設定目標

　　遊程規劃的最終目的是要讓企業獲利進而達到企業目標，因此在遊程規劃之前先要設定目標。例如：在某段期間內要達到多少的旅客人次、要有多少的毛利。隨著企業目標的不同與該遊程在企業內所扮演的角色為何等因素，都會影響到遊程規劃的重點，因此所設定的目標就被視為遊程規劃的基本根據。許多旅行社曾經推出許多看似成功的遊程規劃案，但最後仍難逃終止銷售或讓公司遭遇到困境的命運，追究其原因，發現該遊程規劃案雖然有較高的市場占有率及驚人的出團人數，但是結算下來是嚴重虧損的，違反了企業目標。這種情況在台灣的旅行業屢見不鮮。

三、簽證作業程序與資料蒐集

　　簽證作業程序與資料蒐集不但是遊程規劃實際著手之前最龐雜的工作，而且在規劃進行中與規劃完成之後，都必須持續進行。由於內容繁多，將另於第四章來說明。

四、市場定位

　　現今旅遊產品的銷售方式已從傳統的人員銷售,進入到多元銷售的年代。由於產品多樣化與市場區隔的影響,旅行社的品牌形象成為消費者選擇旅遊產品時的重要考量因素之一。因此,在廣大的消費市場中,旅行社必須取捨選擇自己所要經營的區塊進行市場區隔,然後設定目標客戶群。遊程規劃者必須考量公司所要經營的目標客戶群來設計遊程,在目標確定與資料蒐集漸趨完整時,必須對所要規劃的遊程做市場定位。坊間有許多著作已經詳細介紹觀光產品行銷市場定位等內容,本書參酌相關著作的理論為基礎,從旅行社遊程規劃的實務角度來說明市場定位。

(一)市場定位的意義

　　在曹勝雄所著《觀光行銷學》中提到,所謂的市場定位(market positioning)是指「就產品的重要屬性而言,在消費者心目中相對於競爭品牌所占有的位置」,又稱為產品定位(product positioning)。以選擇遊程為例,陳小姐是注重住宿品質的遊客,當陳小姐想要去加拿大旅遊時,首先想到的旅行社就是XX旅運社,那就表示該旅行社在陳小姐心目中占有一個優先位置。

　　先撇開充斥市場上琳琅滿目的旅遊產品,光就單一公司內部即有數十種以上的遊程產品,消費者如何選擇?業務人員如何推薦?這種現象一直是遊程規劃人員必須突破的重點。公司可以運用許多方法來塑造品牌印象,消費者會被很多因素影響其購買行為,這些課題所發展出來的作為,都將影響到遊程規劃的內容。例如:一家被定位成日本專家的旅行社,就很難在其他地區規劃出令消費者信服的優質遊程;然而只要是該旅行社所推出的任何日本遊程,都很容易被消費者接受。也因為這種消費者心理因素的影響,造成該公司日本遊程規劃者的壓力,因為所規

劃出的遊程都不能有任何差錯或瑕疵。在此我們不討論公司的市場區隔為何，也不探討公司所設定的目標市場為何。我們所要論述的是在公司做好市場區隔與選定目標市場之後，遊程規劃者如何依循這些既定的政策來做好遊程的市場定位。

　　規劃者必須在遵循公司既定的政策下去深思「誰是目標消費者？」、「遊程的重要屬性為何？」、「誰是主要競爭者？」等三項重點。

◆「誰是目標消費者？」

　　《觀光行銷學》提到，由於市場定位是從消費者心目中來定位，因此掌握並描述目標消費者是市場定位運作的首要因素。

　　當公司的市場區隔是定義在高價位、長天數、完整大包裝的市場時，則可以將目標消費者鎖定在有高退休俸的退休銀髮族、有長休假的資深主管階層、第一代退休企業家夫婦等。例如：退休教師、退休公務人員、公家機關資深高階主管、公司行號第二代經營者的父母等，都是屬於公司的目標消費者。如果公司的市場區隔定義在低價位產品時，則可以將目標消費者鎖定在年輕族群。銀髮族與年輕族群心目中所期望的遊程規劃內容是有差異的，所以規劃者必須非常清楚「誰是目標消費者」。

◆「遊程的重要屬性為何？」

　　遊程的重要屬性是指目標消費者購買遊程產品時所考量或認為重要的屬性，如產品屬性、價格屬性，這也是影響目標消費者購買的主要原因。

　　市場上有些公司所強調的是最低價的遊程，「最低價」就成為該公司遊程的最重要屬性，所吸引的多是以價格衡量為主的消費者，較具有身分或經濟實力的消費者，比較不會去購買以低價格為主要屬性的遊程產品。大部分經濟能力較好的消費者，會選擇以「高價位」或「高品質」為主要訴求的遊程產品。以「價格」為出發點所規劃出來的遊程內容，與以「高等級」為出發點所規劃出的遊程內容是截然不同的。

◆「誰是主要競爭者？」

市場定位的目的是爲了要塑造品牌本身的獨特性，而此獨特性是相對於競爭者產品的比較。因此，遊程規劃者除了要清楚自己的遊程優缺點之外，還必須更進一步地瞭解市場上有哪些同區域遊程的競爭者及競爭者遊程設計的優勢與劣勢。

在第四章**表4-1**與競爭者產品比較表中，已列舉三種主要競爭者遊程與自己所規劃的遊程做比較。這項工作非常重要，規劃者可以藉由與競爭者遊程的比較來傳達規劃者的理念與遊程的銷售重點，藉此即可突顯遊程產品的獨特性。

(二)市場定位程序

學者曹勝雄在《觀光行銷學》中指出，市場定位是一項具體的行動，而不是紙上談兵，市場定位的作業規劃大致可以分爲以下步驟。茲運用遊程規劃實務，說明如下：

◆瞭解產品在消費者心目中的位置

遊程規劃人員可以運用定位知覺圖（perceptual map）來協助確認遊程的市場定位。假設目標市場的顧客在選擇遊程時，最在意的是遊程價格及所包含內容的多寡兩個屬性，我們針對這兩個屬性調查現有遊程在潛在顧客心目中的地位，如**圖3-2**所示。透過此圖，我們可以大致瞭解各種競爭品牌在顧客心目中的相對位置。A被視爲是經濟／自由行遊程；B被視爲經濟／全包式遊程；C被視爲豪華／全包式遊程。

◆確認公司所希望擁有的定位

遊程規劃者瞭解目前所處的位置之後，即可根據遊程產品本身的獨特性以及對競爭者的優劣分析，順應市場環境發展出適合自己品牌的定位。以**圖3-2**爲例，在瞭解各競爭對手的位置後，接著要決定的是將欲規劃遊程的市場定位置於何處？它的主要選擇有兩種：一是定位在競爭品牌附近，並盡力爭取市場占有率。這時，我們必須考慮：(1)所使用的旅

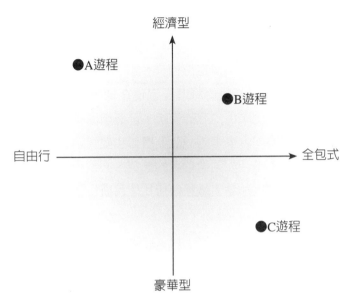

圖3-2　遊程定位知覺圖

館、餐食、交通、遊程安排等實質內容可否較競爭者優異？(2)目標市場能否容納兩個競爭者，甚至更多競爭者同時存在？(3)機位供應、旅館供應等資源條件是否較競爭者為佳？如果答案是肯定的，就可以做這樣的選擇。如果規劃者認為將遊程定位在豪華／全包式產品，與C遊程相競爭，會有較多的潛在利潤與可以預期的風險，則規劃者必須針對C遊程詳加研究，設法取得C遊程所使用的航空公司、國外代理店、價格、飯店、餐食安排、門票、當地交通安排、領隊人員素質、遊程走法順序等各項內容細節，選擇有利的競爭地位。

　　另外一種選擇就是規劃目前市場上沒有的遊程型態（即圖3-2中西南象限的豪華／自由行），由於競爭者尚未提供此類型的遊程，如果公司提供此類型的遊程產品，將能吸引有此需求的消費者。但是規劃者必須要考慮：(1)資源條件能否提供此類型遊程的安排？諸如，是否有等級夠高的飯店、是否能提供加長型禮車接送、是否有特價商務艙機位等資源；(2)是否有足夠多的顧客來源？如果答案是肯定的，便可做此選擇。

◆配合定位方向規劃行銷活動

　　一旦市場定位確立，所有的遊程規劃細節與後續的行銷活動，例如：廣告、文宣品，都必須與定位相符，才不會造成銷售不利或因認知差異產生客訴事件。假若我們將遊程定位在豪華／全包式類型，則飯店、交通與餐廳，甚至菜色內容的安排，都必須圍繞著豪華來思考，文宣品的印製方式也要配合豪華的概念，廣告也要突顯豪華的部分。當然這些所謂豪華的價值是否如同消費者的期望，必須小心斟酌。例如：在飯店的選擇方面，運用加拿大城堡飯店比使用凱悅飯店給人更有豪華的感覺。

(三)市場定位的方法

　　學者Wind（1990）提出六種定位方法，以下舉例說明之。任何一種定位方法的最終目的是要達到公司所設定的目標，這項原則，遊程規劃人員必須永遠謹記在心。

◆依據產品的重要特色定位

　　規劃人員可以根據消費者認為重要的產品特性或屬性，以及影響購買意願的因素，來對遊程產品進行定位。例如：「至尊頂級遊程」的產品特色是全程位於市中心或觀光景點的五星級飯店、餐食預算每餐美金15元以上、遊覽巴士為兩年內55人座新車、擁有執照的專業當地導遊在重要景點隨團服務、經驗老到的專業領隊全程隨團服務、國際線搭乘商務艙來回，以及包含全程所有行李運送小費。這些高預算的精緻安排，都是為了迎合「至尊頂級」遊程的目標市場。相對於這類型的遊程，「特惠遊程」或「超值遊程」所提供的產品特色就大不相同，這類型遊程所提供的是以價格來吸引消費者，其內容會以非位於市中心的一般飯店、餐食預算每餐美金6元、沒有設定遊覽巴士要求、沒有合格執照的當地導遊、經濟艙機位、一般合格執照領隊服務以及不包含行李小費（客人自己提行李進出飯店）、不含機場稅兵險，比較低預算、多項必要費用但不包含在團費內的方式安排。儘管如此，這樣的安排因為價位低，

已經能符合以「經濟」、「能有國外當地體驗」為主要訴求的消費者。

◆定位於利益、解決問題與需求

廣告如「讓您玩得有尊嚴」、「只要19,900帶您暢遊加拿大」、「豪華郵輪不再是某些人的專利品，我們幫您實現搭乘豪華郵輪的美夢」，諸如此類的定位主張，就是讓顧客有較大利益的感受、解決顧客問題或滿足顧客的需求。

◆定位於特定的使用時機

將市場定位於消費者特定前往的目的地或適當時機。例如，規劃參加世界知名的節慶或展覽活動、根據消費者較可能出國的期間與參加的成員特性結合、專為消費者的特定事件規劃，或是以目的地的季節特色安排。例如：參加巴西嘉年華會、世界博覽會、暑假親子團、蜜月遊程、花展賞花、雪祭冰雕等。

◆以使用者來定位

以滿足特定的使用對象與客戶群來定位。例如：登山之旅、美容健康之旅、高爾夫之旅等，就是針對喜好登山者、愛美的女性、喜好高爾夫球的顧客群為訴求。

◆以對抗競爭者來定位

在台灣的加拿大旅遊市場上，曾經有一家新公司專門鎖定另一家指標型旅行社的遊程內容，並以低於該指標旅行社新台幣3,000元的售價切入市場，剛開始的確成功地以黑馬的姿態進入到加拿大市場。

◆以產品類別來定位

此類型是嘗試提供與所有競爭者完全不同的服務項目來吸引顧客。例如：在2003年後SARS時期，所有的遊程都走向低價促銷，市場上幾乎沒有高價位的團體，這時市場上出現一個「加C假期」，以搭乘商務艙、住宿高檔城堡級飯店為訴求的加拿大遊程，成功地吸引許多講究旅遊尊嚴與價值的消費者，成果比預期高出一倍以上。這種企圖提供異於

奢華的杜拜頂級旅遊

競爭者的遊程產品,也是一種市場定位的方式。如杜拜奢華團七日遊,全程商務艙、高檔飯店,團費達每人新台幣19萬元。

五、航空公司的選擇

理論上,從台灣出發,不論要到世界上任何一個地方旅遊都是可行的,飛機都能經由直飛或轉機抵達目的地或目的地附近的機場,再運用其他的交通工具前往目的地。但是在實務的考量上,必須要尋求最適航線與符合經濟原則。

交通部觀光局委託中華民國旅行商業同業公會全國聯合會所修編的《出國旅遊作業手冊》中,將遊程產品根據需求來源區分為「代辦團」(single shot、incentive、special)與「招攬系列團」(series)兩種,然而不論是代辦團或招攬系列團,對於航空公司選擇的評估條件是相同的,只是在考量的次序上有差異。例如:代辦團是以客人需求前往的地區為前提,來選擇最適合的航空公司;而招攬系列團是以現有航空公司

的航線與航點為前提，來選擇欲推廣的遊程區域；或事先預定欲推廣的遊程區域，再多方評估選擇最適合的航空公司。所謂的「代辦團」是由客戶委託代辦，通常已事先決定欲前往的目的地，主導權在客人手上；但有時候客戶會要求旅遊業者提供建議遊程，將主導權又交給業者。所謂「招攬系列團」是指由旅行社主動籌組規劃，對非特定客戶招攬之系列性出發的套裝遊程，主導權完全由旅遊業者掌握。

選擇最適合的航空公司必須考量以下因素：

1. 公司的政策：這是首要的因素。公司與特定的航空公司有時會簽訂某種獎勵協定，所以會將相關遊程規劃集中運用該特定的航空公司。

2. 航線範圍：航線範圍較廣的航空公司可以推展比較多種的遊程規劃。

3. 航點的進出：遊程規劃常受限於航點，所以進出航點是選擇航空公司時，最重要的因素之一。

4. 航班的頻率：航班的頻率越高，會降低因航班時間更改或延誤所造成的損失。航班每星期的飛行頻率會影響到遊程天數的安排。

5. 航班時間：考量是否方便全國各地旅客。較好的航班時間，可以增加遊程價值感。

6. 機位供應量：航空公司是否可以穩定充足的供應機位，尤其是旺季的供應。

7. 機票價格：是否具有市場競爭力，退票條件是否可被接受。

8. 接駁順暢度：遊程比較複雜時，是否有反向折返飛的情形；或者接機時間是否過長或太短。

9. 是否另加航段：單一航空公司是否可以遍及規劃遊程的所有區域，或者必須運用兩家或兩家以上的航空公司。基本票價結構的航段是否足夠，還是要另加加價的航段。

10. 客戶對機上服務的滿意度：應避免選用有負面印象的航空公司。

考量因素會隨著公司的策略與市場定位而有先後考量之別或有所取捨。例如：低價量化的遊程產品首先必須考量的是機位的供應量與票價等問題，客戶對機上服務的滿意度就可以列為參考即可。如果有兩家航空公司在機位的供應量與票價上，甚至於其他條件，都沒有明顯差異時，客戶對機上服務的滿意度就成為影響決策的重要因素。

六、國外代理店的選擇

一個遊程所使用的國外代理店（local agent, local operator, local tour operator）有時候不只一家，少數的國內旅遊業者會在國外設立子公司或分公司來承接操作自己公司的團體與散客，但是如此經營的成本遠大於直接交給國外代理店處理。除非該國內業者在國外當地的出團量達到相當大的規模經濟，或者本身在當地也有固定的生意。所有非國內業者自行設立的國外代理店可以按照國內旅遊業者與其承包方式及操作遊程的程度，區分為三種模式來說明。

(一)完全承包與完全操作

也就是全部的服務都由單一的國外代理店來安排操作。短程、單國或多國簡易（指大多停留在大城市）的遊程通常屬於此種模式。此種模式有可能由單一一家國外代理店承包操作，或由兩家（含）以上國外代理店來同時承包操作不同的部分。

◆單一代理店完全承包操作

凡亞洲、大洋洲、非洲、歐洲之單一國家遊程或美西、美東、加西、加東之單一區域之遊程等，通常均屬於單一代理店完全承包操作。

◆兩家（含）以上國外代理店同時承包操作不同的部分

通常較大範圍的遊程或多國簡易遊程會運用此種模式。例如：美加東的遊程有可能由一家國外代理店全部承包與完全操作，也有可能將美

國與加拿大的部分分開，美國部分選擇一家國外代理店完全承包與完全操作，加拿大部分選擇另外一家國外代理店來完全承包與完全操作。例如：紐西蘭澳洲雙國的行程，會由兩家不同的國外代理店個別承包操作紐西蘭與澳洲的部分，服務上沒有任何重疊部分。

(二)完全承包與部分操作

通常長程單國深入的遊程或多國較複雜的遊程，會由一家較大型或專門承包的國外代理店來承包所有遊程的服務，但是該代理店並非完全自己操作所有的服務細節，而是再發包給遊程各目的地的當地代理店來執行操作服務。例如：歐洲多國較複雜的遊程、中南美洲多國遊程或歐洲、南美洲單國深度遊程等，大多屬於此種模式。早期大陸團是由一家總團社完全承包派有全陪隨行，而各地發包給當地的接團社也有地陪服務，此時的總團社即屬於完全承包與部分操作的模式。

(三)間接承包與部分操作

專門承接完全承包與部分操作的國外代理店的生意。許多偏遠地區、當地旅行社勢力壟斷的地區或是較特別的旅遊地區，一般大型國外代理店或承包生意的國外代理店無法直接操作提供服務，此時必須交給一些間接承包操作部分遊程的旅行社來執行。以上述第二項大陸團的例子而言，各地的當地接團社即屬於此種模式。

七、遊程規劃之前期作業

當設定目標與蒐集相當的資料並經過整理成為較完整的資訊，市場定位確認而且與航空公司達成初步共識，再選定幾家國外代理店之後，就要進入到遊程決策，即遊程規劃之前期作業階段。遊程規劃前期作業主要是定出遊程初稿，包括決定遊程所有的內容細節（航空公司、航班、飯店、餐食、旅遊點、交通安排等）、天數、出團頻率、出發日期

設定等,並決定是否需要根據遊程初稿做實地考察。如果是一個長期推廣或密集大量出團的遊程,最好是做一次實地考察;若是少量出團或實地考察成本太高的遊程,可以不需要實地考察,但是所有出團操作細節必須能完全掌握。

八、遊程初稿估價

　　遊程初稿確定之後,就把初稿發給幾家國外代理店估價比較。並藉此再次蒐集各家國外代理店的專業建議,如果沒有問題,就可以估出成本與選定合作的國外代理店。

九、修正遊程定案與訂團

　　評估遊程初稿的估價是否合乎原本預期的市場價格,並依此推算出是否可以達成目標。如果答案是肯定的,就可以確定遊程所有細節,展開向航空公司訂定團體機位的動作與準備告知國外代理店向飯店訂團;如果答案是否定的,就必須修正遊程,一直到能達到原本預期的情況為止。

十、與協力廠商議價達成目標共識

　　訂團作業之前,將最後定案的遊程細節與國外代理店做最後確認,並與國外代理店及各協力廠商(如果可以直接聯絡)做最後議價,建立達成目標的共識。到此階段,遊程已算規劃完成。

十一、訂價與包裝產品

　　根據實際成本與市場行情評估,設定匯率,訂出售價。在訂價之前,必須檢視所有成本是否都已經估算進去。當遊程確定之後,就可以開始包裝產品,接著找協力廠商印製行程表及上網銷售。

十二、教育訓練與推廣

遊程包裝完成之後，必須實施教育訓練，讓全體業務人員瞭解遊程所有的細節與市場資訊，另一方面運用媒體廣告或推廣活動將遊程產品的訊息傳遞給消費者。廣告或推廣經費的多寡，必須以能達成目標為依據。除了運用媒體執行廣告以外，在公司內部，以舉辦產銷會議與教育訓練會為主；對外以舉辦產品發表會為主。

十三、首團檢討與量化

首團檢討是讓產品更符合目標市場喜好、提升滿意度的重要工作。尤其是所規劃的遊程是屬於大量出團的產品時，就必須針對首團的反映做適當的修正。

第二節　遊程規劃的方法

遊程規劃的方法可以根據主要獲得詳細內容的來源，分為以下七種。各種方法均有其優缺點，如果要完全掌握所有的細節，最好的方法就是同時運用多種方法以求得最精確的安排。

一、書面資料與影片介紹

由於網站資源的豐富易得與旅遊相關雜誌書籍的廣泛普及，甚至各種影片介紹的大力推廣，旅遊相關資訊已經從遙不可及的昔日到達唾手可得的地步。各國的旅遊推廣相關單位也積極地提供各種資訊給旅遊業者與消費者。所以遊程規劃者可以運用書面資料與影片介紹的方法來規

劃遊程，這是最簡便的方法，但是因為缺乏實際的考察，有些細節會容易被忽略或誤判。

　　例如：某段路程在地圖上顯示只有20公里，常理判斷三十分鐘以內一定會到達目的地。但是由於當地的交通道路是曲折的山路，在地圖上無法精確顯示，實際執行的時候卻需要一個半小時。這是單憑書面資料規劃遊程時最容易產生的誤差。

優點	成本最低、取得資訊最簡便、規劃最具效率。
缺點	容易造成遊程安排誤差、無法瞭解操作細節、難以規劃出創新遊程。

二、熟悉旅遊合作開發

　　結合航空公司及國外當地的供應商（飯店、餐廳、巴士、景點、國外代理店等）的資源，舉辦熟悉旅遊（familiarization trip, FAM trip），帶著旅遊業者（最好是遊程規劃者）去當地實際走一趟，瞭解當地的各種旅遊資源與各項細節。這種方法是最紮實、最能掌握所有操作細節的遊程規劃方法。通常可以透過各國旅遊推廣單位來安排，或由國外代理店安排，最好能夠有航空公司全力贊助機票。熟悉旅遊最好於實際執行旅遊產品的季節舉辦，如此才可以精確掌握與瞭解當季最實際的狀況。但是，通常在旅遊旺季時，航空公司與國外供應商無法提供免費的服務，只好退而求其次於淡季的時候舉辦，這樣會使得熟悉旅遊的效果降低，有時還會造成錯誤的負面印象。最常舉辦熟悉旅遊的情況是航空公司有新航線或新航空公司啟飛的時候。參加熟悉旅遊的成員通常是合作開發遊程的同業夥伴，有時是同業競爭者，甚至有些時候會有媒體的加入。

優點	取得資訊精確、可以瞭解操作細節、可以評估飯店及餐廳與景點等資源，選擇最適的安排、可以與供應商直接洽談。
缺點	受限於熟悉旅遊的路線安排、受限於贊助的供應商、較費時、必須付出人員參加的成本。

三、自行考察

　　遊程規劃者依照預先構想的旅遊地區或國家，自行安排前往實地考察。自行考察與一般熟悉旅遊的差異在於自主性的程度。一般熟悉旅遊為團體，會受到安排上的限制，而自行考察則沒有這種限制。雖然自主性提高，但是所必須支付的成本也會增加。自行考察的方法可以實地探訪到所有需要的細節，相對地，在行前必須先瞭解當地的情況及對預計要考察的內容先行計劃。所以事前適當的資料蒐集也相形重要。

優點	可以最精確的掌握所要規劃的遊程所有細節、自主性高不受限、最能規劃出創新遊程或區隔市場的遊程、可以與供應商直接洽談。
缺點	成本較高、最費時費力、容易偏向主觀。

四、市場調查

　　針對消費者或顧客做問卷調查，瞭解市場需求之後，再做遊程規劃。這種方法比較少針對一般消費者，大多數是針對公司的顧客做調查，以瞭解顧客的旅遊地區意願與喜好，根據這些資訊再做新的遊程規劃。這種市場調查的方法通常結合旅遊滿意度調查一併執行，以瞭解公司顧客下一次的旅遊需求，最常用的就是「旅客意見調查表」。例如：1996年人類歷史首航環繞南極一周的遊程規劃，就是專門操作極地旅遊的公司，對於其顧客所做的市場調查之後而產生的遊程。如果針對一般消費大眾做市場調查，而目的只有作為遊程規劃參考，則此舉是事倍功半、費時耗力不符合經濟效益的做法。

優點	確實掌握目標顧客旅遊地區需求、成本較低、容易得到創新遊程方向。
缺點	無法掌握遊程細節需求、需要經過整理分析手續。

五、參加旅展

　　每年世界各地都會舉辦大大小小的旅展，其中有些是地區性或單一國家，也有國際性的大型旅展。例如：每年3月於德國柏林舉辦的ITB國際旅展、11月於英國倫敦舉辦的WTM國際旅展，都是屬於大型的旅展，可以蒐集到世界各地的旅遊資訊與接觸來自於世界各地的協力廠商或推廣單位。較具代表性的單一國家旅展是美國的POW WOW旅展，參展單位主要是美國境內的協力廠商或推廣單位。通常在旅展的前後會規劃一些遊程給來自世界各地的買家參加，藉此可以實地體驗與考察。於旅展前所安排的遊程稱為事前旅遊（pre-tour），而於旅展之後所安排的遊程稱為事後旅遊（post-tour）。參加旅展的前後可以參加事前旅遊或事後旅遊，其效果如同熟悉旅遊，但是選擇性與創新度會增加。不過，事前與事後旅遊的天數不會太長，而且會設定侷限在某些被劃分的地區，因此只能作為部分遊程規劃參考。通常在市場競爭激烈的地區產品，運用參加旅展以獲得新資訊加入遊程規劃的方法，是最能突顯產品特色及最具區隔產品的方法。

優點	能規劃出創新遊程、容易區隔市場一般遊程、資訊充裕、可以與供應商直接洽談。
缺點	成本較高、費時費力、必須經過整理分析。

六、國外代理店建議

　　任何遊程經過精心規劃之後，必須交由國外代理店來操作。專業的國外代理店因位於當地，因此資訊的取得比台灣業者容易。當旅遊業者要規劃一個新遊程或修正原有遊程時，可以藉由國外代理店建議的方法來執行，這是最直接的方法。因為運用這種方法所規劃出來的遊程，在往後實際操作產品時，可以精確無誤。而業者與國外代理店之間的遊程

認知沒有差異，從業務人員在銷售方面所得到的資訊到國外代理店的操作可以一致。

優點	成本低、取得資訊快速簡便、規劃效率高、規劃與操作無誤差。
缺點	受限於國外代理店的專業度與積極度、缺乏實地考察的體驗。

七、同業諮詢

　　實際經驗可以讓遊程規劃更精確、更踏實，所以向有經驗的同業或同仁諮詢的方法，不但可以事半功倍，還可以兼得書面資料及實際體驗的細節。但是這種方法有效期性，如果提供資訊的人是很多年以前的體驗，則可能因為國外的改變而變成過時不精確的資訊，所以運用同業諮詢的方法時，最好是徵詢剛從國外當地回來的人。除此之外，有時候規劃者所需要的資訊未必與提供資訊的人所實際走過的遊程完全相同，以致造成資訊不完整，所以最好多徵詢幾位有經驗的同業或同仁，以得到最完整確實的資訊。

優點	事半功倍、成本低、可得到較精確的資訊、有實地體驗的效果。
缺點	較無法創新、受競爭限制難以得到最詳盡的資訊、必須重整資訊。

　　任何一種以上的方法都可以運用於規劃遊程，但是為了求得最精確的規劃與最確實的操作，同時運用多種方法組合有其必要性。組合方法可以結合任何以上的七種方法，沒有一定的限制。例如：先蒐集書面資料，再尋求國外代理店的建議，最後再自我實地考察一次。如此所規劃出來的遊程，勢必較精確沒有盲點，而且從規劃到實際操作不會產生誤差。但是這種方法不但費時，成本也很高，如果時效緊迫或不具規模經濟的遊程產品，是不適合加入自我考察的方法，可以結合書面資料、國外代理店建議與諮詢同業三種方法來完成時效趕或不具規模經濟的遊程規劃。總而言之，先定位所要規劃的遊程，再選擇最適合的方法組合，來取得必要的資訊規劃。

專欄 **出國前比價錢，出國後比品質**

　　遊程規劃者常面臨到一個棘手的問題：「客人在出國前比價錢，但是出國後又要求品質」。如何讓消費者覺得在購買產品的時候，價格是合理的；出國執行產品的時候，品質經得起考驗，讓參加者覺得物有所值，甚至物超所值，是遊程規劃者必須精通的竅門。市面上常常有類似的行程，但是價格幾乎是倍數差異的情形。例如：加拿大落磯山九天的產品，同一期間有新台幣5萬元左右的產品，也有新台幣9萬元左右的產品，二者都賣得不錯，而且遊玩結束後，二者都有滿意與不滿意的客人。其評估的標準到底是什麼？

　　由於國外的主要景點幾乎所有的行程都會去遊覽，所以行程規劃出來之後，消費者乍看之下幾乎大同小異。或者在旅遊時不論高低團費的行程常常會碰在一起，甚至有些資源有限的地方所有團體都會碰在一起，都容易造成客人對品質認定偏差。所以蒐集資訊在規劃行程時強調差異性，突顯產品優點，讓產品有形化。出國旅遊時，就必須靠領隊時時突顯產品特色，特別是領隊在國外的表現常常是產品成敗的關鍵。

　　消費者的心態通常是希望付出最低的價錢，但能夠獲得最優的品質。所以製作一份詳實誘人的行程表、訓練解說熟練的業務員及選派稱職優秀的領隊，是解決「出國前講價錢，出國後講品質」的根本之道。

第四章 簽證作業程序與資料蒐集

學習目標

1.對於簽證作業程序的認識並瞭解其重要性

2.深入探討蒐集資料的詳細內容

3.熟悉蒐集資料的管道

　　簽證是前往目的地國的鎖鑰，沒有合法的簽證就不能進入目的地國，所以認識簽證的內容與申請作業程序是遊程規劃者在進行規劃遊程之前必須先瞭解的重要課題。掌握簽證的所有資訊並確認取得簽證的可能性之後，就要進入到完整資料蒐集的階段。透過所有可能取得詳細資料的各種管道，蒐集完整資料之後，經過分析與考量成為有用資訊，並將所有資訊整理成為遊程可用的內容，就可以循序架構出一個完整的遊程產品。

第一節　簽證作業程序

　　再完美的遊程規劃，如果受到簽證限制的影響，都將會功虧一簣。簽證是進入目的地國家的鎖鑰，如果簽證限制太多，會造成操作穩定度降低，勢必影響規模經濟與增加旅遊糾紛的機會。如果持有中華民國護照卻規劃無法獲得簽證的國家，根本談不上遊程規劃。各國對於持有不同國家護照的旅客都有不同申請簽證的規定，例如：持美國護照進入加拿大不需要申請加拿大簽證；而持中華民國護照，就必須事先申請獲得簽證之後，才能入境。簽證分為許多種類，諸如：移民簽證、學生簽證、商務簽證、觀光簽證等。在遊程規劃的範圍內，我們只專注在觀光簽證。以下將各種簽證作業程序加以介紹，以讓各位瞭解簽證影響遊程規劃是否能成功的重要性。

一、免簽證

　　有些國家對於持中華民國護照的旅客短期停留該國國境時，開放免申請簽證即能入境觀光。例如：2004年1月31日以前，印尼對於停留三十天以內的中華民國護照持有者，開放免簽證入境觀光，但是前往從事商務的旅客，就必須申請商務簽證才能入境（自2004年2月1日起，凡

持中華民國護照前往印尼的旅客，需辦理落地簽證）。南非自2003年7月起，對持中華民國護照的旅客，享有停留九十天以內免簽證的優惠。免簽證的首項優點，就是所有的人都可以前往旅遊不受限制，因此潛在的市場量會比較大，而且不會因為辦理簽證的過失而產生旅遊糾紛。其次，銷售期不會受到簽證的影響，只要在出發前機位與開票作業沒有問題的狀況下，隨時可以讓客人參加團體前往旅遊。缺點是消費者會因為手續簡便而延遲到最後一刻才決定參加，造成操作與人數掌控的困擾。相對地，它的優點是可能會吸引一些臨時決定參團的客人、方便旅行社做最後的促銷、最後報名的旅客可能會撿到便宜。

二、落地簽證

落地簽證（visa upon arrival）並非免簽證，而是在抵達該國機場時，填寫相關表格即可獲得簽證入境，不需事先申請，其優缺點與免簽證相同。有些國家會同時要求事先申請簽證又開放落地簽證給持有中華民國護照的旅客。例如：持有中華民國護照的旅客去泰國，可以事先在台灣辦理簽證或抵達時在曼谷機場辦理落地簽證。有些國家的落地簽證為免費，例如新加坡；但有些國家的落地簽證必須付費，例如：自2003年8月1日起，印尼取消國人免簽證的優惠，改為落地簽證，每人需要付落地簽證費。對於遊程規劃而言，這是成本的增加，在第七章及第八章加以詳述。

三、事先申請觀光簽證

大部分的國家都需要事先申請簽證才能入境。有些國家的簽證為一年或多年多次（multiple entries），例如：美國簽證一般為五年多次進出的觀光簽證（特殊條件者例外）。有些國家的觀光簽證分為單次入境（one entry or single entry）及多次入境，其費用也不同，例如加拿大觀

光簽證即分為單次與多次兩種。有些國家只發放單次入境簽證,每次入境前都必須重新申請一次,如果行程規劃必須入境兩次時,在提出申請時,就必須註明兩次進出該國國境,例如:阿根廷簽證即屬於此類。另外還有一種為多年有效簽證,但是每次進入該國國境之前都必須加簽,例如:台胞證。在北美洲有一種說法叫做one journey,只要旅行於美國及加拿大,雖然加拿大只簽單次進出簽證,但是只要於六個月之內且停留美國的時間不超過一個月,持單次簽證仍然可以多次由美國進出加拿大。

四、過境簽證

這是大多數遊程規劃者所容易忽略的部分,因此需要格外注意。這種情況可以分為兩大類型:

第一種,有些班機無法直飛,必須經過某一國家轉機時,就必須特別注意。例如由美國轉機進入加拿大時,必須申請美國過境簽證(transit visa)或觀光簽證;而由加拿大轉機進入美國時,就可以不需要申請加拿大簽證,但是需要向航空公司辦理TWOV(transit without visa)手續(在美國911事件之後,加拿大曾取消TWOV的措施,而必須申請過境簽證)。有些國家甚至連TWOV手續都不用辦,泰國的曼谷機場就是一個例子。

第二種,有些直飛班機雖然表面上為直飛班機,但實際上在途中有停點,這是最容易被忽略而造成旅遊糾紛的情況。例如:澳洲航空(Qantas)曾經從台北直飛紐西蘭的奧克蘭,但是途中有停澳洲的布里斯班機場,雖然只是停一下,旅客卻必須下飛機到過境室再重新登機,而澳洲政府要求旅客必須持有澳洲簽證。因為機票上是台北直飛奧克蘭,所以許多旅客並沒有事先申請澳洲簽證,以至於在桃園國際機場即被拒絕登機,造成許多旅遊糾紛事件。所以在遊程規劃時,必須先澈底瞭解清楚簽證的所有條件與要求。

第二節　資料蒐集

　　一個好的遊程規劃取決於資料蒐集的完整與否。蒐集資料的內容可以從下面列舉的大方向著手。

一、簽證的要求

　　前節提到簽證對於遊程規劃的重要性及相關簽證的描述，接下來對於申請簽證之前所需要瞭解的資訊為何，在此加以說明。世界各國簽證資料參考表，請參閱附錄一。

(一)簽發地點

　　大多數的觀光簽證在台灣即可辦理，但是有些國家的簽證必須在其他國家申請簽發。例如：亞洲的葉門、歐洲的羅馬尼亞、非洲的剛果、薩伊等國家，必須將證件送到該國駐中國的大使館或領事館或相關單位申請。

(二)護照

　　包含國籍、發照地、效期、所剩空白頁數及乾淨度。

◆國籍

　　不同國籍的護照會影響前往旅遊目的地國，注意是否需要事先申請簽證。

◆發照地

　　護照之發照地會影響是否需要提供一般資料以外的證明文件。

◆效期

　　大部分國家會要求護照必須有一定效期以上才可以申請簽證。一般為六個月以上，有些國家甚至會要求一年以上。

◆所剩空白頁數

　　大部分國家核發簽證時，需要將簽證蓋在護照空白頁上，所以護照所剩空白頁數的多寡要注意，尤其是遊程包含許多國家都必須獨立申請簽證時。有些國家雖然是屬於免簽證或落地簽證，但是仍然要求必須保留至少一頁空白頁以上，在入境海關時要蓋相關的戳記章。

◆乾淨度

　　由於偽造護照情況日益猖獗，有些國家甚至規定護照內不可以有任何紀念戳記，申請日本簽證就有此項要求，所以出國旅遊不可將旅遊景點的紀念戳記蓋在護照上。護照的簽名欄必須由本人親筆填寫且不得塗改，小孩可由監護人代簽。

(三)相片

　　包含近照、大小、張數、背景、色彩及其他要求。

◆近照

　　一般簽證單位會要求相片是最近三個月內所照的。

◆大小

　　大多數的簽證單位要求二吋大小相片，也有要求一吋或特殊尺寸大小，例如：巴西及美國都是要求特殊尺寸的相片。

◆張數

　　有些簽證會將照片貼於簽證上或掃瞄之後運用數位技術將照片印在簽證上，不同國家的簽證單位會要求不同的相片張數，通常為一至三張不等，有些國家會要求落地簽證的申請必須附相片。大多數國家需要相

片作為申請時存檔，簽證上無相片，直接貼在護照之空白頁中。

◆背景

由於現行簽證單位大多數採用彩色相片，因此有些國家會要求相片的背景顏色，例如：美國簽證申請就要求必須使用背景為白色的相片。

◆色彩

早期只有黑白相片，現在幾乎全面使用彩色相片。

◆其他要求

大部分簽證單位會拒絕有戴帽子的相片，有些國家會要求要露出一邊耳朵或者要求頭部必須占整張相片的一定比例或長度以上。

(四)申請表格

每個國家的簽證申請表格都不同，規定也有差別。例如：有些國家的簽證表格可以使用影印本，有些則不行，甚至有些國家的簽證表格必須購買。填寫的內容雖然大同小異，但是有兩點原則必須遵守：一是誠實填寫完整；二是申請人必須親自簽名。

上述為申請觀光簽證必備的資料文件，但是有許多國家除了以上三項以外，還會要求申請者提出更多的資料文件審核。例如：身分證影本、存款證明、在職證明、休假證明、公司保信與銀行背書、機票正本、第三國家簽證，有些國家對於12歲以下的小孩會要求附上父母親同意書，有些國家允許由旅行社或授權之他人代送簽證申請，有些國家則要求申請人必須親自到簽證單位面談。總而言之，每個國家都會設定申請簽證時所必須附上的資料文件，在遊程規劃之初，一定要對於簽證申請的規定與準備資料深入瞭解，熟悉精確操作，才不會前功盡棄。

(五)工作天

簽證作業的工作天數會影響旅遊產品的銷售期，簽證工作天數越長

的產品，銷售期必須提前，才不會因為申請簽證的問題影響出國。每個國家的工作天數都不相同，甚至在旺季時，會因為申請件數在短期間內迅速暴增而延長作業時間，有些旅遊糾紛就是因為簽證申請來不及或突然被要求補件而來不及趕上出國時間所產生。工作天是不包含假日的，所以除了要瞭解碰到台灣假日必須增加天數外，還必須知道該國的特別假日，因為大多數的簽證單位在該國之國定假日是不上班審理簽證的，此點常常被忽略，因此格外重要。有些國家申請簽證時，不需要押護照，這對簽證的作業是一大好處；但是大多數的國家都必須要押護照。

(六)簽證費用

這是遊程規劃時，必須要精確掌握的。如何才能找到手續簡便又低成本的簽證方式，對於遊程規劃者而言是必須要思考周全的。隨著各國簽證費不斷調高的趨勢影響下，簽證費用常常是利潤高低的關鍵之一或談判整團業務的籌碼。有些國家的簽證費會隨匯率變動而調整。

也許讀者會質疑行程規劃需要注意到那麼多細節嗎？是的。在廣義的行程規劃範圍內，包含了操作部分與銷售部分的考量，所以要不厭其煩地儘量蒐集相關資料，才不會造成客訴。而且資料的蒐集是必須持續不斷的更新，因為相關的規定或細節會一直變動。例如：匯率的變動與簽證費的變動會直接影響到成本，相關手續與簽證的各項變動也間接影響對風險的控制。以下舉個實際的例子加以說明。

日本簽證對於護照的要求相當嚴格，如果護照上有任何不必要的註記，就算是鉛筆註記都會被退件。如果護照上蓋了旅遊地區的紀念戳章，不但退件而且護照必須重新申請後才能再去申請日本簽證。如果疏忽了，可能原本預估的銷售截件期會不夠辦理手續，導致客人無法出國。按照契約規定，必須賠償客人一倍的金額。則不但沒賺到錢，還會賠錢，因為參加人數臨時改變，成本增加，甚至有些飯店無法退錢，損失更大。不要懷疑，這種情況屢見不鮮。

二、航空交通

　　由於台灣是位於太平洋中的島嶼，絕大多數的出國觀光所依賴的交通工具是飛機，因此航空交通的資料必須精確掌握。

(一)航點

　　瞭解航點是直飛或轉機、一家航空公司或多家航空公司、單一航空或多家競爭。

　　遊程規劃者必須瞭解從出發地到目的地，可選用的飛行交通工具是直飛還是必須經某地轉機。一般而言，直飛的遊程操作風險較小，必須轉機的遊程風險較直飛大，而且每多一個轉機點，其風險就隨之增加。有時在成本、機位取得或目的地特殊等種種因素的考量下，必須使用轉機的方式。但是直飛班機也並非是中間完全不停點，有些直飛班機中途仍然會有停點，甚至換飛機，但由於班機號碼沒有更換，所以在技術上仍然屬於直飛班機，而且在機票上是不會寫出中間停點的資料。例如：從前許多從台北直飛歐洲都市的班機都有在曼谷停留。

　　如果使用轉機，必須確認使用同一家航空公司轉機或不同航空公司轉機、同一機場轉機或不同機場轉機。因為全世界的機場都有轉機時間的相關限制規定，遊程規劃者必須事先瞭解。如果轉機時間過長或者無法當天轉機，該航空公司是否會提供免費餐券（meal coupon）或免費住宿（stopover paid by carrier, STPC）給旅客。

　　另外一項遊程規劃時，必須掌握的資訊是該遊程有哪些航空公司在飛，是否只有單一航空公司或多家競爭。只有單一航空公司在飛時，競爭者少，掌握機位就是掌握機會，相對取得機位的困難度增加。多家競爭時，可以降低成本，機位供應量較大，市場性較大。由於機位的競爭是全球性的競爭，所以有時必須先瞭解其他航空公司的取代性，以備不時之需。例如：當A航空公司台北飛曼谷的班機客滿時，其客滿的原

因不單是因為台灣去曼谷的客人很多，有時是因為外站的旅客很多，由曼谷經台北飛往其他都市及其他都市經台北飛往曼谷的外籍旅客用掉位子，此時便可以考慮使用B或C航空公司。

　　除了蒐集航點的相關資料以外，還必須蒐集出發地或目的地的機場資料。有些城市不只一個機場，而且有些大機場有許多航站，這些資料必須事先蒐集，不然遊程會因此產生嚴重缺失。例如：紐約有甘迺迪（JFK）、紐華克（Newark）、拉瓜地亞（LaGuadia）三座機場，分布在三個不同的區域，如果沒有事先瞭解，所訂的飯店可能需要穿越曼哈頓島才能抵達，浪費車程的時間會因此超過一個小時以上。並且拉瓜地亞機場有巴士高度的限制，如果事先不知道，而派用高度無法進入機場的遊覽車，就會造成嚴重的問題。

　　如果遊程有安排轉機時，更需要事先蒐集機場的資料。有時雖然表面上是在同一都市轉機，卻會產生國際機場轉國內機場的問題或者不同機場轉機的問題。例如：曾經有安排過倫敦希斯洛機場（Heathrow）轉蓋威克機場（Gatwick），這兩個機場的行車時間在塞車時，會超過兩個小時，如果不注意會接不上飛機。

(二)航班時間與彈性

　　瞭解航班時間與彈性，選擇最適時間或最低成本。

　　大部分的消費者都比較喜歡早去晚回的班機時間，因為在國外玩的時間比較多，但是成本也會相對增加。然而有些長程飛行的遊程，不見得早飛一定比晚飛好。例如：以前的澳洲行程必須經由香港轉機，從香港飛往雪梨的班機時間都是晚上十一點多。如果從台北飛香港選擇早班機，不但機票成本增加，轉機等待的時間也增加，效果反而不如晚班機飛香港。遊程規劃者必須選擇最適時間的班機或最低成本的班機。這些資料是必要的。有關成本的部分，會在第二篇成本分析的章節中再做詳細的說明。

(三)機型與班次頻率（機位供應量）：產品量化與達成目標的依據

瞭解機型與班次頻率（機位供應量），作為產品量化與達成目標的依據。

對於出國旅遊而言，機位是最重要的元素。對於是否能達到遊程規劃所設定的目標而言，機位供應量是最重要的因素之一。一般航空公司會將機位按照一定或彈性的百分比，針對不同的目標對象銷售。例如：有些航空公司會將某條航線的班機100%提供給團體使用；有些是50%給團體，50%給FIT散客；有些是20%與80%的分配等等，有些航空公司的分配更複雜。遊程規劃者必須蒐集機型的資料，得知一架飛機可以載多少客人，在乘以某特定期間的班次頻率，就可以知道機位的供應量。如果目標是要在三個月賺新台幣300萬元，以每位客人的毛利新台幣3,000元來計算，則機位供給量必須在至少一千以上才有可能達到目標。否則就得提高毛利或修正目標，抑或延展期限。某世界首屈一指的遊樂園，曾經計劃在台灣花費高達新台幣800萬元的廣告費，期望在三個月的時間內從台灣銷售一萬人次去該遊樂園消費。經過與航空公司及業者商談後，發現航空公司無法配合提供相對數量的機位而作罷。

附帶要蒐集的資料，除了機型之外，還要進一步瞭解該機型是全客機還是客貨兩用。例如：747-400機型的飛機，基本上有三百個左右的經濟艙機位；但如果是747-400 Combi（客貨兩用飛機），則經濟艙機位只兩百個左右。

(四)航程與航線

瞭解飛行時間及特殊區域危機處理。短程線的遊程規劃比較沒有航程與航線的問題。長程線的遊程規劃，尤其是中南美洲、歐洲多國或非洲多國的遊程，因為飛行時間都比較長，而且需要轉機的機會多，所以要蒐集相關的航程飛行時間資料及轉機時間資料，選擇較適當的停點，才不會讓旅客一次飛行時間過長而導致身體不適或遊興大減。例如：台

班機時刻表

北飛洛杉磯約十二小時，洛杉磯飛祕魯首都利馬約八小時，利馬飛智利首都聖地牙哥約六小時。規劃者要讓客人省時，一口氣從台北一路轉機飛二十六個小時到聖地牙哥，還是中間在洛杉磯或利馬停下來，先休息或玩一玩再飛。尤其在行程比較複雜，而且使用多段飛機飛行時，這些資料非常重要。

從啟程地到目的地的每一架飛機都有固定的航線與航權，不可以隨便更改。但是如果原飛行航線有安全顧慮的時候，就必須彈性尋求變更到安全的航線上。例如：2003年美國與伊拉克戰爭期間，許多航空公司原本的航線是從台灣經由中東飛往歐洲，後來以安全為考量，紛紛都改為借道中國領空飛往歐洲。

(五)訂位與開票規定

瞭解訂位時間、艙等、訂金、入名單與開票期限。

銷售期的限制因素，除了簽證以外，還有一項因素就是航空公司的開票規定。如果遊程規劃時不瞭解所選用航空公司或航線的相關規定，

很可能前功盡棄。因為沒有在適當的時間訂位，就拿不到機位，再好的遊程都沒用。

　　艙等的靈活運用，可以讓一個遊程規劃有加分的效果。例如：2003年後SARS時期，中華航空與業者成功推出「加C假期」遊程，選用商務艙為訴求，結果一炮而紅。長榮航空也在長榮客艙與經濟艙的搭配使用方面，得到良好的銷售成績，尤其在提早報名單程升等的促銷方面成果卓著。但是一般的遊程規劃都是以經濟艙為主。在旺季的時候，善用艙等資料，可以讓遊程增加價值感以及促成更多的生意。

　　訂金是保障航空公司、業者與消費者三方權益的措施。但是每一家航空公司的訂金規定都不盡相同，有些若取消出發，訂金會被沒收、有些在一定期限之內才沒收、有些從來不沒收。當然淡旺季的情況不同，這些資料瞭解清楚，所規劃的遊程在運作上會更穩定紮實。

　　入名單是航空公司要求的必要手續之一，如果在期限內沒有入名單，航空公司有權取消訂位。這項資料非常重要！曾有公司未按照規定於期限內入名單，造成整團機位被航空公司取消的情況。結果無法補救，客人也都收了訂金，不得不出團，最後選用另外一家轉機的航空公司，雖然團體順利出發，但是已造成不少的損失。

　　開票是確認保住機位的最後一項手續，如果過了開票期限而尚未開票，位子一樣會被航空公司收回，不可不慎！有些航空公司在開票之後，還會要求做再確認（reconfirm）的動作，如果沒做，航空公司有權對該機位做必要處理，也就是說在機位爆滿的時候，航空公司可以將未做再確認的機位挪給他人使用。不過目前因為科技發達，且團體通常變動性較小，大部分的航空公司已經不需要做確認手續。

(六)票務相關規定

　　瞭解票務相關規定，例如：機票效期、延回、小孩票、升等、免費票……。

　　遊程規劃除了考量一般旅客外，特殊的要求也必須考量。充分蒐集

資料,並妥善運用,可以增加成團率,甚至可以藉此增大單一團體的人數而降低成本。

　　遊程規劃不論是團體或者是個人的自由行,都可以藉由票務的相關資訊來增加利潤。每家航空公司不同的航線都有不同的機票期限規定,有些是年票、有些是九十天效期、有些是三十天效期、有些只有十五天效期不等,基本上越便宜的機票其效期越短;還有些機票除了有效期限制以外,還有最短停留天數的限制。有些機票有退票價值,而也有些機票是不可以退票的,這與遊程規劃的天數限制有密切關係。一般而言,行程規劃通常都以最低票價的結構去思考,但是如果最低票價結構的機票效期只有三十天時,那長達三十五天的遊學團就不能適用,必須選擇符合效期的票價結構。兩種不同效期的機票,可能相差新台幣數千元的成本,這對遊程規劃的影響相當大。

　　通常團體機票必須團去團回,而且所有的行程必須相同,如果不同,就必須開個人票或加價。但是有些航空公司在不同的考量下,可以允許延回不加價。例如:美國聯合航空曾經實施過相當長一段時間的延回不加價方案,使得遊程規劃有相當大的空間,團體與個人可以一併設計產品銷售。但是自從2002年取消延回不加價方案後,遊程設計的空間縮小,運用起來限制較多,導致規劃遊程者使用減少。

　　規劃遊程決定價格時,通常會包含大人價與小孩價(指12歲以下)。因此必須瞭解小孩票的規定與限制。有些航空公司給的團體票價與票面價相比較非常低廉,而有些小孩票價的規定是以票面價乘以一定百分比來計價,所以有時候小孩票可能比一般的大人團體票價還高。例如:票面價為新台幣20,000元,小孩票價是票面價的75%,等於新台幣15,000元。團體票價為新台幣13,000元,此時小孩票價就高於大人團體票價。但有些航空公司是以大人團體票價去乘以百分比,所以小孩票價一定比大人票價低。然而在這種情況下,大多數的航空公司都會設下小孩機票數量的限制。例如:每團小孩數量不能超過該團人數的10%或15%。如果一團人數是三十人,則小孩票不可以超過三人或四人,超過

限制數量的小孩必須開大人票。

　　一個團體，尤其是長程飛行的團體，多多少少會有一些客人要求搭乘商務艙或頭等艙。這時候遊程規劃者必須事先蒐集資料，瞭解所使用的航空公司對於升等的相關規定。有些航空公司會將升等機票列入到團體機票累計，有些公司不會，這關係到是否可以取得免費票的張數計算。通常為了降低旅客的成本負擔，航空公司會提供第十六張免費機票給領隊使用。如果升等機票併入計算就沒有問題；但如果升等機票不列入計算，很可能拿不到第十六張免費機票，成本就會增加，甚至會影響到開不出團體票的窘境。

　　並非所有的航空公司與所有的航線都有第十六張免費機票的提供。例如：有些歐洲航線必須第二十一張或第二十六張才有免費票，甚至有很多航空公司或航線是根本不提供任何免費機票，旅客必須分攤領隊機票的費用。

(七)機位控制權

　　瞭解機位的控制權是在台灣或外站。

　　機位控制權的瞭解對於遊程規劃有著成敗的影響。如果瞭解不夠清楚或根本不瞭解，所規劃出來的遊程產品可能無用武之地。例如：長榮航空與中華航空的機位控制權在台灣，因此團量的預估較精確與機位的配合較有機動性，也比較容易掌握機位的確定性，較有空間讓產品創造利潤。如果機位的控制權在香港、東京或曼谷，這時機位的取得會較困難，風險會增加，成本也會相對提高。

　　機票在遊程規劃中扮演非常重要的角色，而機票來自於航空公司，所以蒐集航空公司與機票的相關資料，可以說是遊程規劃最重要的部分之一，也是遊程規劃的核心。

三、當地觀光資源

　　要規劃一個適合市場性或開創新市場的遊程，首先必須對當地的觀光資源充分瞭解。從已開發的現有資源到未開發的存在資源資料，都全面蒐集，有助於開發新遊程與修改舊遊程。

(一)自然資源

　　蒐集目的地有哪些自然資源已開發成為觀光地區，有哪些自然資源尚未開發但具有潛力。

◆已經開發的自然資源

　　可以直接取來規劃在遊程內，但是必須評估市場性，而且已開發的自然資源通常市場同質性比較高，要創造高利潤或特色突出的遊程比較困難。例如：海灘、溫泉、國家公園等。

世界遺產——吳哥窟

◆尚未開發但具有潛力的自然資源

　　蒐集評估具有潛力但未開發的自然資源，有機會創造新的且具有市場性的遊程產品。例如：加拿大育空地區的白馬市在1998年以前只限於夏天去旅遊，冬天的時候旅館休息、高爾夫球場被白雪覆蓋只能關閉等待隔年再做生意。由於白馬市地處北緯六十度左右，剛好在極光集中的磁環帶上，附近又有溫泉，而且白馬市的商圈集中，從台灣搭乘飛行交通工具前往也非常容易。

　　台灣住加拿大的華僑張先生在科學雜誌上蒐集到相關資訊，瞭解到北美有許多單位在育空地區研究北極光，於是展開考察與規劃。終於在1999年配合台灣業者大力推廣到加拿大育空地區的白馬市欣賞北極光的遊程。於是白馬市的旅館在冬天有生意了、高爾夫球場的小木屋成為等待極光出現的絕佳地點、被白雪覆蓋平坦的高爾夫球球道變成狗拉雪橇的跑道、雪地摩托車的車道及滑雪車與游泳圈的雪地滑道。資料的蒐集創造了一項非常特別且有利潤，而且參加者人人滿意的遊程。自從大量的台灣旅客湧入後，日本旅客也相繼前來。這是一個運用資料蒐集、認

南極地區未開發荒島是野生動物的領地

冰島北邊的神秘湖靜謐秀麗

識自然資源,規劃新遊程非常成功的例子。

(二)民俗文化

民俗文化通常是觀光客遊覽體驗的重點,因此對於旅遊目的地的民俗文化瞭解必須列為重點。孫慶文在《旅運實務》一書中提到,要掌握當地民俗的特異性、可接觸性與商業性。舉凡有關原住民文化、宗教、少數民族、傳統技藝等,都屬於民俗文化的範圍。

◆特異性

指當地的民俗文化特色與其他國家相比,尤其是與旅客本國的民俗文化相比較,具有相當的差異與特性。例如:印尼巴里島的特殊民情與南美祕魯的印加文明,都是具有民俗文化特異性的地方或國家。

◆可接觸性

指當地交通容易抵達且不具危險性。雖然有些地區或國家具有相當獨特的民俗文化,但是卻無法前往或不可接觸,這種地方無法規劃在遊

遍布於中南美洲的印地安民族村落深具特色

即將瀕臨存亡的亞馬遜叢林部落

程內。必須是可接觸的,才能納入到遊程規劃中。例如:東馬沙勞越的部落與南美亞馬遜部分的部落坐船可以到達,而且部落沒有危險性,容許觀光客參觀遊覽,這些部落就可以納入遊程規劃。而有些身居叢林深處的食人族或交通無法便利抵達的部落,是無法安排在遊程中的。

墨西哥國家藝術中心的傳統歌舞表演

◆商業性

指具有商業價值的文化特色,可以包裝販賣的民俗文化。例如:阿根廷的探戈舞秀（tango show）或大陸的民俗雜技表演等。這些具商業性的民俗文化幾乎已成為觀光客必看的表演,遊程規劃中必含的項目。

(三)建築資源

古人留下來的古蹟建築、現代特色建築與宗教建築,都是觀光客遊覽參觀的主要景點。蒐集目的地的建築資源,可以讓遊程增加特色。

◆古蹟建築

最具代表性的古蹟建築莫過於埃及的金字塔與中國的萬里長城。

◆現代特色建築

最具代表性的現代特色建築莫過於澳洲的雪梨歌劇院與在2001年911事件中被飛機撞毀的美國紐約世界貿易中心雙子星大廈。當然還有許多現代特色建築,例如:美國紐約的帝國大廈、舊金山金門大橋等。名列世界最高建築物也是相當具有吸引力,台北的101曾是世界最高大樓,現在是外國觀光客必遊之地;世界最高樓杜拜的哈里發塔也是觀光客朝聖之地。

雄偉的日金字塔（墨西哥）

美國舊金山金門大橋

尼泊爾的四眼天神佛塔是著名的宗教建築之一

◆宗教建築

　　世界各地都有相當豐富的宗教建築資源，例如：教皇國梵蒂岡的聖
彼得大教堂、台灣艋舺的龍山寺、印尼日惹附近的婆羅浮屠佛塔等。

(四)藝術人文資源

　　泛指音樂、繪畫、雕刻、巨大人像、名人故居、城堡、皇宮、博物
館等，都屬於藝術人文資源。在遊程規劃中，藝術人文資源相當重要，
是突顯目的地特色的主要項目。全世界觀光客造訪人數最多的歐洲大
陸，主要就是利用藝術人文資源來區隔國與國之間或地區與地區之間的
特色差異。例如：奧地利運用音樂特色（莫札特、圓舞曲）、義大利運
用繪畫與雕刻特色（米開朗基羅的創世紀、大衛雕像）；巴黎（法國）
強調博物館（羅浮宮）與皇宮（凡爾賽宮）、羅瓦河谷區（法國）強調
城堡（香波城堡）與名人故事（香儂索城堡的故事）。當然在歐洲有許
多國家同時存在多元的藝術人文資源。例如：義大利除了具有繪畫、雕
刻的藝術人文資源之外，在義大利南部的蘇連多也是個民謠之鄉。

法國巴黎羅浮宮展覽廳

法國凡爾賽宮的鏡廳

(五)生活娛樂資源

以生活爲中心衍生出來的遊程景點，即屬於生活娛樂資源。諸如當地賴以維生或成爲集散地的製品，可以包裝成爲遊程景點。因應生活購物需要而規劃的大型購物商場或購物中心（shopping mall或outlet），已漸漸成爲觀光旅遊不可或缺的部分。有計劃性開發的主題樂園或觀光賭場（casino），更是現代科技下與文明進步中的產物，已成爲某些特定族群的遊程規劃重點。

◆製品產地

例如德國南部的啤酒豬腳餐、法國南部香水工廠、加拿大歐肯那根谷地葡萄酒園、南非約翰尼斯堡金礦城等。通常除了規劃遊覽製品產地衍生出的景點之外，會將購物結合在遊程規劃中。即到產地或產國購買當地或當國著名的特產，例如：到韓國買人參、到澳洲或紐西蘭買綿羊油、到瑞士買手錶、到尼加拉瀑布區買冰酒等。

墨西哥著名的龍舌蘭酒是由天然植物的汁液製成

◆大型購物中心

　　有些國家生活比較富裕，會建造一些大型的購物中心，除了供應當地居民購物娛樂休閒之外，還鼓勵觀光客前往遊覽購物。例如：加拿大艾德蒙頓（Edmonton）的西艾德蒙頓中心（West Edmonton Mall）、加拿大多倫多的伊頓購物中心（Eaton Center）都是屬於生活娛樂的觀光資源，可以善加利用。

◆主題樂園

　　最具代表性的主題樂園為美國洛杉磯與日本東京的迪士尼樂園、美

有創意的購物中心常帶給遊客意外的驚喜

美國洛杉磯環球影城

國奧蘭多的迪士尼世界、日本福岡的海洋巨蛋、美國洛杉磯的好萊塢環球影城、澳洲黃金海岸的海洋世界等。

◆觀光賭場

近十多年來，許多新興的國家積極推展觀光，相繼興建許多大型觀光賭場，除了美國賭城拉斯維加斯之外，澳洲的墨爾本、紐西蘭的奧克蘭、加拿大靠近首都渥太華的赫爾（Hull），以及新加坡的濱海灣金沙綜合度假村都陸續蓋了大型觀光賭場以吸引觀光客，並提供許多配套優惠方案，以爭取團體遊程能將觀光賭場排入。

以上各項資源都可以轉化為遊程中所參觀的景點（attraction），而各個景點所必須蒐集的資料，通常是要廣泛且周詳的。

(六)景點之瞭解

由於景點的安排必須隨著某些限制來做調整，所以筆者參考孫慶文《旅運實務》內容及加上個人經驗之累積，提出必須對景點做以下之瞭解：

新加坡濱海灣金沙綜合度假村

◆景點之特殊性

這是一個遊程所必須具有的特點，在同質性景點眾多的遊程競爭下，景點的特殊性所代表的意義就是遊程價值突顯的所在。例如：中國的萬里長城、夏威夷的玻里尼西亞文化中心、加拿大的尼加拉瀑布等景點的特殊性極高，是別的旅遊目的地所沒有的，若安排在遊程中可以突顯其價值；相反地，去了這些地區如果沒有安排這些具有特殊性的景點，其遊程的價值就大打折扣。以上舉例是眾所皆知比較熟悉的景點，如果遊程涉及到比較陌生的地區或國家，就必須花費心思去廣泛蒐集具有特殊性的景點。

◆景點之連續性

一個成功的遊程規劃，除了注意豐富的景點內容外，還必須瞭解景點如何平均分配在遊程的天數中。例如：一個五天的遊程，第一天從出發地前往目的地，在第二天景點排得滿滿的，第三天整天坐車，第四天又排得滿滿的，第五天回國。這樣的遊程玩起來會覺得景點的連續性不好，會降低遊程的價值。不如將景點較平均地分散在第二天到第四天的遊程之中，天天有景點，讓旅客感覺每天都很豐富而且不會太趕或太累，這種遊程的價值感比較高。

◆景點之距離性

常常有些遊程排出來之後，看似完美，但實際上無法操作，因為規劃者忽略了景點的距離性。距離性也包含了方向性，例如：如果景點之間的距離超過了一天容許行車的距離，就必須安排為兩天或兩天以上的遊程。方向性會影響距離，不可忽略。如果在資料上查到A景點距離所住城市100公里、B景點距離所住城市200公里，直覺認為只需要400公里就可以做完遊程，但是這必須是A與B景點在同一方向上。如果A景點在城市的西邊100公里處、B景點在城市的東邊200公里處，就必須跑600公里才可以做完遊程，如**圖4-1**所示。在國外旅遊的時間是很珍貴的，多跑200公里就表示少了兩小時的深度遊覽。所以蒐集景點之間的距離與方

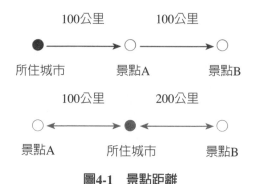

100公里　　　100公里

所住城市　　　景點A　　　　景點B

100公里　　　200公里

景點A　　　所住城市　　　景點B

圖4-1　景點距離

向資料，是規劃遊程最重要的工作之一。

　　另外，除了距離與方向之外，景點之間相差的海拔高度與銜接道路狀況也會影響遊程的執行時間，不可不慎，例如：有些景點雖然距離不遠，但是需要爬升2,000公尺的山路，會讓原本一小時的車程，延長為三小時；或是沿海道路，因為道路彎曲影響時速，短短的30公里可能需要兩小時的車程。

◆景點之多樣性

　　一個成功的遊程除了要「天天有景點」之外，還要「天天有驚奇」，如果一個遊程天天都看類似的古蹟，天天看相同的山景，或天天都看相似的海景，第一天會覺得驚奇新鮮，第二天覺得還好，第三天開始就會覺得有點無聊，第四天若還是沒有太大變化，旅客就會開始抱怨了。但是如果第一天看古蹟，第二天看山景，第三天看海景，第四天看動物，每天的景點都讓旅客驚奇，產生期待，遊興相對提高，遊程價值也隨之提升。所以必須多樣性的安排景點，蒐集相關資料就顯得非常重要。

◆景點之重複性

　　有時適當的重複是加分，有時重複會減分。例如：參觀某地區的文化古蹟，同一文化的古蹟在不同的時間參觀，會增加旅客對該文化的認

識，同時可以比較與重複證實該文化的特異之處，如此安排可以增加遊程價值。但是如果在不同時間參觀類似的水族館或相類似的動物園，反而會增加門票成本，而且降低遊程價值，旅客會認爲是硬加入的景點，沒有新意。當然這並非絕對，遊程規劃者必須廣泛蒐集資料，加以研讀分析，有時可以同中取異。

◆景點之比較性

善加利用景點的比較性，可以突顯遊程價值。例如：該景點是世界唯一，還是最大、最小、最早、最高、最華麗、最完整、最有趣……。

◆景點的限制性

有些景點有開放時間的限制、人數的限制、交通工具的限制、季節性的限制、受到自然或人爲破壞關閉維修、例行性保養維護，或必須事先訂位等限制，都會影響遊程的安排。這些資料若蒐集不完整，常常因爲旅客到當地無法參觀或遊覽而造成客訴事件。

四、當地觀光價值

觀光價值通常是吸引觀光客前往遊覽的最主要因素。然而旅遊是到訪體驗的活動，沒有親身經歷過，無法評定其價值，就算親身到訪體驗之後，其觀光價值也會因人而異。因此，必須憑藉一些客觀與公信力強的標準來進行事前認定。可以從幾個方向著手：有哪些是國際級認定或國家級認定、名人或名著相關地或被名人讚譽、歷史典故的記載、電影或電視劇的拍攝地、宗教聖蹟等。

(一)國際級認定

蒐集國際相關協會或組織的認定價值，例如：聯合國教科文組織（UNESCO）所認定的世界人類遺產、世界金氏紀錄所認定的世界之最，或實際上爲世界第一或北半球第一或東半球第一，或最大、最古

老、最完整、最小、最高、最稀有、最特殊等,都能突顯當地的觀光價值。這些國際級認定的目的地或景點,都代表著旅客有極高的興趣前往遊覽,不去會很可惜。

(二)國家級認定

例如:國家公園、國家保護區、國家一級古蹟、國家旅遊獎等,被當地國認定為有價值的旅遊目的地或景點,也是資料蒐集時不可缺少的部分。

(三)名人或名著相關地或被名人讚譽

許多名人的相關地都是深具觀光價值的目的地或景點。例如:大文豪莎士比亞的出生地與故居(英國史特拉福)、埋葬世界知名人物的英國西敏寺、美國南部Key West的海明威故居、貓王的故鄉美國曼菲斯等。相同地,許多名著的相關地(故事發生地或著作敘述的地點),也

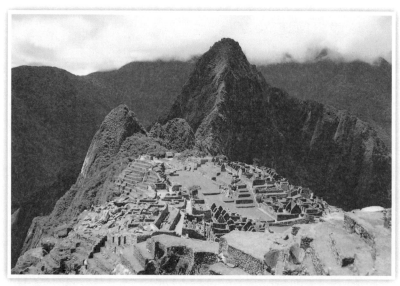

祕魯馬丘比丘被譽為全世界最神秘的空中之城,已被UNESCO列為世界人類遺產之一

加拿大班夫國家公園

名人學府美國哈佛大學

都是具有觀光價值的地方。例如：《清秀佳人》的故事發生地加拿大的愛德華王子島、橫掃全球的《哈利波特》讓英國的旅遊再度掀起一股熱潮。曾經被名人讚譽過的地方，也可以提升其觀光價值。例如：馬可波羅曾讚譽斯里蘭卡是全世界最奇特的島嶼、華德‧迪士尼先生造就迪士尼樂園為全世界帶給家庭最歡樂的地方。

(四)歷史典故的記載

旅遊的價值會隨著歷史典故的襯托而提升。例如：楊貴妃出浴的西安華清池、拿破崙慘遭滑鐵盧的比利時滑鐵盧、古代皇帝或國王或宗教領袖的生平事蹟相關地點或建築等。

(五)電影或電視劇的拍攝地

電影或電視劇的拍攝地常常是旅客嚮往的地方。例如：韓劇在台灣大受歡迎，掀起一股韓國旅遊風潮。007電影的場景或拍攝地也常常被遊程規劃者運用為突顯特色與旅遊價值的重點。另外，諸如：《西雅圖

有飯店大亨浪漫愛情故事典故的加拿大心形島豪宅

夜未眠》、《慾望城市》的紐約等，都是經典的代表。

(六)宗教聖蹟

　　雖然宗教的差異會影響該地在旅遊者心目中的價值。但是，宗教聖蹟的地點常常是突顯該國或該地特殊風俗民情的地方，會引起旅遊者的興趣而提高其價值。例如：媽祖升天的地方、聖母瑪利亞顯神蹟的教堂、供奉佛牙的廟宇等，不論任何宗教的遊客都會認為該地點是具有旅遊價值的。

韓劇的浪漫場景成為觀光客的最愛

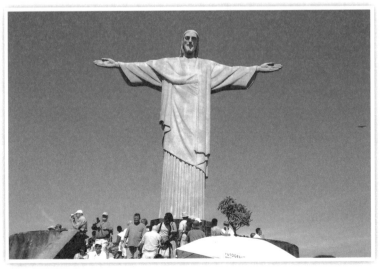

巴西里約熱內盧的基督聖像

五、當地觀光條件

　　對於所有的遊程規劃者而言，蒐集當地觀光條件的資料是最重要部分。當地觀光條件也是讓遊程可行性增加的資源。要規劃好一個受歡迎且口碑良好的遊程，當地觀光條件資料必須蒐集得非常詳細。諸如：治安條件、交通、餐食、住宿、導覽、公共衛生、氣候、危機處理能力等方面，必須面面俱到，否則很容易讓遊程產生瑕疵。

(一)治安條件

　　出國旅遊最重要的是安全。所以遊程規劃者在規劃遊程或銷售時，必須時時蒐集旅遊目的地的治安條件相關資料，治安特別混亂的國家或地區應該避免前往。就算遊程規劃完畢，但是碰上目的地有戰爭、政變或動亂，也要暫停銷售。我國將治安條件較差或有可能產生危險的國外旅遊地區，以「國外旅遊警示分級表」分為四類：

　　1.灰色警示█為提醒注意。
　　2.黃色警示█為特別注意旅遊安全並檢討應否前往。
　　3.橙色警示█為高度小心，避免非必要旅行。
　　4.紅色警示█為不宜前往。

　　各個國家或地區何時會被列為警戒區，端看國際情勢脈動與該國國情而定，資料經常會有變化，遊程規劃者必須時時留意。相關資料可以從外交部領事事務局的網站http://www.boca.gov.tw中，「出國旅遊資訊」所建立的「國外旅遊警示分級表」蒐集。

(二)交通條件

　　以全面交通條件考量時，可以從幾個層面去蒐集相關資料：

◆交通工具

①交通工具之多樣性、供應性與經濟性

　　孫慶文在《旅運實務》中提到，應瞭解當地交通工具之多樣性、供應性與經濟性。

1.多樣性：蒐集當地交通工具的種類，再選用可行的交通工具安排。例如：是否有飛機、各型遊船、各型遊覽巴士、各型火車、各類捷運系統、各類大眾運輸交通工具、區間車（shuttle bus）、纜車、吊椅、電車、動物、計程車、露營車等。

2.供應性：瞭解是否有季節限制、時間限制、班次週期、數量供應限制、車型限制與穩定性等。

3.經濟性：評估是否符合成本考量。

冰島飛往格陵蘭的螺旋槳飛機

直升機爲格陵蘭各鄉鎮間的主要交通工具

大型遊覽船（墨西哥阿卡波科）

的的喀喀湖的蘆葦小遊船（祕魯）

具有文化特色的墨西哥水上花園遊船

各地的遊覽車條件差異很大（哥斯大黎加）

祕魯伊奇多的遊覽車

美國科羅拉多州的登山電車

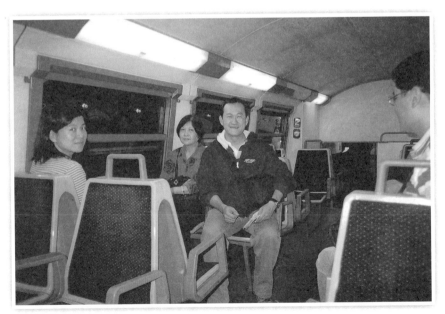

巴黎地下鐵是夜遊巴黎的最佳交通工具之一

登山纜車

登山吊椅

加拿大的遊覽馬車

瓜地馬拉的計程車

②交通工具之功能

　　若以當地交通工具之功能來區分，可以把交通工具分為：私用性質、觀光性質、大眾運輸性質與綜合性質等四種。

1. 私用性質：可以承租來作為團體或個人私用運輸的交通工具。例如：各型遊覽巴士，10人座以下、10～20人座、20～30人座、30～40人座、40～50人座、50人座以上等等。

2. 觀光性質：指純粹以觀光為主的交通工具。例如：加拿大尼加拉瀑布的觀景直升機、美國夏威夷的Trolley觀光車、澳洲墨爾本的電纜餐車、義大利威尼斯的鳳尾船、美國波士頓的水路兩用觀光車等。這方面的資料蒐集與運用，可以增加遊程的特點，區隔競爭者產品。

3. 大眾運輸性質：指當地的一般大眾運輸交通工具，例如：公車、地鐵、交通船、捷運系統等等。確實掌握當地大眾運輸交通工具

不同人數可用不同型的遊覽車（冰島）

冰島大冰川上騎乘雪地摩托車

資料，並善加運用，可以增加觀光價值或節省成本。例如：加拿大溫哥華市有提供「陸海空聯票」，同一張票可以使用於陸——公車（bus）、海——海上巴士（sea bus）與空——高架捷運電車（sky train）三種不同的大眾運輸交通工具。既可以節省成本費用，又可以增加觀光價值，旅客覺得新奇有趣。美國舊金山的叮噹車也是傳統大眾運輸交通工具成為觀光特色的經典例子。

4.綜合性質：指兼具大眾運輸、觀光性質與可以對號擁有私人專屬座位的交通工具。例如：法國的高速火車TGV，即是原為大眾運輸交通工具，因為知名度高而成為觀光特色之一，必須訂位購票擁有私人專屬座位。北歐航行於波羅的海的詩麗雅郵輪也是屬於綜合性質的交通工具之一。此種性質的交通工具通常運用在較長途的旅行上，蒐集類似相關資料，可以讓遊程規劃更具彈性與變化。

舊金山叮噹車

兼具運輸與觀光性質又必須對號入座的綜合性交通工具

◆道路條件

遊程規劃者常常忽略當地道路條件，以至於表面上看起來很順暢、很輕鬆的遊程，實際執行起來時，卻讓旅客吃不消或讓帶團的領隊急得直冒冷汗。道路條件包含陸路與水路，水路較為單純，陸路比較複雜。一般遊程規劃者或從業人員在安排路程時，大多以標有公里數的地圖當作參考，這時常常會忽略了當地的路況與海拔高度差異。例如：在歐洲的高速公路大型遊覽車的車速可以開到時速100公里，但是一般道路可能只有時速50公里，甚至有些鄉間道路或海岸曲折道路的時速，實際只能開到30公里，加上鄉間道路常有農耕車或牲畜擋在車道上，在不能超車的情況下，時速只能有10公里左右。筆者曾帶團到愛爾蘭，當地的司機行駛在海岸曲折公路時，為了小型車的行車安全，會不斷地將車慢駛於較寬闊的路邊，讓小型車先過，造成原本地圖上30公里預計四十五分鐘跑完的路程，實際上跑了將近兩個小時才到。原本的觀光時間因此縮短，甚至沒有了。

在上一段景點距離性的部分，曾經提到海拔高度差異的問題。車速會因為爬坡或下坡而降低，因此會增加行車時間，遊程規劃者一定要事先充分瞭解。另外，同一段道路也會因為季節的變化而影響時速。例如：夏天時速可以開到90公里的道路，會因為冬天積雪路滑，時速可能減到只有50公里。因此，夏天與冬天的遊程安排就會有差異。加拿大的落磯山國家公園區道路就有這種情況。

◆相關限制規定

一個好的遊程除了要考慮交通工具與道路條件外，還必須注意當地的相關限制規定。諸如：最高車速限制、司機工時限制、停車限制、遊覽車大小限制等等。

①最高車速限制

這是最基本必須要瞭解的資料。由各種道路的最高時速限制可以推算出該路程所需的行車時間。

②司機工時限制

　　雖然大多數遊程會運用夏天晝長夜短的特性，儘量拉長行車距離以擴大旅遊的面。但是在安全的考量下，行車時間不可以超過當地司機的限制工時。最常發生的情況是從美國拉斯維加斯開車，到大峽谷國家公園一天來回。車程時間將近十二個小時，加上景點停留與大峽谷國家公園內的行車時間，司機的總開車時間長達十四至十五個小時，幾乎已超過規定的限制工時。在歐洲，司機工時限制得相當嚴格，遊程規劃者不能不知。

③停車限制

　　許多歐洲古城都有停車限制。例如：梵蒂岡的聖彼得大教堂、義大利佛羅倫斯的聖母百花大教堂、奧地利的莎茲堡舊城、法國巴黎的聖母院、美國舊金山的曲折花街等，都必須將大型遊覽車停在外圍的停車場或合法上下旅客的地方，再運用當地接泊交通工具或步行到該景點遊覽。因此，所花費的時間或成本會隨之增加。

④遊覽車大小限制

　　這項限制會影響到團體人數的限制，或影響到旅客行車遊覽時的舒適度，間接會影響到成本。例如：在美國有許多國家公園、保護區或山區道路有車子長度的限制，45人座的大車不能進入。加州的紅木森林保護區、國王峽谷國家公園、科羅拉多州的落磯山區部分道路都禁止45人座（40英尺長）以上的遊覽車進入。有些機場或建築會限制遊覽車高度，例如：美國紐約的拉瓜地亞機場就無法通行較高的大型遊覽車；法國巴黎的新區地下道路也無法通行較高的大型遊覽車，旅客必須拖著行李步行約100公尺才能從下車處走到旅館。如果因此團體人數不能太多，相對的均攤必要成本費用會提高。如果使用大小車交替載運，勢必增加許多交通成本。這些細節在第二篇成本分析的部分會詳加敘述。

(三)餐食條件

　　「民以食為天」這五個字已充分闡述餐食是旅客感受遊程價值的

重要因素之一。尤其是台灣的旅客對於餐食的期望比其他國家地區的旅客更高，因爲在台灣的美食太多，價格便宜，因此瞭解國外當地的餐食條件是遊程規劃者必須深入研究的重要課題。良好的餐食安排，可以增加遊程的特色與價值。蒐集當地餐食內容條件的資料可以從以下幾點著手：

◆當地餐食內容

①當地的傳統餐食

評估當地的傳統餐食是否具有特色，以及是否有餐廳供應包裝成套餐推廣。例如：巴西的黑豆餐，原本爲當地奴隸所吃的食物，但是經過餐廳的包裝與推廣，便成爲具有特色，廣受歡迎的風味餐。其他諸如此類的特色餐食有很多，例如：奧地利的炸豬排餐、德國南部的豬腳餐、義大利披薩餐、法國餐、泰式料理、韓國泡菜烤肉餐、印度咖哩手抓飯、新加坡與馬來西亞的肉骨茶餐、港式飲茶等等，不勝枚舉。

②特別調理的應景餐食

搜尋當地有無特別調理或比較特殊的應景餐食。例如：加拿大卑詩

巴西窯烤風味餐

省維多利亞島的花餐可應景安排於賞花季節、鮭魚餐可以安排於賞鮭魚洄遊的季節、冰島的鯨魚肉排餐等。

③當地特產餐食

　　蒐集當地特產的相關資料，即可以安排叫好又叫座的風味餐食。例如：美國波士頓的大西洋龍蝦餐、澳洲的袋鼠肉餐、南非的鴕鳥餐或羚羊餐等。

④異國料理

　　在餐食多元化的要求下，不見得一定得安排中式餐食，有些異國料理在當地適時的安排也能成為遊程特色。例如：在美國與加拿大有許多不錯的希臘餐食、日本料理、泰式料理、墨西哥餐或韓式燒烤，都是不錯的選擇。

⑤中式餐食

　　由於飲食習慣的緣故，出國旅遊時，如果全部安排西方食物或當地料理，有些旅客會無法適應。因此適當地安排中式餐食是有其必要的。蒐集相關的資料必須注意餐廳的硬體裝潢與設備、服務口碑、價位、有無餐後水果及菜色等。

在美國科羅拉多州墨西哥餐前菜

⑥一般西餐

　　許多地區國家在遊程的進行途中，只有西式餐食可以安排，所以在飲食習慣與文化不同的情況下，更需瞭解一般西餐的

很多偏遠地區仍可以找到中式餐廳（美國落磯山區）

一般西餐可以套餐或自助餐的方式安排
（美國黃石國家公園）

內容品質。例如：各種價位所包含的內容，是三道式還是四道式、有沒有熱湯或只有沙拉、主菜的選擇有哪些、素食的條件、必須事先設定主菜還是可以當場由客人自行選擇主菜、用餐的時間需多長（有些西餐廳用餐的時間必須兩小時以上）、餐後有無咖啡或茶服務、是否有額外費用（服務生小費）等等。

◆餐廳硬體及其他條件

　　除了餐食的內容條件之外，餐廳的硬體條件與其他相關條件也要瞭解。有許多餐廳不但可以當作風味餐或特別餐食來安排，甚至餐廳本身就是一個景點，還有一些餐廳兼具表演秀場的功能。所以可分為一般餐廳、景點餐廳、秀場餐廳與旅館餐廳四個部分來蒐集。

①一般餐廳

　　除非當地的餐廳資源只有一家或兩家可以選擇之外，可以憑藉所蒐

在資源有限的地區，餐食較簡單

集的資料選用較好的餐廳，增加遊程的特色與價值。蒐集資料可以包含以下各項：

1.瞭解該餐廳是否曾經得過該國家或地區的餐食獎項。

2.該餐廳的地點是否有景觀。

3.餐廳裝潢與設備。

4.停車是否方便。

5.容納量。

6.衛生條件。

7.開放時間。

8.距離用餐前與用餐後的景點或目的地的距離與行車時間。

②景點餐廳

有許多知名的景點本身有餐廳提供餐飲服務，遊程規劃者可以加以利用。安排在景點餐廳用餐，可以加長景點的停留時間，讓旅客對於該

景觀餐廳可以為遊程加分（墨西哥塔斯科）

景點的印象更深，通常這樣的安排可以增加遊程的價值與特色。景點餐廳的所在地可以分為：人工建築、自然景點與特殊交通工具三種。

1. 人工建築：在具有特色的人工建築內所開的餐廳。例如：澳洲雪梨的雪梨塔餐廳、加拿大多倫多的CN塔餐廳。
2. 自然景點：在自然景觀絕佳的地點所開設的餐廳。例如：加拿大班夫硫磺山頂餐廳、紐西蘭皇后鎮山頂餐廳以及一些濱海或濱湖的餐廳。
3. 特殊交通工具：設立在特殊交通工具上的餐廳。例如：澳洲墨爾本電纜餐車（精緻套餐）、夏威夷愛之船晚餐（有多種餐食選擇）、澳洲雪梨港灣遊船餐廳（自助式餐食）、紐西蘭米佛峽灣遊船餐廳（自助式餐食）。遊程規劃者必須特別注意交通工具上的餐食通常會比較簡陋，選用前必須深入瞭解該餐廳所提供的餐食詳細內容。

餐廳的質感會影響餐食的滿意度（三種不同質感的餐廳）

③秀場餐廳

　　此類餐廳的價格會比一般餐廳的價格高出許多。這種餐廳提供秀場表演，通常以當地民俗歌舞為主，有些則是主題性的表演。例如：紐西蘭毛利秀餐（當地民俗歌舞）、美國洛杉磯或拉斯維加斯的中古世紀餐（主題性表演）。使用秀場餐廳，除了要瞭解其節目內容之外，還要瞭解其用餐方式（自助式或套餐式）與餐食內容（主食菜色與副餐或飲料等）。

④旅館餐廳

　　大多數的早餐會安排在旅館的餐廳使用。所以必須瞭解餐廳的硬體設施與擺設、開放時間、團體處理模式及容納量。

1.硬體設施與擺設：餐廳的硬體設施與擺設可以影響餐食的價值感受。有些餐廳雖然菜色內容不多，但是透過適當的擺設，可以讓客人覺得很豐富。如果擺設擁擠，會讓人有壓迫感，而且會覺得沒幾樣東西可以選擇。

澳洲的秀場餐廳，可以一邊看表演一邊用餐，還可以上台同樂

2.開放時間：餐廳開放的時間會影響遊程的進行，尤其是要趕搭飛機的當天早餐。如果餐廳開放時間無法配合，就必須準備餐盒。

3.團體處理模式：這是最容易引起客訴糾紛的部分。國外的旅館餐廳有時會將散客與團體客人分開服務。如果不說明清楚，或事前未先確認該餐廳的運作模式，很容易影響客人的用餐情緒而造成抱怨。當然有些旅館餐廳只要支付價差，就可以運用餐券或簽房號的方式，讓團體客人以散客的方式用餐。另外有些旅館餐廳必須事先約定團體用餐時間，所以在團體操作訂團時，最好就先配合遊程進行時間訂好用餐時間，否則在旅遊旺季或當天旅館客滿時，無法預約到能配合遊程的用餐時間。

4.容納量：不論是哪種旅館的餐廳，都要瞭解其餐廳的容納量，尤其在旺季的時候，才不至於因為用餐的限制而影響遊程的進行。有許多僅提供大陸式早餐的旅館完全沒有餐廳或只有幾個小桌子，這種情況在北美洲的許多國家公園旅館會發生。

　　當然餐食的內容也必須深入瞭解，尤其必須知道所使用的旅館餐廳是否只提供僅有冷食的大陸式早餐，還是提供有熱食的美式早餐，有些旅館餐廳還會提供日式早餐。不同的國家對於熱食早餐的內容均有所不同，例如：加拿大式早餐、法式早餐、英式早餐等，在早餐的內容方面都有差異。如果能熟知所有細節，並加以說明，就會降低認知差距，因餐食而產生的旅遊糾紛也會隨之減少。

(四)住宿條件

　　遊程規劃中最能讓消費者感受到價值差異的元素就是住宿條件，因為旅館的等級就代表旅館的價值參考標準。但是每個國家地區在旅館等級上的標準還是有所差異，甚至同名的旅館本身在等級上也還有細分，因此很容易造成旅客認知上的差異而造成客訴。所以蒐集完整的當地住宿條件資料，是遊程規劃者最重要的工作之一。

全世界各地的旅館評定標準不同，例如：台灣原本用梅花的數量來表示旅館的等級，後來改為星級國際觀光級旅館與一般觀光級旅館。歐洲與拉丁美洲的國家大多以星級（五星、四星、三星、二星）來表示旅館等級。北美洲的旅館等級就比較複雜，有AAA（American Automobile Association）的星級、Hotel Guide Association的Deluxe、First Class、Tourist Class等分級，還有以鑽石（diamond）數量來區分旅館的等級。這些內容在旅館管理的相關書籍中，有非常深入的介紹，本書將不做探討。遊程規劃要強調的是注重該地區或國家的整體旅館等級分布情況、旅館的地點（location）、設施（facility）、型態與特色、房型與床型、特殊條件（外部影響，例如：季節影響）、特殊規定（旅館內部規定）及價位等條件。

◆旅館等級分布情況

遊程規劃者必須先瞭解該國家或地區的旅館等級分布情況，盡量避免停留在沒有高等級旅館的地區，否則會因為一晚住宿條件差的旅館而引起客訴問題。如果一定要安排在住宿條件比較差或較低等級旅館的地區時，一定要事先說明清楚。例如：在加拿大的國家公園區有自五星級到汽車旅館等級的各種旅館，遊程規劃者可以依照該遊程產品的定位來選用旅館；但是在美國的國家公園區，旅館的等級較低，有些地方除了一至兩家的三或四星級旅館以外，大多數都是汽車旅館的型態。有些地區甚至全部都只有汽車旅館。

◆旅館的地點

旅館的所在地點會影響旅館價格、往返車程、旅遊時間、遊程順暢度與遊程價值等。因此非常重要，遊程規劃者必須深入瞭解。所必要蒐集的資料涵蓋旅館的周遭環境。

①國家公園區

同等級的旅館，在國家公園區內的旅館會比在外面的旅館價格高，但是可以節省往返車程、增加旅遊時間、提升旅遊順暢度（所選擇的地

遊程規劃
與成本分析

具有特色的旅館是遊客的最愛（加拿大班夫國家公園）

美國黃石國家公園內的特色旅館

點必須配合遊程路線）、增加遊程附加價值。例如：住宿在加拿大露易斯湖畔的旅館，就可以增加旅遊露易斯湖周遭風景的時間，而且提升旅遊順暢度，整個遊程價值也提升。但是價格會比其他地區的旅館高出許多，因為旅館房間的限制，也會增加操作團體的難度，因此是否要選用露易斯湖畔的高級旅館，端看遊程規劃者對於產品的定位與旅客的需要而定。

②主要觀光都市

　　同等級的旅館，在主要觀光都市市中心的旅館會比在郊區或衛星都市的旅館價格高，但是可以節省進出都市的車程時間，因而提升旅遊順暢度、增加可以旅遊的時間，遊程的價值也相對提高。例如：住在紐約曼哈頓區的旅館價格，比住在紐澤西州或康乃狄克州的旅館高出一倍以上，但是可以節省每天進出曼哈頓區的塞車時間約四小時。也就是說住在曼哈頓區旅館的旅客，每天可以多出四小時的旅遊時間，而且晚上還可以搭乘大眾交通工具夜遊曼哈頓區的景點。同樣地，遊程規劃者必須權衡各種因素來決定旅館的地點所在。

　　有一項重要的原則，遊程規劃者必須牢牢記住：所選用的旅館地點必須配合遊程的行進路線與景點的相關位置，決定旅館地點後再選用餐廳。避免為了用餐而增加過多的往返車程，或者是為了到達某個位置偏遠的景點，而增加太多不必要的車程時間。

◆設施

　　為了增加旅客在旅遊時的方便，旅館的設施也必須要事先蒐集考量，以利運用在各種不同需要的遊程。可分為一般設施與特殊設施兩種。

①一般設施

　　指房間內的設備，例如：電壓、插座形狀、吹風機、空調（有許多地區沒有冷氣）、燒熱水器（咖啡機）、有無浴缸、個人衛浴用品等。或指旅館建築內可使用的設施，例如：迎賓大廳（lobby）、餐廳、酒

吧、游泳池、健身房、購物商場等。

②特殊設施

指規劃於旅館範圍內或在旅館旁的特殊設施,例如:高爾夫球場、滑雪場、會議中心、大型遊覽巴士專用停車場(許多歐洲城市內的旅館沒有此項設施)等。

◆型態與特色

要瞭解旅館是屬於庭園式建築、大樓型建築、矮樓型建築還是別墅型建築。不同的建築外型會給旅客不同的第一印象。遊程規劃者必須特別注意旅館的介紹與描述,如果能在行程目錄內刊登旅館的外型照片,說服力會比較強。有些旅館具有自己的特色,可以藉此增加其價值,相對地,如果使用該旅館時,也可以增加遊程產品的價值。例如:特殊的建築外型、獨特的迎賓方式、知名人物住過、專門招待國賓等,別的旅館所沒有的特色都可以蒐集運用。

◆房型與床型

瞭解房型與床型可以事先做好旅客的心理建設,否則出國旅遊時,會因為認知的差異而造成抱怨。尤其是蜜月夫妻安排兩張小床的房間或是兩個陌生人安排一張大床的房間,或是三人房無法加床等情況,都是事先可以預防或加以解釋的。一般的房型簡單分為單人房(single room)與雙人房(twin room或double room)兩種。床型則分為單人床(single bed)與雙人床(double bed)。

①單人房

大多數的旅館是用雙人房(單床或雙床)給單人住,但也有些旅館有純粹的單人房,例如:瑞士或日本都市的旅館。

②雙人房

雙人房的型態比較複雜,因此資料的蒐集也格外重要。通常旅館的雙人房有分為單床的房間(one double bed)、兩張床相同大小的房間(twin beds room)或兩張不同大小的床的房間。

1. 通常單床的雙人房，床的大小可分為king size bed（加大型可以放三個枕頭）或queen size bed（一般雙人床）。
2. 兩張相同大小床的雙人房，其床型可以分為：
 (1)兩張單人床（two single beds）。
 (2)兩張雙人床（two double beds或double double）。
3. 兩張不同大小床的雙人房，其床型可以分為：
 (1)一張雙人床加一張單人床（one double and one single）。
 (2)一張雙人床加一張沙發床（one double and one sofa bed）。

　　一般團體使用雙人房的情況較多，如果所安排的旅館都是兩張相同大小床的雙人房時，就不會有爭議。但是如果所安排的旅館都是兩張不同大小床的雙人房（例如：荷蘭阿姆斯特丹的Novotel）或是有許多單床式的雙人房（床的尺寸又比較小）（例如：加拿大魁北克市的芳堤娜城堡旅館）時，就會引起旅客的爭議，因為旅客所支付的費用相同，卻得到不同大小的床位。

　　有些旅館有提供三人房、四人房或家庭房等房型，但是大多數的旅館沒有特別的三人房或四人房，而是以兩張雙人床的房間或用加床的方式替代（通常房間最多只能加一張活動床）。

　　許多旅館為了區分客戶與價格，將房間的等級區分為：標準房（standard room）、特等房（superior room）、豪華房（deluxe room）或商務房（executive class room或business class room）等。一般團體所使用的房間大多數屬於標準房。

◆特殊條件

　　指旅館受到外部影響，而形成異於常態的情況。例如：地處寒帶的旅館，有些在冬季是關閉的。或者旅館內的部分設施或餐廳在某些特定季節是關閉的。這些特殊條件必須事先瞭解，以避免規劃遊程後沒有旅館可用。另外在法國的旅館，由於稅制的關係，許多五星級旅館或四星級旅館自動降為四星級或三星級來節省營業稅。還有在空間的限制上，

使得許多世界級同名的連鎖飯店，在歐洲的床鋪都比在北美洲的小。

◆特殊規定

指旅館內部因應市場需求或營運上需要而做的特殊規定。例如：著名的滑雪勝地旅館，通常在滑雪季節會要求旅客必須至少住宿兩夜或兩夜以上才接受訂房。巴西嘉年華會比賽期間，里約熱內盧的旅館必須包住四個晚上。各旅館在淡旺季的訂金規定與取消規定，會影響到操作風險、銷售期的配合與利潤。各旅館的check-in與check-out時間規定會影響遊程安排。加拿大落磯山國家公園區的高級旅館在旺季時，會要求住宿房客必須包含早餐及晚餐在旅館的指定餐廳使用，即所謂的MAP（Modified American Plan）規定。以上各種情況在各個國家地區都會有所不同，尤其是最熱門的旅遊地區通常特殊規定會比一般地區多，遊程規劃者務必要深入瞭解。

◆價位

這是遊程規劃者最需要廣泛蒐集的資料。每個不同國家或地區的旅館價位都不同，當接受到消費者的預算限制訊息時或明確定位遊程產品的目標市場後，遊程規劃者必須瞭解可以運用的旅館為何。甚至有些條件不錯的旅館，其價格會比較低等級的旅館還更便宜。這些寶貴的資料，必須靠規劃者用心去比較分析。

(五)導覽條件

一個良好的遊程還必須依賴專業的導覽，才能產生綜效，使得遊客的滿意度提高，因此必須事先認識與瞭解當地的導覽條件。導覽條件包含：當地是否有專業導遊、司機素質、標示文字是否國際化。

◆當地是否有專業導遊

有些國家或城市會嚴格規定必須有當地具有合法執照的專業導遊陪同，才能進入某些景點解說介紹。專業導遊所使用的語言必須事先瞭

解，以國人的團體而言，第一選擇中文導遊，其次是英文導遊。沒有專業導遊限制的地區，必須能事先掌握是否有專職或兼職的中文或英文導遊人員可以聘任。如果都沒有，就必須由領隊來擔任導遊解說的工作。

◆司機素質

有些地區的司機兼具導遊的功能，例如：澳洲、紐西蘭與南非。在這些地區旅遊時，比較不會有找不到路而影響遊程的情況發生。但是在北美洲或歐洲等大陸多國旅遊時，司機的素質就會直接影響到遊程的進行。司機必須熟悉路線而且至少能用英文溝通。

◆標示文字是否國際化

在沒有當地導遊的地區或國家，這項條件格外重要。如果標示文字不具國際化，領隊帶團會更吃力，遊客玩興也會受到阻礙。有些國家或地區景點除了標示本國文字以外，沒有其他文字；有些則還標有英文；最好的國際化標示可以同時有多種文字，或者有些地方會運用多國文字的書面介紹資料輔助導覽。

(六)公共衛生條件

遊程規劃者偶爾會遺忘這項重點。當地的公共衛生條件，也會影響遊程的進行。如果當地的廁所同時可以容納十人使用，一團以三十人計算，平均每人使用兩分鐘，則團體上一次廁所的時間為六分鐘；如果當地廁所只能同時容納兩個人使用，在同樣的條件下，團體上一次廁所的時間就延長為三十分鐘。如果當時又有許多團體同時使用，則時間更無法控制。因此，遊程規劃者必須將遊程行進的細節仔細推演一次，確實掌握合理的車程與休息上廁所的安排，才不會有抱怨。例如：早期中國大陸的公共衛生條件差，以致許多遊客不願前往旅遊。除此之外，有些國家或地區的廁所必須付費，這些資料都要事先蒐集。

當地的公共衛生條件，還包含飲食衛生、是否有流行性疾病、是否為疫區、是否有植物或動物疫情、醫療設施與制度（是否為醫藥分制）

等相關資料。有些國家還限定從特定國家進入時,必須注射規定的疫苗;或者前往某些國家會建議遊客先行注射特定疫苗較爲妥當。例如:巴西就限定從某些國家入境時,必須先注射黃熱病疫苗、前往熱帶雨林地區會建議旅客先行服用抗瘧疾的藥物等。衛生福利部疾病管制署的「出入境健康管理」有相關的訊息可以蒐集,網址爲http://www.cdc.gov.tw。

(七)氣候條件

依常理推斷,遊程安排最好的時機是旅遊目的地最適旅遊的季節。但是何時才是當地的最適旅遊的季節,則必須靠資料蒐集。通常高緯度國家的最適旅遊季節爲夏季,因爲氣候穩定,晝長夜短,所有的旅遊資源都可以展現運用;熱帶國家則避免雨季前往旅遊。有些國家一年四季分明,在不同的地區可以規劃不同的遊程。例如:加拿大春天賞花、夏天賞山岳湖泊自然景觀、秋天賞楓賞鮭魚洄游、冬天賞雪滑雪看極光。四季的遊程有明顯的差異,這些都得靠資料蒐集而來。氣候條件也會影響遊程進行時的穩定性,例如:加拿大落磯山區部分道路會因大雪而封閉、紐西蘭南島某些道路會因大雪或大水而破壞道路、尼泊爾的奇旺動物保護區在雨季容易水患、印度機場易受大霧影響飛機起降等。所以氣候條件蒐集資料的範圍應當包含當地的氣溫、雨量、乾燥程度、天災風險、氣候的穩定性與氣候條件,所產生具觀光價值的獨特景觀等資料。

(八)危機處理能力

出國旅遊常常會遇到不可預期的風險或事件,任何完美的遊程都具有相同的情況,因爲小偷、扒手、騙子存在於知名的觀光都市,有時也會因爲旅客本身的不注意而遺失重要證件。所以先瞭解所前往的旅遊目的地是否有我國駐外單位、距離旅遊地區最近的我國駐外單位、當地警察公權力與報案系統、當地可以緊急尋求協助的人員狀況等資料,是保障遊程進行中遇到特殊事件時,能即時妥善處理的條件。

六、當地消費水準

　　如果要規劃一個符合市場需求的遊程，必須對當地的消費水準瞭若指掌，否則會淪於曲高和寡或難以銷售。例如：冰島的基本消費非常高，一餐普通的午餐預算高達新台幣1,500元，晚餐預算高達新台幣2,000元，幾乎是其他中西歐國家團體餐食預算的四到五倍。如果規劃成單國遊程時，會感覺團費偏離市場行情而難以銷售，所以一般的冰島行程，規劃在北歐五國的遊程中，甚至為了降低售價以增加市場消費量，而將冰島捨去。飛行時間較長而當地消費水準較低的地區或國家，會考慮增長天數以增加遊程價值。有些地區雖然生活基本消費水準很低，但是遊覽巴士或高級旅館的價格會比台灣還高，這些因素常常造成遊程規劃者與消費者的錯覺，所以遊程規劃者必須詳實地蒐集各種當地消費水準的資料。例如：南美洲玻利維亞的遊覽巴士價格幾乎是歐洲的兩倍；而中美洲哥斯大黎加的五星級飯店價格幾乎是鄰國同級飯店的兩倍。

七、國外代理店

　　國外代理店是國內旅遊業者最重要的國外協力廠商，它負責整合國外其他的供應商，諸如：飯店、餐廳、巴士公司與各個景點等。出國旅遊一切必須依賴當地的國外代理店安排與操作，因此必須蒐集國外代理店的品牌口碑、在當地的操作能力與影響力、價格競爭性、品質掌握能力、財務狀況、信用狀況、付款方式要求等資料，選擇對了優良的國外代理店，就等於為遊程的成功奠定堅固的基石。每一家國外代理店都有其不同的專長與定位，所以國外代理店可以依照遊程的設計與定位來選擇，也因此遊程規劃者必須先瞭解。

第三節　與替代品比較評估

　　現今旅遊市場的遊程產品至少有幾百種以上，替代產品非常多，如何能讓自己的遊程產品受到消費者青睞，遊程規劃者必須事先蒐集資料加以比較評估。替代產品包含了競爭者的產品與自己公司的產品。通常所選擇比較的遊程產品，以同質性較高（同一國家或地區）或同性質（同一種特殊活動，例如：高爾夫、賞極光）的遊程為主。有時候為了讓消費者能接受較高價位的產品，遊程規劃者會自行設計出二至三種同質性相當高的產品，來做自我替代品的比較，此種做法的接受度比拿競爭者產品做比較的說服力高，因為競爭者也會將我們所設計的產品列在他的比較表中，在我們比較表中的優點，可能會成為他的比較表中的缺點。如果運用自己所規劃的不同產品做比較，不論消費者最後決定購買哪一種產品，都是屬於自己公司的產品。比較的內容一般分為天數、價格、所採用的航空公司、飛行路線、行程特色（包含遊程的規劃設計理念、遊程動線、參觀景點的內容差異、旅館與餐食安排、包含項目的差異、領隊導遊素質、交通車輛安排等）。**表4-1**為與競爭者同質性產品的比較，**表4-2**為自己設計的替代品比較。為求客觀真實，所有內容為實際之遊程比較，但產品名稱、部分旅館與航空公司使用替代的名稱。

　　從**表4-1**及**表4-2**的比較內容中可以發現，所有的遊程安排都差不多且大同小異。尤其是**表4-2**的三個遊程產品幾乎大部分的內容是相同的。但是為何三者的價格差距如此大？分別為新台幣92,900元、79,900元及59,900元，最大價差為新台幣33,000元。如果您是銷售高價位產品的公司，消費者會經常問：「行程都差不多，為何你的費用比別人貴那麼多？」或者當您是銷售低價產品時，消費者問：「為什麼價格這麼低，是不是品質不好？」該如何答覆？我們將在第六章的內容中加以說明。

表4-1　與競爭者產品比較表

產品名稱	加拿大 精華落磯山九日遊	A競爭者 加拿大落磯山九天	B競爭者 加拿大落磯山九天	C競爭者 加拿大落磯山十天
天數／夜數	9天7夜	9天7夜	9天6夜	10天7夜
價格	新台幣79,900元	新台幣52,900元	新台幣49,900元	新台幣39,900元
航空公司	XX國際航空	XX國際航空	YY航空	ZZ航空
飛行路線	TPE-YVR-YYC x YEG-YVR-TPE	TPE-YVR-YEG x YYC-YVR-TPE	TPE-YVR-YYC-YVR- TPE	TPE-YVR-TPE
遊程動線	由落磯山國家公園南邊門戶進入，北邊門戶出來，行程順暢，無重複車程。	由落磯山國家公園北邊門戶進入，南邊門戶出來。傑士伯國家公園往返進出浪費車程。	由落磯山國家公園南邊門戶進出，於國家公園區有重複車程約230公里。	車程比搭兩段國內線飛機多出2,000多公里。等於多出二十多個小時的坐車時間。

		加拿大 精華落磯山九日遊	A競爭者	B競爭者	C競爭者
旅館安排	第1晚	卡加立 Marriott Hotel （市中心的四星級旅館）	艾德蒙頓 Coast Hotel （市區四星級旅館）	卡加立 Quality Hotel （卡加立市郊的三星級旅館）	奇利瓦克 Holiday Inn （距溫哥華東邊107公里處）
	第2晚	班夫 Caribou Lodge（國家公園內） （班夫大街上旅館）	興頓 Hinton Inn （國家公園外） （會有重複車程產生）	高登 Golden Motor Inn （國家公園外的汽車旅館）	凱若那 Days Inn （小鎮一般旅館）
	第3晚	露易絲湖 露易絲湖城堡旅館 （國家公園內加拿大首屈一指的國寶級旅館）	瑞迪恩溫泉 Radium Lodge （國家公園旁） （庫塔尼國家公園旁旅館）	瑞迪恩溫泉 Radium Lodge（國家公園旁） （庫塔尼國家公園旁旅館）	瑞迪恩溫泉 Radium Lodge（國家公園旁） （庫塔尼國家公園旁旅館）
	第4晚	傑士伯 Marmot Lodge（國家公園內） （傑士伯小鎮上的旅館）	坎墨爾 Howard Johnson（國家公園外） （距班夫小鎮45分鐘車程）	卡加立 Quality Hotel （卡加立市郊的三星級旅館）	高登 Golden Motor Inn （國家公園外的汽車旅館）
	第5晚	艾德蒙頓 Crowne Plaza Chateau Hotel （市區的四星級旅館）	卡加立 Quality Hotel （卡加立市郊的三星級旅館）	維多利亞 Hampton Inn （維多利亞市區的旅館）	康樂普斯 Kamloops Inn （一般旅館）
	第6晚	維多利亞 Harbour Towers Hotel （維多利亞市區的旅館）	維多利亞 Hampton Inn （維多利亞市區的旅館）	那乃摩 Coast Hotel （港灣四星級旅館）	溫哥華 Royal Towers Hotel （溫哥華衛星都市三星級旅館）

（續）表4-1　與競爭者產品比較表

產品名稱		加拿大 精華落磯山九日遊	A競爭者 加拿大落磯山九天	B競爭者 加拿大落磯山九天	C競爭者 加拿大落磯山十天
旅館安排	第7晚	**溫哥華** Landmark Hotel （溫哥華市中心四星級旅館）	**溫哥華** Royal Towers Hotel （溫哥華衛星都市三星級旅館）	**機上過夜** （利：省了一夜住宿費） （弊：一身汗勞累上飛機）	**溫哥華** Royal Towers Hotel （溫哥華衛星都市三星級旅館）
	第8晚				機上過夜
餐食安排	第1天	早餐：X 午餐：機上 晚餐：中式七菜一湯	早餐：X 午餐：機上 晚餐：中式六菜一湯	早餐：X 午餐：機上 晚餐：中式六菜一湯	早餐：X 午餐：機上 晚餐：中式五菜一湯
	第2天	早餐：旅館內西式自助餐 午餐：韓式烤肉餐 晚餐：中式七菜一湯	早餐：旅館內西式自助餐 午餐：中式六菜一湯 晚餐：義大利風味餐	早餐：旅館內西式自助餐 午餐：亞伯達牛排餐 晚餐：中式六菜一湯	早餐：旅館內西式自助餐 午餐：中式五菜一湯 晚餐：中式五菜一湯
	第3天	早餐：國家公園旅館自助餐 午餐：亞伯達牛排餐加冰淇淋 晚餐：城堡旅館西式晚宴（價值新台幣1,700元）	早餐：旅館內大陸式自助餐 午餐：西式自助餐 晚餐：西式自助餐	早餐：旅館內大陸式自助餐 午餐：西式自助餐 晚餐：西式自助餐	早餐：旅館內西式套餐 午餐：韓式烤肉餐 晚餐：西式自助餐
	第4天	早餐：城堡旅館西式自助餐 午餐：西式自助餐 晚餐：義大利風味餐	早餐：旅館內西式自助餐 午餐：亞伯達牛排餐 晚餐：中式六菜一湯	早餐：旅館內西式自助餐 午餐：韓式烤肉餐 晚餐：中式六菜一湯	早餐：旅館內西式自助餐 午餐：西式自助餐 晚餐：中式五菜一湯
	第5天	早餐：國家公園旅館自助餐 午餐：中式七菜一湯 晚餐：中式七菜一湯	早餐：旅館內西式套餐 午餐：韓式烤肉餐 晚餐：中式六菜一湯	早餐：旅館內西式自助餐 午餐：中式自助餐 晚餐：中式六菜一湯	早餐：旅館內大陸式自助餐 午餐：中式五菜一湯 晚餐：中式五菜一湯
	第6天	早餐：旅館內西式自助餐 午餐：西式自助餐 晚餐：中式七菜一湯	早餐：旅館內西式自助餐 午餐：中式自助餐 晚餐：中式六菜一湯	早餐：旅館內西式套餐 午餐：中式六菜一湯 晚餐：中式六菜一湯	早餐：旅館內西式自助餐 午餐：中式五菜一湯 晚餐：中式五菜一湯
	第7天	早餐：旅館內西式自助餐 午餐：日式風味餐 晚餐：麒麟海鮮惜別宴	早餐：旅館內西式套餐 午餐：中式六菜一湯 晚餐：麒麟海鮮餐	早餐：旅館內西式自助餐 午餐：中式六菜一湯 晚餐：中式海鮮餐	早餐：旅館內西式自助餐 午餐：自理 晚餐：自理

（續）表4-1　與競爭者產品比較表

| 產品名稱 | | 加拿大
精華落磯山九日遊 | A競爭者
加拿大落磯山九天 | B競爭者
加拿大落磯山九天 | C競爭者
加拿大落磯山十天 |
|---|---|---|---|---|
| 餐食安排 | 第8天 | 早餐：旅館內西式自助餐
午餐：機上
晚餐：X | 早餐：旅館內西式自助餐
午餐：機上
晚餐：X | 早餐：機上
午餐：機上
晚餐：X | 早餐：旅館內西式自助餐
午餐：中式自助餐
晚餐：中式海鮮餐 |
| | 第9天 | 抵達台北 | 抵達台北 | 抵達台北 | 早餐：機上
午餐：機上
晚餐：X |
| | 第10天 | | | | 抵達台北 |
| 包含門票 | | 落磯山國家公園四天
冰河雪車
班夫泉發源地
硫磺山纜車
渡輪
布查花園 | 落磯山國家公園四天
冰河雪車
硫磺山纜車
溫泉泳池浴
渡輪
布查花園 | 落磯山國家公園三天
冰河雪車
硫磺山纜車
溫泉泳池浴
渡輪
布查花園 | 落磯山國家公園三天
冰河雪車
硫磺山纜車
溫泉泳池浴 |
| 入內參觀 | | 傑士伯國家公園
班夫國家公園
悠鶴國家公園
西艾德蒙頓購物中心
瑪琳峽谷
免稅店 | 傑士伯國家公園
班夫國家公園
悠鶴國家公園
庫塔尼國家公園
西艾德蒙頓購物中心
瑪琳峽谷
免稅店 | 傑士伯國家公園
班夫國家公園
悠鶴國家公園
庫塔尼國家公園
免稅店 | 傑士伯國家公園
班夫國家公園
悠鶴國家公園
庫塔尼國家公園
灰熊國家公園
冰河國家公園
葡萄酒廠品酒
人參殖場專賣店
免稅店 |
| 下車遊覽 | | 金字塔湖
派翠西亞湖
傑士伯小鎮
阿薩巴斯卡瀑布
佩頭湖
露易絲湖
夢蓮湖
八字型隧道
天然石橋
翡翠湖
驚奇點
弓河瀑布
班夫大街
冬季奧林匹克運動場
維多利亞港灣區
省議會大廈 | 傑士伯小鎮
阿薩巴斯卡瀑布
佩頭湖
露易絲湖
八字型隧道
天然石橋
翡翠湖
大理石隘口
紅牆
驚奇點
弓河瀑布
班夫大街
冬季奧林匹克運動場
維多利亞港灣區
省議會大廈
比根丘公園 | 佩頭湖
露易絲湖
八字型隧道
天然石橋
翡翠湖
大理石隘口
紅牆
驚奇點
弓河瀑布
班夫大街
冬季奧林匹克運動場
維多利亞港灣區
省議會大廈
比根丘公園
當肯圖騰鎮
茜美那斯壁畫村 | 佩頭湖
露易絲湖
八字型隧道
天然石橋
翡翠湖
大理石隘口
紅牆
驚奇點
弓河瀑布
班夫大街
歐肯那根湖
希望鎮
最後一根釘
地獄門
史丹利公園圖騰柱
伊莉莎白公園 |

遊程規劃
與成本分析

（續）表4-1　與競爭者產品比較表

產品名稱	加拿大 精華落磯山九日遊	A競爭者 加拿大落磯山九天	B競爭者 加拿大落磯山九天	C競爭者 加拿大落磯山十天
下車遊覽	比根丘公園 史丹利公園圖騰柱 伊莉莎白公園 格蘭維爾島 蓋士鎮 蒸氣鐘	史丹利公園圖騰柱 伊莉莎白公園 格蘭維爾島 蓋士鎮 蒸氣鐘	鮭魚養殖場 史丹利公園圖騰柱 伊莉莎白公園 格蘭維爾島 蓋士鎮 蒸氣鐘	格蘭維爾島 蓋士鎮 蒸氣鐘
車輛安排	三年內47人座車或55人座車	不指定車型	不指定車型	55人座車
貼心安排	住宿於國家公園三晚：傑士伯小鎮、露易斯湖畔、班夫度假小鎮各一夜，盡享落磯山渡假情趣。 安排兩段國內線班機，不同進出點，省掉2,000公里的車程。 全程於旅館內享用豐盛早餐，輕鬆從容出遊，有更多的觀光時間。 包含全程旅館行李小費及床頭小費。不必為小費零錢煩惱。 包含機票稅及各地機場稅。 行程充實豐富，無自費行程。 累積操作加拿大20年經驗，指派最專業領隊隨團服務。 進出旅館不用自己提行李擠電梯。 旅館地點都安排在主要遊覽城鎮或景點上，減少很多不必要的舟車往返。	不含機場稅新台幣2,300元。 不含行李小費與床頭小費新台幣500元。若不支付行李小費，必須每天拖著沉重的行李擠電梯進出。 旅館等級與地點較差。 有些旅館早餐為大陸式，沒有熱食。 中式餐食為六菜一湯，比本公司少一菜。 特色餐食較少。 完全無住宿在國家公園內。 重複車程至少300公里以上。 雖然有去四個國家公園，但車程重複加上車程較長，每個景點的停留時間減短，國家公園的美麗山水只能瀏覽而不能深入暢遊。 本公司使用麒麟海鮮宴加幣29元，此公司之麒麟海鮮餐為加幣19元，菜色差別很大。 遊覽車掌握度較差。	不含機場稅新台幣2,300元。 不含行李小費與床頭小費新台幣500元。若不支付行李小費，必須每天拖著沉重的行李擠電梯進出。 於國家公園區有重複車程，使得在國家公園的旅遊時間減少，坐車時間增加。 第七天旅遊一整天後直接上飛機，客人會覺得累與不舒服。 有些旅館早餐為大陸式，沒有熱食。 中式餐食為六菜一湯，比本公司少一菜。 特色餐食較少。 完全沒有住宿在國家公園內。 旅館地點較差。 遊覽車掌握度較差。	不含機場稅新台幣2,300元。 不含行李小費與床頭小費新台幣500元。若不支付行李小費，必須每天拖著沉重的行李擠電梯進出。 維多利亞一日遊為自費行程，每人加幣100元（約新台幣2,500元）。 車程時間太長，比坐飛機多出20個小時以上的坐車時間。 有些旅館早餐為大陸式，沒有熱食。 中式餐食為五菜一湯，比本公司少二菜。 特色餐食較少。 完全沒有住宿在國家公園內。 旅館地點較差。

（續）表4-1　與競爭者產品比較表

產品名稱	加拿大 精華落磯山九日遊	A競爭者 加拿大落磯山九天	B競爭者 加拿大落磯山九天	C競爭者 加拿大落磯山十天
設計理念	最佳的落磯山國家公園行程，講究旅遊品質、重視旅遊尊嚴，精心巧妙的行程安排，將加拿大最好的一面透過旅館、餐食、遊覽車、旅遊景點及專業領隊服務最佳組合呈現給您！多年來二萬多人的見證，是您安心的保障。			

表4-2　與自己設計的替代產品比較表

產品名稱		加拿大 豪華落磯山九日遊	加拿大 精華落磯山九日遊	加拿大 自然落磯山九日遊
天數 / 夜數		9天7夜	9天7夜	9天7夜
價格		新台幣92,900元	新台幣79,900元	新台幣59,900元
航空公司		XX國際航空	XX國際航空	XX國際航空
飛行路線		TPE-YVR-YEG x Y YC/YVR/TPE	TPE-YVR-YEG x YYC/YVR/TPE	TPE-YVR-YEG x YYC/YVR/TPE
遊程動線		由落磯山國家公園北邊門戶進入，南邊門戶出來，行程順暢，無重複車程。	由落磯山國家公園北邊門戶進入，南邊門戶出來，行程順暢，無重複車程。	由落磯山國家公園北邊門戶進入，南邊門戶出來，行程順暢。
旅館安排	第1晚	艾德蒙頓 Westin Hotel （市區五星級旅館）	艾德蒙頓 Crowne Plaza Chateau Hotel （市區四星級旅館）	艾德蒙頓 Crowne Plaza Chateau Hotel （市區四星級旅館）
	第2晚	傑士伯 傑士伯公園木屋旅館（國家公園內） （全加拿大CP連鎖旅館評價最高的旅館）	傑士伯 Marmot Lodge （國家公園內） （傑士伯小鎮上旅館）	傑士伯 Marmot Lodge （國家公園內） （傑士伯小鎮上旅館）
	第3晚	露易絲湖 露易絲湖城堡旅館 （國家公園內） （加拿大首屈一指的國寶級旅館）	露易絲湖 露易絲湖城堡旅館 （國家公園內） （加拿大首屈一指的國寶級旅館）	瑞迪恩溫泉 Prestige Inn （國家公園內） （庫塔尼國家公園內旅館）

遊程規劃與成本分析

（續）表4-2　與自己設計的替代產品比較表

產品名稱		加拿大 豪華落磯山九日遊	加拿大 精華落磯山九日遊	加拿大 自然落磯山九日遊
旅館安排	第4晚	班夫 班夫城堡旅館 （國家公園內） （國家公園區最具歷史特色的旅館）	班夫 Caribou Lodge （國家公園內） （班夫大街上的旅館）	班夫 International Hotel （國家公園內） （班夫大街上的旅館）
	第5晚	卡加立 帕麗瑟城堡旅館 （卡加立最高級的五星級旅館）	卡加立 Marriott Hotel （卡加立市中心的四星級旅館）	卡加立 Prince Royal Hotel （卡加立市中心的三星級旅館）
	第6晚	維多利亞 帝后城堡酒店 （國家元首與知名人士專用的旅館）	維多利亞 Harbour Towers Hotel （維多利亞市區的旅館）	維多利亞 Harbour Towers Hotel （維多利亞市區的旅館）
	第7晚	溫哥華 溫哥華城堡旅館 （溫哥華市中心五星級旅館）	溫哥華 Landmark Hotel （溫哥華市中心四星級旅館）	溫哥華 Landmark Hotel （溫哥華市中心四星級旅館）
餐食安排	第1天	早餐：X 午餐：機上 晚餐：中式七菜一湯	早餐：X 午餐：機上 晚餐：中式七菜一湯	早餐：X 午餐：機上 晚餐：中式六菜一湯
	第2天	早餐：旅館內西式自助餐 午餐：中式七菜一湯 晚餐：城堡級旅館西式晚宴 （價值新台幣1,700元）	早餐：旅館內西式自助餐 午餐：中式七菜一湯 晚餐：義大利風味餐	早餐：旅館內西式自助餐 午餐：中式六菜一湯 晚餐：義大利風味餐
	第3天	早餐：城堡級旅館西式自助餐 午餐：西式自助餐 晚餐：城堡旅館西式晚宴（價值新台幣1,700元）	早餐：國家公園旅館西式自助餐 午餐：西式自助餐 晚餐：城堡旅館西式晚宴（價值新台幣1,700元）	早餐：國家公園旅館西式自助餐 午餐：西式自助餐 晚餐：中式六菜一湯
	第4天	早餐：城堡旅館西式自助餐 午餐：亞伯達牛排餐 晚餐：城堡旅館西式晚宴（價值新台幣1,700元）	早餐：城堡旅館西式自助餐 午餐：亞伯達牛排餐 晚餐：中式七菜一湯	早餐：國家公園旅館西式自助餐 午餐：城堡旅館西式自助餐 晚餐：中式六菜一湯
	第5天	早餐：城堡旅館西式自助餐 午餐：韓式烤肉餐 晚餐：中式七菜一湯	早餐：國家公園旅館西式自助餐 午餐：韓式烤肉餐 晚餐：中式七菜一湯	早餐：旅館內西式自助餐 午餐：韓式烤肉餐 晚餐：中式六菜一湯

（續）表4-2　與自己設計的替代產品比較表

產品名稱		加拿大 豪華落磯山九日遊	加拿大 精華落磯山九日遊	加拿大 自然落磯山九日遊
餐食安排	第6天	早餐：旅館內西式自助餐 午餐：西式自助餐 晚餐：中式七菜一湯	早餐：旅館內西式自助餐 午餐：西式自助餐 晚餐：中式七菜一湯	早餐：旅館內西式自助餐 午餐：西式自助餐 晚餐：中式六菜一湯
	第7天	早餐：城堡旅館西式自助餐 午餐：日式風味餐 晚餐：麒麟海鮮惜別宴	早餐：旅館內西式自助餐 午餐：日式風味餐 晚餐：麒麟海鮮惜別宴	早餐：旅館內西式自助餐 午餐：日式風味餐 晚餐：海鮮惜別餐
	第8天	早餐：旅館內西式自助餐 午餐：機上 晚餐：X	早餐：旅館內西式自助餐 午餐：機上 晚餐：X	早餐：旅館內西式自助餐 午餐：機上 晚餐：X
	第9天	抵達台北	抵達台北	抵達台北
包含門票		落磯山國家公園四天 冰河雪車 班夫泉發源地 硫磺山纜車 渡輪 布查花園 卡皮拉諾峽谷	落磯山國家公園四天 冰河雪車 班夫泉發源地 硫磺山纜車 渡輪 布查花園	落磯山國家公園四天 冰河雪車 硫磺山纜車 溫泉泳池浴 渡輪 布查花園
入內參觀		傑士伯國家公園 班夫國家公園 悠鶴國家公園 西艾德蒙頓購物中心 瑪琳峽谷 鮭魚養殖場 免稅店	傑士伯國家公園 班夫國家公園 悠鶴國家公園 西艾德蒙頓購物中心 瑪琳峽谷 免稅店	傑士伯國家公園 班夫國家公園 悠鶴國家公園 庫塔尼國家公園 西艾德蒙頓購物中心 瑪琳峽谷 免稅店
下車遊覽		金字塔湖 派翠西亞湖 傑士伯小鎮 阿薩巴斯卡瀑布 佩頭湖 露易絲湖 夢蓮湖 八字型隧道 天然石橋 翡翠湖 驚奇點 弓河瀑布 班夫大街 冬季奧林匹克運動場 維多利亞港灣區	金字塔湖 派翠西亞湖 傑士伯小鎮 阿薩巴斯卡瀑布 佩頭湖 露易絲湖 夢蓮湖 八字型隧道 天然石橋 翡翠湖 驚奇點 弓河瀑布 班夫大街 冬季奧林匹克運動場 維多利亞港灣區	金字塔湖 派翠西亞湖 傑士伯小鎮 阿薩巴斯卡瀑布 佩頭湖 露易絲湖 八字型隧道 天然石橋 翡翠湖 大理石隘口 紅牆 驚奇點 弓河瀑布 班夫大街 冬季奧林匹克運動場

（續）表4-2 與自己設計的替代產品比較表

產品名稱	加拿大豪華落磯山九日遊	加拿大精華落磯山九日遊	加拿大自然落磯山九日遊
下車遊覽	省議會大廈 比根丘公園 史丹利公園圖騰柱 伊莉莎白公園 格蘭維爾島 蓋士鎮 蒸氣鐘	省議會大廈 比根丘公園 史丹利公園圖騰柱 伊莉莎白公園 格蘭維爾島 蓋士鎮 蒸氣鐘	大型購物商場 室內植物園 維多利亞港灣區 省議會大廈 比根丘公園 史丹利公園圖騰柱 伊莉莎白公園 格蘭維爾島 蓋士鎮 蒸氣鐘
車輛安排	二年新55人座車	三年內47人座車或55人座車	不指定車型
貼心安排	住宿於國家公園三晚：傑士伯湖畔、露易斯湖畔、班夫渡假小鎮各一夜，盡享落磯山度假情趣。 安排兩段國內線班機，不同進出點，省掉2,000公里的車程。 全程於旅館內享用豐盛早餐，輕鬆從容出遊，有更多的觀光時間。 包含全程機場、旅館行李小費及床頭小費。不必為小費零錢煩惱。 包含機票稅及各地機場稅。 行程充實豐富，無自費行程。 累積操作加拿大20年經驗，指派最專業領隊隨團服務。 進出旅館不用自己提行李擠電梯。 旅館地點都安排在主要遊覽城鎮或景點上，減少很多不必要的舟車往返。	住宿於國家公園三晚：傑士伯小鎮、露易斯湖畔、班夫渡假小鎮各一夜，盡享落磯山度假情趣。 安排兩段國內線班機，不同進出點，省掉2,000公里的車程。 全程於旅館內享用豐盛早餐，輕鬆從容出遊，有更多的觀光時間。 包含全程旅館行李小費及床頭小費。不必為小費零錢煩惱。 包含機票稅及各地機場稅。 行程充實豐富，無自費行程。 累積操作加拿大20年經驗，指派最專業領隊隨團服務。 進出旅館不用自己提行李擠電梯。 旅館地點都安排在主要遊覽城鎮或景點上，減少很多不必要的舟車往返。	住宿於三個不同國家公園三晚：傑士伯小鎮、瑞迪恩溫泉、班夫渡假小鎮各一夜，盡享落磯山度假情趣。 安排兩段國內線班機，不同進出點，省掉2,000公里的車程。 全程於旅館內享用豐盛早餐，輕鬆從容出遊，有更多的觀光時間。 包含全程旅館行李小費及床頭小費。不必為小費零錢煩惱。 包含機票稅及各地機場稅。 行程充實豐富，無自費行程。 累積操作加拿大20年經驗，指派最專業領隊隨團服務。 進出旅館不用自己提行李擠電梯。 旅館地點都安排在主要遊覽城鎮或景點上，減少很多不必要的舟車往返。
設計理念	最頂級的落磯山國家公園行程。讓您在全世界的旅客面前抬頭挺胸獲得尊重。最佳地點的高級旅館讓您體驗最美最久的景緻。精心巧妙的行程安排，將加拿大最頂級的硬體呈現給您！講究旅遊品質與重視旅遊尊嚴的您，這絕對是最好的選擇。	最佳的落磯山國家公園行程，講究旅遊品質、重視旅遊尊嚴，精心巧妙的行程安排，將加拿大最好的一面透過旅館、餐食、遊覽車、旅遊景點及專業領隊服務最佳組合呈現給您！多年來二萬多人的見證，是您安心的保障。	最完整的落磯山國家公園行程，運用巧思串聯國家公園旅館及都會市區旅館，讓您暢遊四大國家公園，行程順暢，重複車程降至最低。多樣化的餐食安排，豐富的景點觀光，經濟的市場價格，符合您多樣需要與預算計畫的最佳選擇。

第四節　資料蒐集管道

十多年前，台灣的旅遊資訊沒有現在那麼充足，管道也非常有限。隨著旅遊風氣鼎盛與科技發達的影響，尤其是網際網路的無遠弗屆，使得時下要找任何的資料都相當容易。然而絕大多數的資料還是停留在一般的介紹，如果要深入瞭解所有的規劃細節，還是必須透過多重的管道。以下就介紹一些常用的資料蒐集管道。

一、外國駐台單位

比較注重推展觀光產業的國家，會在其主要客源國設立旅遊局、商務辦事處或旅遊推廣單位，這些駐台單位會製作相關的旅遊推廣資料，例如：錄影帶、VCD、手冊、摺頁等，甚至比較積極的單位會不定期舉辦發表會或推廣活動。

二、航空公司

航空公司為推廣航線目的地的旅遊事業，會製作一些介紹資料以做推廣之用，同時航線目的地、航班頻率與航班時間等資料，都是遊程規劃必須蒐集的重要資料。

三、國外代理店

遊程規劃之後，必須由國外代理店來操作執行。因此透過國外代理店蒐集資料，一方面可以得到比較詳細的資料，一方面可以檢視此國外

代理店的專業能力。所以國外代理店是蒐集資料的必要管道，尤其是比較偏遠的地區或國家。

四、簽證單位

簽證資料是不可缺的，所以遊程規劃之初，必須先透過簽證單位蒐集必要的資訊。

五、訂位系統

目前台灣旅遊業者最常用的訂位系統有Abacus、Galileo、Amadeus，由於市場競爭激烈，各訂位系統所發展出來的查詢功能非常廣泛，例如：各航空公司航線、各航線所有飛行的航空公司航班、航班時間、航班頻率、飛行時間、機型、航班停點、供應餐食種類、時差、氣溫、簽證資訊、租車、飯店、旅遊資訊等，是非常重要的資料蒐集管道。

六、網際網路

網際網路是目前最常用來蒐集資料的管道。如果必須規劃一個較特殊的遊程或其他管道無法獲得資料，甚至於沒有其他管道可以查詢的時候，網際網路就成為突破資料蒐集瓶頸的管道。透過網際網路蒐集資料時，必須注意提供資料來源的公信力與該資料的登錄時間是否已失去效力。

七、相關書籍或雜誌

書店裡上架的旅遊書籍或雜誌，是遊程規劃者蒐集資料的重要管道

之一。但是，由於資訊氾濫，有些書籍或雜誌的內容會因為作者的主觀意見、未修正最新資訊或筆誤等因素，而造成資料偏差，這是必須注意的重點。

八、旅展

參加旅展是短時間內蒐集最新完整廣泛資料的最佳管道，除了得到書面或影像資料以外，還可以與供應商面對面交談，即時解決所有的疑問。但是旅展有其固定時間與花費較高等限制因素，所以不是隨時可以蒐集資料的管道。

九、國外供應商來訪

國外供應商會不定期來台拜訪或旅遊推廣單位會每年舉辦Work Shop，將國外供應商集中在一起，接受旅遊業者會談與提供相關資料。這種管道的功能與旅展類似，除了可以得到書面或影像資料以外，還可以與供應商面對面交談，即時解決所有的疑問。雖然不用花費，但是仍然有時間限制與來訪單位是否是規劃內容的供應商等因素，而影響資料的急迫性與實用性。

十、親身經歷的個人

凡是曾經到過所要規劃遊程的地區或國家的個人，都是資料蒐集的管道之一。遊程規劃者可以藉由訪談諮詢親身經歷的個人，來獲得詳細資料或檢視遊程的可行性。

專欄 千變萬化的簽證流程與申請資料，
常常讓一個優質獲利的遊程產品夭折

在寫作本書的過程中，各國簽證的申請程序與相關規定，至少有超過十次以上的變動，有些國家甚至在一年之中變化過三次。筆者曾於2001年規劃一系列墨西哥的遊程產品，但由於當時墨西哥簽證操作難度高，加上資訊缺乏，還有接連不斷的大環境衝擊因素，所以暫停推廣墨西哥遊程。

2003年，墨西哥簽證提供團體簽證的簡便手續，筆者於2003年規劃一個墨西哥加中美洲五國的遊程，於2004年3月帶團完成該產品執行之後，深深覺得純墨西哥的遊程是值得推廣與深受歡迎的產品。航空公司看好全力支持，國外代理店也表示操作掌握沒有任何問題，業務部門認為客戶接受度高，美金貶值，產品價格具市場競爭力，就在一切因素都呈現正面現象的同時，墨西哥簽證規定突然改變，造成申請簽證與取得簽證的障礙，使得這個原本萬事具備的遊程產品無法上市。只好繼續等待，期望墨西哥簽證再度簡化流程手續。

簽證就如一把鑰匙，雖然你已擁有鑰匙的製造技術，但是原本的製造技術所打造出的鑰匙，卻無法打開被換新的門鎖。

第五章 遊程規劃的結構與考量因素

學習目標

1.認識遊程規劃的結構以建立系統性思考

2.瞭解遊程規劃的各項考量因素

遊程規劃所需考量的內容細節繁瑣複雜，本章將這些繁雜的細節有系統的建立出遊程規劃的結構，此結構可以協助學習者以系統性思考的模式去認識所有遊程規劃的前後細節。另外，我們在第二節的內容將遊程規劃所必須考量的因素，系統性的分類，並提出考量的著眼點，讓學習者知道規劃遊程時所必須掌握的關鍵點，如此可以將繁雜的資料與瑣碎的細節，較有方向性的歸納而產生事半功倍的效果。

第一節　遊程規劃的結構

根據交通部觀光局委託中華民國旅行商業同業公會全國聯合會所修編的《出國旅遊作業手冊》，我們可以將遊程規劃分為四大結構：市場分析、遊程設計、成本估算、行銷企劃，如圖5-1所示。

一、市場分析

1.設定欲規劃的遊程產品其主要客人的來源為何？是以原有忠實顧客為主，還是以新客戶為主，要界定清楚。主要管道是直客通路，還是同業通路，這將影響到規劃的內容與訂價問題，也必須事先設定明確。
2.評估所選擇的旅遊目的地及旅遊方式是否符合自己所設定的目標市場的需求。
3.確認遊程所有內容的整體資源是否符合要求。
4.瞭解同業競爭者的資源條件與遊程產品，並與自己比較，找出彼此優劣之處。

圖5-1　遊程規劃的結構

二、遊程設計

遊程設計不是憑空想像，而必須以一項主要元件為主體來發展。

1. 以航空公司的新航點目的地，或新啓航台灣的航空公司航點為主導所設計的遊程。例如：中華航空由新加坡延伸到新航點斯里蘭卡的可倫坡，就會針對可倫坡來設計遊程。汶萊航空新啓航由桃園國際機場飛汶萊，就會針對汶萊來設計遊程。

2. 以航空公司所提供的優惠推廣票價為主導所設計的遊程。例如：聯合航空曾經在某段期間將紐約的機票價格訂得與西岸的價格相同，這段優惠價格期間就有許多以紐約為進出點的遊程設計出來推廣。

3. 以航空公司所設定的團體票價航段與航點為主導所設計的遊程。例如：不是所有航空公司的所有航段航點都有團體票價，所以遊程設計必須以有提供團體票價的航段與航點來設計遊程，才合乎經濟原則。

4. 以旅遊目的地為主導所設計的遊程。有些旅遊目的地，從台灣出發雖然沒有直飛班機或較便捷的方式前往，但是因為旅遊資源豐富、旅遊價值高、具國際高知名度，市場有高度需求，這時我們就必須以旅遊目的地為主導來設計遊程。

5. 以特定活動或慶典為主導來設計遊程，這些活動或慶典有些是定時定點，有些是定時不定點，有些則是不定時不定點，也有定點不定時。例如：北海道雪祭是定點不定時、奧林匹克運動會是定時不定點、世界萬國博覽會屬於不定時不定點、美國紐約時報廣場新年倒數計時屬於定時定點活動。

6. 以旅行目的為主導所設計的遊程。例如：遊學、會議、展覽、獎勵、投資移民等不同目的的遊程設計。

北海道札幌雪祭

7.以顧客要求所做的遊程設計。

8.配合國外觀光推廣單位的要求所設計的遊程。

9.配合季節特性所做的遊程設計。例如：加拿大春季賞花、夏天賞山水、秋季賞楓、冬天賞極光。

10.配合政府外交所設計的遊程。例如：加勒比海邦交國之旅。

11.以流行事物為主導來做遊程設計。例如：韓劇《冬季戀歌》的風行，造就韓國新遊程的設計。

三、成本估算

1.成本所包含的項目繁多，必須完整考量。

2.以求量為主導或合理利潤為主導，必須明確訂定，才可以訂出容易達成目標的售價。

四、行銷企劃

1. 分析本身內部條件的優勢與劣勢，及評估外部環境的機會與威脅（稱為SWOT分析）。
2. 通路安排與成本配置。
3. 行銷費用與人力資源運用的分擔。例如：合作推廣的其他旅行業者、航空公司、觀光推廣單位、國外供應商、國外代理店等。
4. 實際執行各部門的溝通與協調，包含公司內部與外部。公司內部指企劃單位、銷售單位、證照單位、財會單位等。公司外部指航空公司、簽證單位、國外代理店等。

第二節　遊程規劃的考量因素

遊程規劃所要考量的因素非常複雜，從遊程本身細節到外在大環境等因素都得考量，本節將繁雜的各項因素加以分類，歸納如**圖5-2**所示，並加以解釋說明，以建立系統性思考方向。

一、公司外部因素

(一)安全因素

考慮戰爭、動亂、治安惡化、疾病感染等現象。

◆國內

當國內有治安問題或流行疾病時，國人會有出國散心尋找移民國或避開流行疾病的旅遊動機。例如：2003年流行SARS的時期，市場上

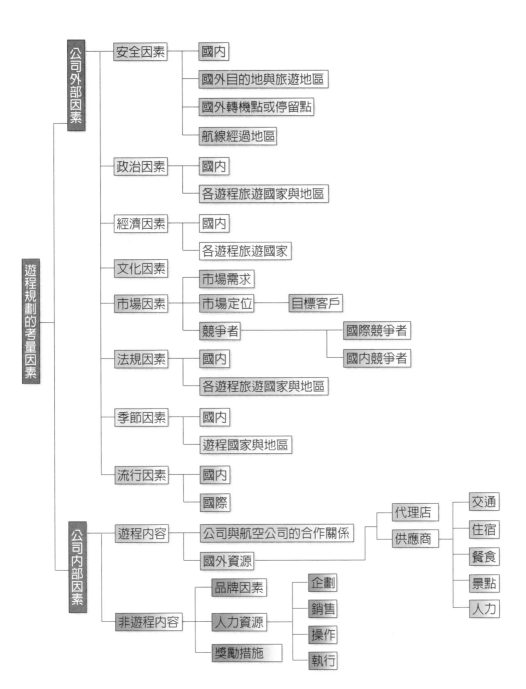

圖5-2 遊程規劃的考量因素

就推出到印尼巴里島度假避煞的兩週遊程；2011年日本東北地方發生地震，引起海嘯，導致核能輻射外洩，重創日本觀光業。

◆國外目的地與旅遊地區

避免安排正在戰爭、動亂、治安嚴重惡化或有流行疾病感染的國家或地區。例如：2003年SARS感染期間，香港與中國大陸地區不宜前往旅遊，而其他未感染SARS的南亞國家則是優先推廣的旅遊地區。

◆國外轉機點或停留點

雖然只是轉機或停留，但是一有顧忌還是應該避免。例如：2003年SARS期間，前往歐洲旅遊的遊程，都避開經過香港轉機，而選擇經曼谷轉往歐洲。

◆航線經過地區

有些航線所經過的地區領空，會受到戰爭影響。例如：2003年美國攻打伊拉克期間，原本經過中東地區領空前往歐洲的航線都申請改道經由中國大陸領空飛往歐洲。

(二)政治因素

政治因素包括國際邦交、選舉影響、政治安定度等問題。

◆國內

當國內政治動盪或選舉期間，許多國人會想出國旅遊避開深感壓力的環境。選舉前會因為許多活動與作業，而影響出國旅遊市場；選舉後會出現出國旅遊熱潮。

◆各遊程旅遊國家與地區

由於國際邦交問題或政治因素，有些國家會增加國人前往旅遊的障礙，應該避免規劃這些國家的安排；或者該國家或地區有政治不安等負面現象時，也應避免安排前往。

(三)經濟因素

生活水平比較、國內經濟狀況、匯率等。2013年日幣貶值，帶動旅遊熱潮，對台灣人而言，去日本旅遊可節省一大筆費用。

◆國內

當國內經濟狀況不良時，出國旅遊意願會降低，或者長線市場會受到影響，短線市場反而可以積極推廣；反之，當國內經濟狀況良好時，是推廣長線遊程或較高價旅遊產品的時機。當新台幣為強勢貨幣時，是推廣高檔旅遊產品的最佳時機。

◆各遊程旅遊國家

相對於新台幣為弱勢貨幣的國家或地區可以積極推廣，例如：2003年中到2004年第一季期間，歐元強勢而美金走弱，正是推廣美洲國家或以美金計價的國家或地區（加拿大除外，因為加幣高漲）最好的時機。相較於台灣的消費水平，如果高過太多的國家則不宜規劃單國遊程，例如：冰島。

(四)文化因素

比較各國家或地區的文化差異性，找出具有文化獨特性的國家與地區來做遊程規劃，但是必須考量台灣旅客的適應性，如果適應性不佳或衝擊太大的國家或地區，仍然不宜規劃。例如：愛斯基摩人的獵人剝毛皮表演就太過於血腥，國人較無法接受。

(五)市場因素

◆市場需求

如果原本就有需求的市場，可以立即投入。而旅遊業的產品特性是可以容許業者結合航空公司或媒體共同炒作創造需求的，只要時時保持最新資訊，堅持創新，市場可以經由共同推廣而形成。

◆市場定位

亂槍打鳥較難成功，所以必須評估市場現狀與預測市場未來，並針對公司策略，設定目標市場，鎖定目標客戶，才會事半功倍。

◆競爭者

國內業者常常忽略國際競爭者的威脅，事實上來自國際競爭者的壓力不會小於國內競爭者，例如：當國際競爭者願意支付較高的機票費用來取得機位時，相對的國內能取得的機位資源就減少，市場會萎縮。國際知名的飯店也有相同的情況，當全世界的觀光客都在搶訂飯店房間的同時，我們所面臨的就是國際競爭。當然國內競爭者的情況，必須瞭若指掌。

(六)法規因素

◆國內

在規劃遊程時，每一個過程都必須符合國內法規，尤其是在遊程包裝的部分，如果不留意，很容易造成往後的旅遊糾紛。此外，中華民國證照規定與各國護照的相關規定與限制，都必須事先考量清楚。

◆各遊程旅遊國家與地區

簽證問題、停留期間限制、行車時間限制、司機工作限制、導遊規定、出入國境限制與規定、各國海關相關法規等等，都是必要考量的內容。

(七)季節因素

◆國內

考量出國淡旺季的配合。例如：每年的暑假期間是前往紐約的大旺季，中華航空與長榮航空飛往紐約的班機分別會停安克拉治與西雅圖。雖然有停，但是幾乎所有的機位都留給台北到紐約來回使用，而不會只

給台北到安克拉治來回或台北到西雅圖來回的機位。如果在暑假期間規劃使用這兩家航空公司做阿拉斯加或華盛頓州的遊程，根本無法取得機位，幾乎是白忙一場。相對地，在飛洛杉磯的淡季期間，例如：2月下旬到3月及11月，可以運用台北到洛杉磯來回機票較低價的優勢，來推廣中南美洲或墨西哥的遊程。

◆ 遊程國家與地區

　　遊程國家與地區的淡旺季，關係著成本與操作難度的影響。除此之外，季節適遊性因素會影響遊程的安排與觀光的內容。例如：北半球高緯度國家在冬季的日照時間會縮短，遊程可運用的遊覽時間會減少；相反地，在夏季的遊覽時間會增加，遊程內容可以增加。

(八)流行因素

◆ 國內

　　在市場因素說明時曾經提到，旅遊市場是可以經由炒作而創造出需求的。流行因素就是最典型的創造市場需求。當國人流行看韓劇時，韓國旅遊市場就暴增許多，在劇中被拍攝的場景或地區，就成為必遊的景點。當國內舉辦埃及文物展及相關活動時，埃及遊程就成為當時的熱門旅遊產品。

◆ 國際

　　國際流行一樣會造成國內迴響。《哈利波特》引起英國旅遊熱潮、《魔戒》掀起紐西蘭旅遊市場高潮，都是具體的最佳實例。

二、公司內部因素

(一)遊程內容

◆公司與航空公司的合作關係

　　每一家航空公司都有不同的優勢與劣勢，其所提供的條件也會不同。公司與航空公司的合作關係是遊程規劃的最重要考量因素。這種關係會影響機位資源供應量、機票成本、獲利來源等。有些航空公司會有後退獎勵（incentive）規定，有的依照航線或區域來規範，有的則是全面納入獎勵制度，並按照不同的期間，例如：年度、季或月來累計獎勵。這會影響公司遊程規劃推廣的方向，考量是以量為主導，還是以獲取合理利潤為主導。沒有後退獎勵規定的航空公司，其票價差異較小，遊程規劃彈性較大。

◆國外資源

　　1.代理店：考量其整合操作能力、專業度、財務狀況、信用度、取得各項供應商資源的能力、價格競爭力等。
　　2.供應商：
　　(1)交通
　　　　‧航空公司：限定遊程點票價、區域性票價（zone fare）的選擇。
　　　　‧遊覽巴士。
　　　　‧其他交通工具。
　　(2)住宿。
　　(3)餐食。
　　(4)景點。

(5)人力：導遊、當地人服務素質、緊急人員調度。

(二)非遊程內容

◆品牌因素

應避免規劃出與公司品牌形象不符的遊程產品。

◆人力資源

1.企劃：考量公司是否擁有具規劃遊程能力的人才。
2.銷售：公司的業務人員是否有能力解說與銷售所規劃出來的遊程產品或如何教育訓練業務人員銷售。
3.操作：公司是否有具該遊程產品操作能力的OP人員。
4.執行：公司有領隊執照的同仁或專業領隊是否有能力執行帶團任務。遊程的設計內容是否能顧及專業領隊的生計問題，例如：shopping購物條件的設定與optional自費遊程的安排等。

◆獎勵措施

利潤的制定與訂價必須考量配合公司的獎勵措施，對業務人員才有誘因去銷售。

專欄　一間旅館的過失，
可能破壞一整個遊程的所有價值

　　一個完整的遊程規劃包含了非常多項的安排，旅遊是屬於一種臨場感受，非常容易受到情緒的影響。如果忽略了某項的安排，有可能發生「一間旅館的過失，而破壞一整個遊程的所有價值」的情況。也許是一家旅館、一家餐廳或一輛遊覽車，總之，影響的因素相當多，不可不慎！

　　例如：一個美加東十五天的行程，它包含十二個晚上的住宿，很不幸的在第三晚的旅館隔音設備較差。雖然其他所有的安排都很好，可是結果客人回國後一狀告到消基會與品保協會，要求退費。到底是什麼原因？你的想法可能是「為何十五天的行程會因為一個晚上的缺失而讓客人否定所有的景點安排、餐食安排、交通安排與住宿安排？」不妨聽聽客人的說法。

　　客人的理由是「第一晚與第二晚因為時差的關係，雖然旅館很舒適，但睡得不好。第三晚準備要好好睡一覺的時候，卻碰到旅館的隔音設備差，一直有吵雜聲音，心生恐懼無安全感，導致無法入眠。由於覺得無安全感，導致精神壓力非常大，加上沒睡好，導致沒有食慾。精神緊繃、睡不好也吃不下，導致無心欣賞所有景點。總而言之，感覺沒有玩到，原本一個好好的假期被浪費掉，所以要求賠償。」如果您是這個遊程的規劃者或是帶團的領隊，是否會覺得客人小題大作。但是客訴的情況已經產生，代表問題是存在的，所以每一個環節都要盡全力去細心安排。也許您會認為這是某些客人的特例，但事實上這種情況經常發生，不容忽視。

第六章　遊程包裝設計

學習目標

1.瞭解遊程包裝的原則

2.學習遊程各種不同的寫法

3.瞭解完整的遊程包裝所必須涵蓋的內容

4.洞悉各種不同立場的說辭包裝

經過詳細的資料蒐集，再經由分析而成為有用的資訊，透過多方諮詢與估價之後，遊程產品的雛形已經完成。由於市場競爭激烈、產品眾多，要想讓自己所規劃出來的遊程產品能夠突出且受到業務人員與消費者的青睞，就必須要妥善的包裝。遊程包裝包含品牌名稱、產品命名、遊程特色、遊程內容、相關資訊、實地圖片與口碑推薦等。遊程內容的寫法也有許多種不同的方式，在面臨同業競爭者產品差異的解說時，各種不同立場的說辭包裝，本章將一一介紹說明，讓學習者在研讀本章之後，能具有撰寫遊程、包裝遊程產品與擬出結合設計理念的說辭等能力。

第一節　包裝遊程的原則

包裝產品時，所用的詞句與內容，都會成為契約的一部分，絕對不可以譁眾取寵，而必須遵循一些必要原則，才不至於造成顧客的認知差異或產生客訴問題。

一、誠信原則

包裝遊程的第一原則就是誠信，不可以浮華不實、不能隱瞞欺騙。

二、產品透明化原則

因為遊程產品大多是藉由文字來表達，有時可借助圖片或影片輔助。因此藉由撰寫文字以表達出產品所包含的部分，就是將產品透明化。其重點在於詳細說明遊程所包含的內容有哪些，例如：是否包含簽證工本費、是否包含機場稅或兵險、是否包含小費、是否包含台灣的機場接送等，會牽扯到費用問題的相關內容描述。

三、產品有形化原則

遊程是屬於親身體驗的產品，顧客尚未旅行就要付出全額費用。所以遊程包裝時，必須將產品有形化。其重點在於所有包含內容的實際描述，例如：所住宿飯店的等級、機位的艙等、餐食的內容、景點的描述、交通的安排、遊程的價值、特色、理念等等，清楚的讓顧客知道他們所花的費用將會有什麼樣的體驗。這時就會產生顧客的預期心理。如果實際體驗之後顧客覺得品質高於預期，就會有高滿意度；反之，就會造成不滿意或客訴的問題。

四、誘人原則

遊程產品的包裝是先製造顧客的美夢，再讓美夢成真。所以在遊程價值與特色的描述，要特別加強。最好做到消費者一讀完文字內容或看到精采的圖片，就會採取購買行動。

五、差異化原則

市場上可以選擇的遊程產品太多，我們必須藉由包裝來突顯自己遊程產品與其他市場產品的差異。因此，在包裝遊程產品時，必須醒目地標示出獨特安排的地方。

第二節　遊程文案

一個好的遊程描述，可以引發消費者的購買慾或區隔市場同質性較高的產品。遊程的文案可以歸納為以下幾種寫法：

遊程規劃
與成本分析

一、一般概略描述

　　比較傳統的寫法，礙於篇幅限制，僅將景點名稱寫出，除非是代表性景點，才有景點描述，大多運用在長天數的遊程。

範例（以第一、二天爲例，完整內容請參見附錄二）

加拿大東岸九天
第一天　台北－蒙特婁 齊集桃園國際機場，專人辦理手續後，搭乘廣體客機飛往加拿大東岸法語區門戶蒙特婁。抵達後專車接往飯店休息。 宿：Marriott Chateau Champlain或同級 早餐：X 午餐：O 晚餐：機上
第二天　蒙特婁－魁北克市 早餐後專車前往魁北克市，遊覽蒙特倫西瀑布並搭乘纜車、聖安妮楓紅峽谷、省議會、魁北克城牆、畫家巷、兵器廣場及上舊城區。晚上享用法式風味晚餐。 宿：Quebec Radisson Gouverneurs或同級 早餐：O 午餐：O 晚餐：O

二、一般詳細描述

　　也是屬於傳統的寫法，大多運用在短天數的遊程。因爲天數短，爲了讓遊程看起來充實豐富，所以將許多景點的介紹融入於遊程撰寫中。

（以前一個範例來作比較，完整內容請參見附錄三）

加拿大東岸都會絕美九日遊
第一天　台北－溫哥華－蒙特婁 齊集於桃園國際機場，由專人辦理手續後，搭乘廣體客機經加拿大太平洋門戶溫哥華，飛往加拿大東岸法語區門戶蒙特婁。於溫哥華機場特別安排享用精緻日式餐盒，讓您溫飽上飛機。抵達蒙特婁機場後，專車接往飯店休息，以解長途飛行疲憊，養精蓄銳，暢覽豐富的加東絕美都會景緻。 宿：Marriott Chateau Champlain或同級 早餐：X　午餐：安排溫哥華機場享用日式餐盒　晚餐：機上
第二天　蒙特婁－魁北克市 於飯店輕鬆享用早餐後，專車前往聯合國教科文組織列為世界人類遺產，與北美洲唯一擁有完整城牆圍繞的都市－魁北克市。抵達後遊覽比尼加拉瀑布落差還要高的蒙特倫西瀑布，並搭乘纜車登上瀑布落差源頭，行走於吊橋上橫越瀑布。造訪擁有幽靜步道與溪流吊橋，滿山滿谷楓樹的聖安妮楓紅峽谷，建築雄偉、雕像精緻的省議會大樓，保留完整、可以登牆觀景的魁北克城牆，人潮擁擠、充滿藝術氣息滿布繪畫的畫家巷，尚保留有砲台、可以遠眺聖羅倫斯河美景的兵器廣場及充滿古意、時尚精品店處處的上舊城區。晚上於舊城區享用道地的法式風味晚餐。夜宿於舊城旁飯店，您可以在夜晚散步於舊城區，享受魁北克最浪漫的氣氛。 宿：Quebec Radisson Gouverneurs或同級 早餐：飯店西式自助餐　午餐：中式六菜一湯　晚餐：法式風味餐

三、表格式寫法

　　在有限的篇幅之下，要放數量很多的遊程時，可以考量運用表格式寫法。這種寫法因為完全沒有形容詞，可以讓閱讀者一目瞭然各項安排的內容。餐食的部分可以用O來表示包含，X來表示不包含；也可以參照上述「一般詳細描述」寫法的方式，將餐食較具體的寫出。

範例

加拿大東岸都會絕美九日遊					
天數	行程	交通工具	遊覽內容	餐食	住宿飯店
1	台北－蒙特婁	飛機		早餐：X 午餐：O 晚餐：機上	Marriott Chateau Champlain或同級
2	蒙特婁－魁北克	遊覽車 纜車	聖安妮楓紅峽谷（含門票）、蒙特倫西瀑布區（含纜車）、省議會、魁北克城牆、畫家巷、兵器廣場、上舊城	早餐：O 午餐：O 晚餐：O	Quebec Radisson Gouverneurs或同級
3	魁北克－洛朗區	遊覽車	奧爾良島、楓糖場、洛朗區、川普蘭山區、皇家廣場、香檳街、下舊城	早餐：O 午餐：O 晚餐：O	Hotel Club Tremblant或同級
4	洛朗區－蒙特婁	遊覽車	奧運會斜塔纜車（含門票）、Biodome生態館（含門票）、植物園（含門票）、聖母院（含門票）、舊城區、凱薩琳大道、中國城	早餐：O 午餐：O 晚餐：O	Marriott Chateau Champlain或同級
5	蒙特婁－渥太華	遊覽車	皇家山、聖約瑟夫修道院、國會山丘、國會大廈、總督府、渥太華市區、麗都河與渥太華河匯流處、麗都小瀑布、麗都運河畔	早餐：O 午餐：O 晚餐：O	Marriott Ottawa Hotel或同級
6	渥太華 －尼加拉瀑布	遊覽車 遊船	遊船聖羅倫斯河千島（含遊船）、尼加拉濱湖小鎮、花鐘、尼加拉瀑布夜景	早餐：O 午餐：O 晚餐：O	Sheraton On The Falls或同級
7	尼加拉瀑布 －多倫多	遊覽車 遊船	尼加拉瀑布（含霧中少女號）、美國瀑布、尼加拉河、CN塔（含門票）、巨蛋球場、女皇公園、省議會、新舊市政廳、伊頓購物中心	早餐：O 午餐：O 晚餐：O	Delta Chelsea Hotel或同級
8	多倫多－台北	飛機		早餐：O 午餐：機上 晚餐：機上	
9	台北				

四、抒情式寫法

為了打動消費者的心，在遣詞用字方面，會塑造歡愉或美夢實現的感覺。但是這種寫法通常是展現遊程景象最美好的一面，雖然可以讓消費者購買此產品，但是會讓購買者的期望提高。如果在執行遊程時，遇到天候影響或其他不可抗拒因素的影響，而讓參加者無法感受到遊程介紹中的感覺時，會容易造成抱怨。遊程規劃者在選用抒情式寫法時必須考慮上述的情況。此種寫法文字會比較多，因此也常運用於短天數的遊程撰寫。

 （運用同一個範例來作比較，完整內容請參見附錄四）

秋天的楓海染紅了加拿大東岸 加東都會絕美九日遊　引領您陶醉其中
期待已久的願望終於開始實現 第一天　台北－溫哥華－蒙特婁 　　　　帶著興奮的心情齊集於桃園國際機場，搭乘舒適的廣體客機經溫哥華，飛往加拿大東岸最法國的蒙特婁。長途飛行之下，於溫哥華機場特別準備精緻的日式餐盒，貼心地照顧您飛往下一個目的地。抵達蒙特婁機場後，專車帶您前往下榻的飯店休息，解除您長途飛行的疲憊，養精蓄銳，迎接絕美於世的加東秋景。 　　　　宿：Marriott Chateau Champlain或同級 　　　　早餐：X　午餐：安排溫哥華機場享用日式餐盒　晚餐：機上
浸淫在浪漫的魁北克城　無酒也深醉 第二天　蒙特婁－魁北克市 　　　　懷著愉悅的心情，乘著舒適的觀光遊覽車，北向前往聯合國教科文組織列為世界人類遺產，與北美洲唯一擁有完整城牆圍繞的最浪漫都市－魁北克市。從高處洩下的蒙特倫西瀑布，如黃金領帶般地垂飾在紅、黃、金、綠交錯炫爛的峭壁間，好美好美！特別安排搭乘纜車登上瀑布源頭，一路由低而高環視金碧輝煌的叢林與柔美的瀑布。您可以穿越吊橋橫跨瀑布，由高而下垂直感受瀑布宣洩的震撼，還可以順著沿陡峭山壁而建的木梯觀景步道，從每一種不同的高度與角度來欣賞蒙特倫西，不論您想讓她的水氣滋潤或保持乾爽，都能滿足您。在清朗的空氣中，造訪擁有幽靜步道與溪流吊橋，

滿山滿谷楓樹的聖安妮楓紅峽谷，輕鬆地漫步於楓海掩蓋的峽谷之中，處處是驚奇。隨後來到建築雄偉，雕像精緻的省議會大樓，萬紫千紅的花園，襯托出大樓的優雅與氣派，您不由得會拿出相機與它留影。保留完整，可以登牆觀景的魁北克城牆，將魁北克城最精華的部分緊緊包圍，進入城牆內的舊城區，細細品味畫家巷中的每一幅畫，有置身於戶外美術館的感覺，或可於露天咖啡座品嚐一杯香濃的咖啡，讓視覺與味覺同時享受。駐足於充滿古意的兵器廣場，遠眺聖羅倫斯河美景，思緒隨河水漂流，好輕鬆暢快！晚上於舊城區享用道地的法式風味晚餐，由裡到外的滿足。夜宿於舊城旁的飯店，您可以在夜晚再次穿越城牆，散步於燈光輝映下的舊城區，享受魁北克最浪漫的氣氛。別忘了要回飯店睡覺哦！
宿：Quebec Radisson Gouverneurs或同級
早餐：飯店西式自助餐 午餐：中式六菜一湯 晚餐：法式風味餐

五、遊記式寫法

以第一人稱的方式撰寫。此寫法比較少直接用於行程表上，多數用在報導介紹的文章中。遊學的遊程或體驗，常用遊記式寫法，以引起閱讀者的共鳴而產生購買意願。由於住宿的旅館會有些許的變動，為了避免文宣與實際的安排差異而造成客訴，所以除非是遊程可以確定安排而且是重要特色的旅館之外，在旅館安排方面不在遊記中強調旅館名稱，而著重在旅館的所在地可以產生的附加價值。特色餐食可以加強描述，如果是知名的餐廳可以將其名稱寫入以提升遊程價值。

範例 （運用同一個範例來作比較，完整內容請參見附錄五）

已經好久沒有讓自己的身心休息了。在偶然的機會下，看到加拿大東岸美麗的風景圖片，我決定拾起塵封已久的行囊，參加加東都會絕美九日遊。

沉睡已久的心刹那間甦醒

第一天　展開旅途，由桃園國際機場經溫哥華飛到蒙特婁

帶著簡便的行囊與其他友善的團員集合於桃園國際機場，踏進機門的刹那間，我感到無比的舒暢，一路閱讀機上雜誌與欣賞電影，時而小睡、時而翻翻自己愛看的小品，不覺得累的，很快就抵達加拿大溫哥華機場。旅行社為我們準備了精緻的日式餐盒，深怕我們不習慣機上餐食而餓著，真是貼心！雖然我覺得機上餐食還不錯，也享用了每一餐，但還是被旅行社的細心安排而感動。再次踏入機門，我的心早已飛到蒙特婁。在沒有任何干擾的高空中，我睡得很甜，彷彿瞬間就抵達了蒙特婁機場。寧靜的夜晚，一行人在親切的招呼下，舒適的遊覽巴士帶著我們前往下榻的飯店休息，一路上我往窗外望，蒙特婁的秋夜好動人。

住宿的旅館：Marriott Chateau Champlain或同級

早餐：X　午餐：安排溫哥華機場享用日式餐盒　晚餐：機上

浸淫在浪漫的魁北克城　無酒也深醉

第二天　從蒙特婁乘著舒適的遊覽車前往魁北克市

在蒙特婁的秋晨中醒來，享用旅館餐廳美味的自助式早餐，行李由服務人員幫我們從房間門外提到車門口，真是逍遙自在輕鬆。觀光遊覽車行駛在高速公路上，兩旁風景始終吸引著我的目光，捨不得睡，深怕遺漏了任何美麗景觀。一路走來沒有讓我失望，就在驚嘆聲中，來到了聯合國教科文組織列為世界人類遺產，也是北美洲唯一擁有完整城牆圍繞最浪漫的魁北克市。沿著婉約的聖羅倫斯河，來到如黃金領帶般從高處洩下的蒙特倫西瀑布，周遭的樹木有如被噴灑彩色顏料般的展現出紅、黃、金、綠交錯的絢爛，好美好美！旅行社特別安排搭乘纜車登上瀑布源頭，一路由低而高環視金碧輝煌的叢林與柔美的瀑布，我的心也隨之激昂感動。穿越吊橋橫跨瀑布，由高而下垂直感受瀑布宣洩的震撼，之後我順著沿陡峭山壁而建的木梯觀景步道慢慢走下，從每一種不同的高度與角度來欣賞蒙特倫西，她美得讓我沉醉！我站在瀑布下，讓她的水氣滋潤我的肌膚，好快活！有些團友想保持乾爽，從另外一側的階梯下去。在清朗的空氣中，我們造訪擁有幽靜步道與溪流吊橋，滿山滿谷楓樹的聖安妮楓紅峽谷，輕鬆地漫步於楓海掩蓋的峽谷之中，處處是驚奇、時時被感動。

隨後來到建築雄偉，雕像精緻的省議會大樓，萬紫千紅的花園，襯托出大樓的優雅與氣派，我有股衝動，拿出了相機與它留影。回到魁北克舊城區，我登上城牆，向四處眺望，每一個角度都是攝影或作畫的好題材。走進舊城區的畫家巷，細細品味巷中的每一幅畫，有置身於戶外美術館的感覺。我選擇了一家露天咖啡座，靜靜地坐下品嚐一杯香濃的咖啡，看看來來往往的遊客與欣賞眼前的風景，好愜意！駐足於充滿古意的兵器廣場，遠眺聖羅倫斯河美景，我的思緒隨著河水漂流，真是輕鬆暢快！

華燈初上之際，魁北克城最浪漫的一面出現了，我也隨之陶醉在靜謐浪漫的世界裡。晚上我們在舊城區的餐廳裡享用道地的法式風味晚餐，享受由裡到外的滿足。沒想到住宿的旅館就在舊城旁，我忍不住，趁著夜晚再次穿越城牆，散步於燈光輝映下的舊城區，享受魁北克最浪漫的秋夜。我幾乎被美景灌醉，差一點就忘了回旅館睡覺！

住宿的旅館：Quebec Radisson Gouverneurs或同級

早餐：飯店西式自助餐　午餐：中式六菜一湯　晚餐：法式風味餐

六、詩詞式寫法

　　旅遊行程的景點大多差異不大，同質性高，有時為了突顯格調上的差異，會將遊程以較特殊的方式呈現。詩詞式寫法可以加強格調與品味方面的效果。

「楓」紅遍野驚錯愕，起早赴加爭限額，雲淡風輕好光景，「擁」抱自然賞秋色。

在「楓擁」而至的季節，前往加拿大東岸拾葉賞楓是人生旅途必走的一遭！

這張紙看起來不怎麼起眼，但是紙內的行程可以帶給您無限的驚讚與感動。
加航假期　加拿大專家　您就是與眾不同！

楓起雲詠九日遊（加拿大東岸）

一起邀約赴加東

　　想一個獎賞自己的理由，給伴侶一份永久的真情，讓家人歡樂玩聚，認識更多的好友，就這樣因緣際會，同遊加東。歡欣的相聚，共享加航的舒適便捷。蒙特婁，我來了！

　　旅遊路線：台北－蒙特婁

　　身心憩所：Marriott Chateau Champlain或同級　養足精神盡情感受豐富行程

　　早餐：X　午餐：安排溫哥華機場享用　晚餐：機上

二城展媚顯風騷

末窺蒙特婁多樣風情，先品味魁北克內斂臻性。必須親訪，才能感受萬丈光芒的媚力，正如古牆圍繞其外，將美包釀，入城即醉！

旅遊路線：蒙特婁－魁北克市

賞楓處：聖安妮楓紅峽谷（含門票）、蒙特倫西瀑布區（含纜車）

遊覽點：省議會、魁北克城牆、畫家巷、兵器廣場、上舊城

身心憩所：Quebec Radisson Gouverneurs或Hilton或同級

除了盡覽白天的魁北克城之外，還帶您品味魁北克市的迷人夜色

早餐：飯店西式　午餐：中式　晚餐：法式風味餐

三進洛朗紅楓處

沒有欣賞洛朗楓景之前，不算看過真正絢爛的秋楓美景。楓葉王國加拿大，秋賞楓海洛朗區。如詩如畫的川普蘭山楓樹林，待您細細品味。

旅遊路線：魁北克市－奧爾良島－洛朗區

賞楓處：奧爾良島、楓糖場、洛朗區、川普蘭山區

遊覽點：皇家廣場、香檳街、下舊城

身心憩所：Hotel Club Tremblant或同級　置身在美麗的環境之中

早餐：飯店西式　午餐：加拿大楓糖場風味餐　晚餐：西式

四回法地蒙特婁

台灣旅客對蒙特婁的印象模糊，因為他們未曾駐足欣賞，體驗「蒙」的法式浪漫與多樣風情。照相留念已無法表達對「蒙」的愛，深入其內在，「蒙」會給您永遠的幸福。

旅遊路線：洛朗區－蒙特婁

遊覽點：奧運會斜塔纜車（含門票）、加拿大旅遊金獎Biodome生態館
　　　　（含門票）、世界三大之一植物園（含門票）、北美最漂亮的
　　　　聖母院（含門票）、舊城區、凱薩琳大道、中國城

身心憩所：Marriott Chateau Champlain或同級　蒙特婁的夜將您擁抱

早餐：飯店西式　午餐：中式　晚餐：中式

五入京城渥太華

只覺得她好美，美得脫俗，不論從任何角度欣賞。天然河流與人工運河交織，國會山丘像漂浮河上的孤島，似喧囂都會的寧靜處，好愛好愛……。

旅遊路線：蒙特婁－渥太華

賞楓處：皇家山

遊覽點：聖約瑟夫修道院、國會山丘、國會大廈、總督府、麗都河與渥
　　　　太華河匯流處、麗都小瀑布、渥太華市區、麗都運河畔

身心憩所：Marriott Ottawa Hotel或同級　感受渥太華的晝夜美景

早餐：飯店西式　午餐：中式　晚餐：泰式風味

> **六賞名瀑尼加拉**
> 　　澎湃洶湧的滾動活水，讓您的心做一次有氧健康運動。世界水量第一的尼加拉瀑布震撼，令您在心靈、在肉體，遇水大發，好不爽快。
> 　　旅遊路線：渥太華－千島－尼加拉瀑布
> 　　賞楓處：聖羅倫斯河千島（含遊船）
> 　　遊覽點：尼加拉濱湖小鎮、花鐘、尼加拉瀑布夜景
> 　　身心憩所：Sheraton On The Falls或同級　日夜與尼加拉瀑布為伴
> 　　早餐：飯店西式　午餐：中式　晚餐：飯店西式
>
> **七遊鬧市多倫多**
> 　　滿載大自然寶藏，該是享受現代文明的時刻。加國第一大城多倫多滿足您對都市熱愛與購物的欲望。登世界第一高塔，寬遠的視野，造就開闊的人生。
> 　　旅遊路線：尼加拉瀑布－多倫多
> 　　遊覽點：尼加拉瀑布（含霧中少女號遊船）、美國瀑布、尼加拉河、CN
> 　　　　　　塔（含門票）、巨蛋球場、女皇公園、省議會、新舊市政廳、
> 　　　　　　伊頓購物中心
> 　　身心憩所：Delta Chelsea Hotel或Park Plaza Hotel同級
> 　　相約多倫多市中心或溫哥華
> 　　早餐：飯店西式　午餐：CN塔餐廳西式　晚餐：中式風味（品冰酒）
>
> **八寶皆得返故鄉**
> 　　脫胎換骨，一身舒暢，到了回家再出發的日子，坐飛機成了一種享受。回憶旅程點點滴滴，夢裡也微笑！
> 　　身心憩所：機上
> 　　早餐：飯店西式或機場　午餐：機上　晚餐：機上
>
> **九別家門滿意歸**
> 　　周遭的親朋好友也感染我的喜悅、分享我的成長。加東賞楓真好！

第三節　完整的遊程包裝

　　一個完整的遊程包裝，其撰寫內容應該包含：品牌名稱、產品名稱、出發日期、價格、淡旺季期間與價差、相關限制與規定、易產生認知差異的說明、行程特色、標示景點的參觀方式、行程主體、除外條件等。比較仔細的描述還可以包含遊程企劃概念或設計理念、證照相關資

料、點與點之間的交通工具、行車距離與時間、班機時間與號碼、氣候氣溫介紹等。曾經也有行程表將每一個景點的停留時間都標示出來，但由於景點的參觀次序與時間長短經常會因為外在因素影響而有所調整，所以幾乎現有市場上的行程描述都沒有標示景點的停留時間。有些價格變動比較頻繁的行程，不會列出出發日期與價格。如果要印製彩色的行程表，則精彩的實地圖片是不可缺少的。適當的運用口碑推薦的方式，刊登具公信力人物的圖文，就更具說服力。一般可以請參加過公司遊程的客人寫下心得或提供照片；或請航空公司的負責人推薦；或是請觀光推廣單位的負責人推薦。

一、品牌名稱

是指某單一旅行社或多家旅行社組合在市場上的品牌稱呼，它與旅行社的公司名稱不完全相同。市場上旅遊品牌名稱與公司名稱的關係有以下三種：

(一)單一公司名稱與品牌名稱相同

直客公司因為直接面對消費者銷售旅遊產品，為了讓品牌與公司名稱能造成統一的市場印象，所以品牌名稱與公司名稱相同。例如：「理想旅運社」的品牌名稱為「理想旅遊」。在傳統的旅遊市場上，見不到躉售業者的品牌名稱與公司名稱相同，但是目前市場上有些大型的躉售旅行社，同時經營直客業務與旅遊同業業務，因此出現了躉售旅行社的品牌名稱與公司名稱相同的情況。例如：「鳳凰國際旅行社」的品牌名稱為「鳳凰旅遊」。

(二)單一公司名稱與品牌名稱不同

有些躉售業者為了專注在經營旅遊同業業務，因此塑造與公司名稱不同的品牌名稱，其目的在讓旅遊同業能全力銷售該品牌產品而不會有

流失客戶的顧慮。例如：「桂冠旅遊」是品牌名稱，其幕後的公司名稱為「新台旅行社」。

(三)多家公司共同創造一個完全新的品牌名稱

這種情況存在於旅遊市場中已有二十多年的歷史。幾家旅行社結合銷售力量，由一家或多家航空公司為機位供應者，共同組成一組織（PAK），創造一個新的品牌於市場銷售共同的旅遊產品。例如：「加航假期」就是由加拿大航空公司提供機位，而由多家直客公司共同組成。

二、產品名稱

是指遊程經過完整規劃定案後的命名。早期旅行社在遊程的產品名稱上沒有太多的變化，通常就是將目的地國名與天數來當作產品名稱，例如：日本七天、泰國六天、美西八日遊等。隨著航點的增加與產品特色區隔，漸漸出現較多變化的產品名稱。例如：日本科技之旅七日遊、日本文化巡禮七日遊、日本溫泉之旅七日遊等，同樣是日本七天，卻區分出遊程的特色不同。又如：日本東京賞櫻七日遊、日本福岡巨蛋七日遊、日本北海道薰衣草七日遊等，將遊程主要目的地及主題突顯出來。另外，近年來受到電視電影的影響，遊程產品名稱會與潮流結合，例如：魔戒之旅紐西蘭八日遊、情定大飯店韓國五日遊、冬季戀歌韓國五日遊等。除了前述舉例產品名稱會在目的地或遊程特色上區隔外，還會在等級上做區隔，例如使用「頂級」、「至尊」、「特惠」、「超值」等字眼來鎖定不同的消費族群。

三、出發日期

一般印製在行程表內，標示出發日期的方式有兩種：以每週幾出發

的方式與列出所有實際的出發日期。有時候機位取得的出發日期會與預估的出發日期不同，因此有些產品並沒有在印製的行程表中註明出發日期，但是在網站與公司電腦銷售工具中會有實際出發日期的資料。出發日期是集中客人銷售、提高出團機率的依據。

四、價格

展現價格的方式有很多，例如：最低價格起、印製價格即銷售價格、印製高於實際售價的價格、不印價格等。價格還可以分為大人（12歲以上）、小孩占床、小孩加床、小孩不占床等。另外還有機位升等差價、扣除國際線機票價格等。

五、淡旺季期間與價差

價格會隨著淡旺季的成本差異而有所不同。所以如果只訂出一個單一價格，就必須加註旺季的期間與價差。如此才不會產生交易糾紛或增加消費者的疑慮。最簡單的加註為「遇旅遊旺季期間價格調漲」。比較詳細的加註應該包含確切的旺季期間與價差，例如：「6月25日到8月31日為旺季期間，價格調漲新台幣5,000元」，更詳細的標示會將各個不同期間的價格都標示在行程表上。

六、相關限制與規定

有些遊程因為操作上的規定會產生一些限制。例如：簽證的工作日較長，必須於一個月前報名繳交訂金、長程豪華郵輪公司特別的規定必須在三個月前繳交全額、前往某些國家必須注射某些規定疫苗、某些遊程產品小孩與大人同價或沒有加床等限制與規定。此部分標示得越明確

周全，就越能信服消費者，減少很多不必要的交易糾紛。

七、易產生認知差異的說明

　　價格所包含的內容項目千變萬化，端視遊程規劃者如何訂價而定。有些必要發生的費用，如果沒有包含在標示的價格內時，就必須加註。例如：兵險、航空燃油附加費、機場稅、簽證、小費、桃園國際機場或小港機場接送等，這些都是旅客一定會花費的費用。有沒有包含在標示的價格中，一定要加註清楚，因為這些都是容易產生認知差異的部分。

八、行程特色

　　這是展現遊程差異最重要的部分，如何讓產品突顯價值，行程特色的撰寫必須審慎詳實且能打動消費者的心。撰寫方式分為兩種：一般條列式與分類條列式。以本章遊程寫法中所舉的加東九天遊程為例，其行程特色範例如下：

(一)一般條列式

　　行程特色：

 範例

> 1.遊覽加拿大東岸四大都市：魁北克市、渥太華、蒙特婁、多倫多。
> 2.遊覽加拿大東岸最著名的度假區：尼加拉瀑布。
> 3.遊覽加拿大東岸最美的兩大賞楓勝地：聖安妮楓紅峽谷、洛朗區。
> 4.特別安排餐食與所在地氣氛搭配：魁北克市法式風味晚餐、楓

糖場加拿大式風味午餐、多倫多CN塔旋轉餐廳午餐等。

5.安排千島遊船遊覽千島風光，悠閒浪漫。

6.特別安排搭乘蒙特倫西瀑布纜車，居高臨下，俯瞰瀑布宣洩奇景。

7.登上全世界最高的CN塔，讓您感受世界之最。

8.安排搭乘霧中少女號遊船，體驗世界水量最大的尼加拉瀑布浩瀚氣勢。

9.多項觀光景點，帶您入內遊覽，不再只是在外面觀望，諸如：蒙特婁奧林匹克斜塔纜車、世界三大之一的植物園、Biodome生態館、渥太華國會大廈等。

10.特別安排住宿於尼加拉瀑布旁一晚，讓您盡情欣賞瀑布日夜美景。

11.特別安排住宿魁北克舊城旁一晚，感受魁北克舊城最浪漫的夜晚。

12.特別安排所有住宿旅館都位於景點區與市中心區，不但白天可以遊覽，更讓您有充裕的時間可以在夜晚欣賞各都市或景點區的夜景與體驗生活風情。

13.第一天飛進加拿大東岸，最直接最便捷，遊覽東岸的時間最多。

14.各式風味餐食相互搭配。

15.全程於旅館內享用豐富的自助式早餐，天天從容出遊，有更多的觀光時間。

16.累積操作加拿大二十年經驗，指派最專業領隊隨團服務。

17.包含全程旅館行李小費與床頭小費。

18.包含機票稅及各地機場稅。

(二)分類條列式

行程特色：

◆最深度順暢的行程設計

1.遊覽加拿大東岸四大都市：魁北克市、渥太華、蒙特婁、多倫多。

2.遊覽加拿大東岸最著名的度假區：尼加拉瀑布。

3.遊覽加拿大東岸最美的兩大賞楓勝地：聖安妮楓紅峽谷、洛朗區。

◆最適遊程的住宿安排

1.特別安排住宿於尼加拉瀑布旁一晚，讓您盡情欣賞瀑布日夜美景。

2.特別安排住宿魁北克舊城旁一晚，感受魁北克舊城最浪漫的夜晚。

3.特別安排於洛朗區賞楓區住宿一晚，沉浸在楓海美景之中。

4.蒙特婁、渥太華、多倫多均住宿於市中心旅館。

◆最多元的餐食安排

1.特別安排餐食與所在地氣氛搭配：魁北克市法式風味晚餐、楓糖場加拿大式風味午餐、多倫多CN塔旋轉餐廳午餐等。

2.各式風味餐食相互搭配。

3.全程於飯店內享用豐富的自助式早餐。

◆最豐富的景點（門票包含最多、觀光時間最充裕）

1.安排千島遊船遊覽千島風光，悠閒浪漫。

2.特別安排搭乘蒙特倫西瀑布纜車，居高臨下，俯瞰瀑布宣洩奇景。

3.登上全世界最高的CN塔，讓您感受世界之最。

4.安排搭乘霧中少女號遊船，體驗世界水量最大的尼加拉瀑布浩瀚氣勢。

5.多項觀光景點，帶您入內遊覽，不再只是在外面觀望，諸如：蒙特婁奧林匹克斜塔纜車、世界三大之一的植物園、Biodome生態館、渥太華國會大廈等。

◆最具附加價值的遊程

1.特別安排所有住宿旅館都位於景點區與市中心區，不但白天可以遊覽，更讓您有充裕的時間可以在夜晚欣賞各都市或景點區的夜景與體驗生活風情。

2.第一天飛進加拿大東岸，最直接最便捷，遊覽東岸的時間最多。

3.全程於旅館內享用豐富的自助式早餐，天天從容出遊，有更多的觀光時間。

◆最貼心的設想

1.累積操作加拿大二十年經驗，指派最專業領隊隨團服務。

2.包含全程旅館行李小費與床頭小費，不用天天為零錢煩惱。

3.包含機票稅及各地機場稅，不會變性加價。

九、標示景點的參觀方式

例如：車上參觀、下車遊覽、入內參觀、包含門票等。

如果是純文字的寫法，很難讓消費者瞭解遊程中所有提到的景點是坐車經過瀏覽、下車遊覽照相、還是會進入參觀，且消費者也無法知道該景點是否需要門票。因為包含門票的多寡影響到成本，相對的也影響遊程價值與價格。所以巧妙的運用記號來標示景點的參觀方式與包含門票與否，是讓產品透明化展現給消費者，減少彼此認知上的差異。市場上標示的方法與記號各有不同，在此蒐集運用過的標示例子並加以說明。

範例

○表示下車遊覽

代表被標示的景點會停車，讓遊客下車觀光遊覽照相。此景點通常是屬於開放式的景點。

●表示入內參觀

代表被標示的景點會帶遊客進入參觀遊覽，但此景點是不用門票花費的。通常這類標示的景點是屬於封閉式的景點，例如：一座建築、一座古城或一個特定範圍的景點等。

◎表示包含門票

代表被標示的景點必須購買門票才能進入參觀，而遊程產品的規劃已將門票包含在團費中。

※表示特別安排

代表被標示的景點或服務安排，必須花費相當水準的金額才可以體驗，而且是市場上獨家安排或市場上少有的安排。它可以是單純的景點、特別的餐食或特別的旅館等。這些特別安排的部分通常是產品區隔最主要的重點。

沒有任何記號的景點，表示車上參觀

代表這些遊程敘述中出現的景點會經過，但只能從車上觀看而不下車。此類的景點通常會被省略不撰寫在遊程中，除非是具有相當高的知名度。

　　業者期望透過標示的透明化展現，來獲得消費者對於該遊程價值的認同。因此各種標記也有價值程度上的差異。通常以「特別安排」的價值感最高，其次為「包含門票」，再次者為「入內參觀」，最低為「下車遊覽」。車上經過的景點通常對消費者而言沒有特殊的感受，因為只要去該地區遊覽的遊程都會經過。如果遊程撰寫中有太多只能在車上瀏覽的景點，反而會降低該遊程的價值。

　　以加拿大東岸九天的部分遊程為例，可以加註如下：

第二天	**蒙特婁－魁北克市** 早餐後專車前往魁北克市，遊覽○蒙特倫西瀑布並搭乘◎纜車、◎聖安妮楓紅峽谷、○省議會、○魁北克城牆、○畫家巷、○兵器廣場及○上舊城區。晚上享用※法式風味晚餐。 宿：Quebec Radisson Gouverneurs或同級 早餐：O　午餐：O　晚餐：O
第三天	**魁北克市－奧爾良島－洛朗區** 上午遊覽魁北克市○下舊城區，遊覽○皇家廣場及○香檳街。中午前往○奧爾良島，於※楓糖場享用風味午餐。午餐後，搭車前往○洛朗區，欣賞○川普蘭山區的迷人景觀。 宿：Hotel Club Tremblant或同級 早餐：O　午餐：O　晚餐：O
第四天	**洛朗區－蒙特婁** 早餐後，沿著景觀道路前往蒙特婁。抵達後，參觀北美最漂亮的●聖母院、○舊城區、凱薩琳大道、○中國城、◎生態館、◎植物園，並搭乘◎纜車登上奧運會場的斜塔，遠眺蒙特婁市景。 宿：Marriott Chateau Champlain或同級 早餐：O　午餐：O　晚餐：O

十、行程主體

　　是遊程包裝最重要的部分之一，所占的文字敘述最多。包含每天的行程內容、餐食安排與住宿安排等，在本章第二節遊程文案寫法與本節第九項的內容文字介紹，就是行程主體的部分。

十一、除外條件

　　有些遊程活動或景點會因為時間、氣候或自然因素的影響而無法執行或無法掌握可以看到的程度，而所印製的大量行程表，無法分成多種版本印刷，這時除外條件的說明格外重要。例如：行程中有安排搭乘纜車上山遊覽或參觀某景點，而出團期間會遇到纜車的短暫維修期或該景點關閉期，此時就必須加註除外條件「若遇纜車維修期間，改為搭車上山，每人退纜車票新台幣200元」或「若遇到國家博物館關閉期間，以參觀國家美術館替代」。或者遊程中有觀賞自然生態或自然現象的活動時，必須加上除外條件「北極光為自然現象，沒有一定的出現時間或保證一定出現」或「觀賞白頭鷹為一種欣賞自然生態活動，數量多寡無法確定」或「前往遊覽優鶴國家公園需視天候狀況而定」等。

　　除了上述的情況以外，任何有可能造成消費者疑問的問題，都要以除外條件的方式用文字說明。最具代表性的就是客人所付的團費「有哪些項目沒有包含？」，要將比較重要的內容列出。

範例

> 航向楓紅的日期：9月27日、10月2日、10月9日
> 豐富人生的付出：新台幣76,900元
> ※團費不含護照與加拿大簽證工本費及桃園國際機場來回接送。
> ※團費不含領隊與司機小費。
> ※參觀內容不減之原則下，依航空公司班機及旅館之實際情形得調整順序，以行前說明會為準。
> ※貼心包含了飯店行李運送費與床頭小費，讓您輕輕鬆鬆進出旅館。

十二、實地圖片

　　雖然實地圖片並非文字，卻是最有效的文宣內容。我們要妥善運

用圖片來說話，吸引客人。當然，每張圖片必須加上圖說，才更具說服力。實地圖片可以包含最具特色的景點、飯店、餐廳、特色餐食的內容、遊覽巴士或特殊交通工具、當地特產、地圖等，要看篇幅大小而定。

第四節　說辭包裝

遊程產品是靠文字、圖片、影片與說辭來包裝，前面章節已經介紹過如何運用文字搭配圖片的包裝。而影片的包裝方式，可以運用網際網路或電子郵件來傳達，讓客人在網路中欣賞遊程產品內容。人員的解說在整個銷售過程中扮演著非常重要的角色，在此我們不深入說明銷售技巧或如何銷售，這些內容都有許多書籍介紹。我們在此探討的是延伸本書第四章蒐集資料內容所提到，有關與競爭者比較的說辭包裝部分。

一、與競爭者比較的說辭包裝

我們以第四章的**表4-1**為例子，來說明不同角度的說辭包裝。

首先假定我們是銷售較高價位的遊程，在銷售解說的過程，我們會儘量強調產品優點與最突出的安排。如果「特別安排住宿位於露易斯湖畔的城堡飯店」是我們產品最主要的特色之一，當消費者問道「為何行程看起來差不多，但價格比其他家高出20,000元？」，這時可以運用以下的說辭來答覆：「因為我們住宿別人沒有安排的露易斯湖城堡飯店，光是住宿一晚就要新台幣10,000元，光一晚的價差就高達每人新台幣3,500元左右，而且住在露易斯湖畔，您可以欣賞她的早晨、白天、黃昏、夜晚各種不同的景色，附加價值非金錢所能衡量，再加上於飯店享用早餐及晚餐，價差大約新台幣2,000元左右。」。先將最主要的部分講出，再說明其他的部分。

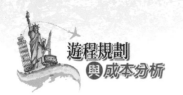

不同季節需製作不同的行程表

　　但是如果我們是銷售低價位的產品時，這時我們的答覆就完全不同了。筆者運用一個曾經參加一場競標說明會時，親耳聽到的說辭來當例子。我們來看當時的發言者如何解說：「為何你們沒有安排住宿露易斯湖城堡飯店？」。他的說辭為：「各位有沒有看過鴿子籠，露易斯湖城堡飯店就像早期國民住宅一樣，花大錢擠小房間，不值得！我們會安排足夠的時間讓您暢覽露易斯湖，沒有必要住在那裡，何況我們有安排在飯店吃午餐。」一下子競爭者最主要的優點被講得一文不值。消費者沒有住過該飯店，無法瞭解最真實的情況，除非有親友曾經住過並給予口碑，否則消費者會誤判露易斯湖城堡飯店的價值。

　　因為不論高價位或低價位產品的銷售者，都不可能貶低自己產品的品質，此時消費者在聽完兩種說服說辭之後也開始混淆了。這時品牌與口碑的效用及殷勤效率的服務是影響消費者決定購買的重要因素。

　　當與競爭者產品做比較時，我們可以歸納出以下幾種方法來協助銷售。遊程規劃者可以運用這些方法來撰寫教育訓練教案，也可以藉此更突顯遊程的優勢與瞭解本身的劣勢。

二、價格戰比法

　　如果規劃的遊程是市場上價格最具競爭力的產品，那價格戰比法就是最具說服力的說辭。曾經有某家業者在開產品發表會時，直接說明該公司的遊程產品是市場上最低價，亦是講究價格的消費者最佳的選擇。

三、價差比較法

　　當規劃的遊程並非是市場上最低價時，您可以運用價差比較法來說服消費者。所謂的價差比較法，就是將所有的遊程安排內容做一比較，分別列出價差，再將價差加總，以得出如果在同樣的安排條件下，您的遊程產品還是比較便宜的。

四、附加價值法

　　拋開價格的束縛，用附加價值的方式來說服消費者。例如：會認同我們遊程產品安排的團友，都是社會菁英，您參加我們的團體，在團友的素質上會比其他家旅行社的客人高。或者強調旅遊是心靈的活動，在出發前多付些錢，出發後可以少花錢；出發前少付錢，出國後不但要多花錢，還要看人臉色。總之，運用非金錢直接衡量的附加價值來說服消費者。

五、平均價差法（單日價差法）

　　有些遊程產品的價差會比競爭者高出好幾萬元，例如：一般市場上的美東十天遊程售價為新台幣50,000元，當您的美東十天產品售價為新台幣70,000元的時候，就可以運用平均價差法。消費者的直覺是價差20,000元很多，但是您可以將20,000元先除以10，就等於一天的價差只有新台幣2,000元，再換算成美金，就等於每天價差只有美金60元，感覺上價差就沒有那麼多。再配合運用價差比較法，說明多項的安排差異，諸如：多一段國內線班機，省下一天車程，可以多玩景點，成本要美金98元；紐約住在曼哈頓區的飯店，每天省下四小時的塞車時間，成本每天每人多出美金70元，我們還住三晚，可以真正暢遊紐約名勝，例如世界三大之一的大都會博物館，全市場中只有我們安排，雖然成本增加美金210元，但是物超所值。

六、旅遊時間法

　　計算出競爭者扣除車程交通時間之後的真正遊覽時間，再與自己遊

程的真正遊覽時間相比較，可以得出時間的差異。以住紐約曼哈頓的飯店為例，每天省下四小時的塞車時間，三天可以多出十二小時的遊覽時間，競爭者平均一天只有三小時的遊覽時間，12除以3等於多出整整四天的遊覽時間。以一天新台幣5,000元計算（50,000除以10天），足足就有20,000元的價值。再加上其他地區所多出來的遊覽時間，價值就超過20,000元。

七、優勢強調法

圍繞著自己遊程的優勢，不斷地向消費者強調。例如：我們有特別安排參觀大都會博物館，沒有去大都會博物館參觀，等於沒去過紐約一樣。我們特別安排住宿於紐約曼哈頓區，可以省下每天來回四小時的塞車時間，有時塞車尿急還無法上廁所。

八、劣勢攻擊法

抓著競爭者的劣勢，不斷向消費者強調。例如：如果您參加某某家旅行社的團體，雖然便宜，但是您不但浪費您出國的時間，還浪費您的金錢，如果您要參觀大都會博物館，還得再花錢與時間去一次，更浪費。或者例如：紐約有去過就好，世界之大永遠玩不完，雖然沒去大都會博物館，但是我們也已經安排了紐約其他所有的主要景點，您省下來的錢還可以再去一趟日本玩。

總而言之，所有的事物都至少有兩個以上不同角度的看法，所運用的說辭必須能符合目標市場的喜好。

 這裡好像來過？為何沒去這裡？

　　「這裡好像來過？」這句話有時會從許多旅客的口中說出。也許您會認為是客人忘記自己去過的地方，但是，一問之下才知道客人特地選擇一個自己認為沒去過的地方，不料卻是以前曾去過的地方。這是一個真實的故事：「某位太太接受鄰居的邀約前往沖繩島旅遊，結果一到當地，發現自己曾經來過，便向鄰居及領隊反映這裡不是沖繩島，這裡是我來過的OKINAWA琉球。」其實琉球與沖繩島指的都是同一個產品。這種情形在資訊發達的今日或許已經少見，但是仍有類似的情況發生。例如：客人會問為何人家坐子彈列車，而貴公司坐TGV高速火車？其實都是一樣的安排，只是寫法不同。

　　「為何沒去這裡？」也是在銷售產品時，常常被客人詢問到的問題。因為如果要把能看到的東西全部寫下來的話，一個遊程可能需要幾十頁的紙張才能寫完。因此遊程規劃者會依照景點的特殊性與重要性來區分，選擇最具特色與最重要的景點來描述。例如：某個行程寫道「遊覽倫敦的大鵬鐘、西敏寺，隨後……」；另一個行程寫道「遊覽倫敦的國會大廈、大鵬鐘、西敏寺，隨後……」。有些客人會問：「為什麼前者的行程不去看國會大廈？」，其實大鵬鐘就是國會大廈的一部分，看到大鵬鐘就看得到國會大廈。這種例子非常多，遊程規劃者必須運用智慧去權衡遊程的內容撰寫。

178

第二篇
成本分析

第七章　遊程的成本考量因子

　　本章節主要探討以台灣為出發點的出國遊程之成本考量因子及影響成本的外在因素。為讓大家完整地瞭解複雜的成本考量因子，我們選用團體旅遊來分析。隨著遊程所規劃的走法不同，成本會有顯著差異，首先我們先來瞭解遊程的走法有哪些變化。

第一節　遊程的走法

　　交通成本會隨著遊程走法的不同而有不同的考量。基本上可以簡單分為六種遊程走法類型，以下說明交通成本的計算，不包含台灣到旅遊目的地的來回機票。

一、定點一飯店

　　所有的遊程都是由定點構成，定點一飯店是最基本的遊程走法，如圖7-1所示。這種類型不但適合團體旅遊，也適合個人自由行，其可以選擇運用的交通工具較多樣化。一般而言，此定點就是飛機航線的目的地（destination）或是距離航線目的地不遠的城市或度假區。例如：香港四天三夜、新加坡四天三夜、奧蘭多迪士尼世界九天七夜、紐約曼哈頓八天五夜或夏威夷六天四夜等遊程，均屬於定點一飯店的類型。此類型的交通成本，因為可選用的交通工具較多樣，所以成本差異較大。

　　以奧蘭多迪士尼世界為例，若住宿於園區內的飯店，則可運用園

圖7-1　定點一飯店類型

區內所有的免費交通工具，諸如：巴士、電車、渡輪等等；而住宿在園區外，雖然房價較低，但是每天必須安排巴士接送往返於園區與飯店之間，而產生比較多的交通成本。再以紐約曼哈頓爲例，如果要遊覽紐約的各景點與博物館，可以選擇運用遊覽車或搭乘地下鐵，其二者成本差異很大，可以視客人的需求來安排。

定點一飯店類型的必要交通成本，是從機場到旅館之間的來回接送。其他的交通成本，可以視遊程安排與當地狀況而定。如果所住宿的飯店本身就有很完善的休閒設施與環境，就可以安排一至兩天的自由活動，將交通成本降低。

二、定點二飯店

定點二飯店是由定點一飯店衍生而來，如圖7-2所示。A點所代表的是飛機航線目的地的飯店所在地，B點所代表的是第二家飯店所在地。此類型的遊程走法要注意二飯店之間的距離（A與B之間的距離）。例如：近年來流行的巴里島五天四夜遊程，從傳統住宿同一旅館四晚的方式，改變爲住宿別墅型旅館兩晚與一般度假旅館兩晚的方式。由於巴里島面積不大，而且遊程已包含巴士遊覽觀光，所以換飯店住宿不會產生額外的交通成本。但是如果A與B的距離太遠，或是遊程安排時，巴士司機必須在B點旅館過夜時，成本就會增加。例如：如果從洛杉磯前往拉斯維加斯旅遊，再回到洛杉磯時，巴士必須在拉斯維加斯過夜，即會造成成本增加。

圖7-2　定點二飯店類型

若以洛杉磯及拉斯維加斯（住宿一晚）之遊程為例，其交通安排可以分為三種：來回坐遊覽巴士、單程搭飛機單程坐遊覽巴士、來回搭飛機。以下就此三種安排情況，分析各自的交通成本。

1. 來回坐遊覽巴士：交通成本為兩全天的巴士費用＋司機的拉斯維加斯住宿費用（此費用列為交通成本）。
2. 單程搭飛機單程坐遊覽巴士：交通成本為兩趟機場接送巴士（洛杉磯機場及拉斯維加斯機場各一趟）＋單程機票費用＋一全天巴士費用＋回頭空車費用（dead head）＋司機的一晚住宿費用。由於從洛杉磯（A點）到拉斯維加斯（B點）的時候，巴士若直接再開回洛杉磯，會造成司機超時開車違反法律，所以司機必須在拉斯維加斯住一晚，隔天再空車開回洛杉磯。雖然第二天是空車，但是還是要算費用。除非同時有兩個團體，一個正走、一個倒走，而且時間剛好可以接上，才有可能避免空車的成本。
3. 來回搭飛機：交通成本為四趟機場接送巴士（洛杉磯機場及拉斯維加斯機場各兩趟）＋來回機票費用。

在精算上述三種情況的成本時，團體人數基準是非常重要的因素。細節部分，在往後的遊覽巴士篇幅中再做說明。

三、放射狀來回

以一定點為基地，配合當天來回的套裝遊程，即屬於放射狀來回類型的遊程走法，如圖7-3所示。此類型是類型一的延伸與類型二的節省模式。運用一定點，住宿於同一家旅館，每天運用交通工具做一日遊或半日遊的規劃，可以避免不必要的交通成本產生（例如：回頭空車）。此類型的優點是以最不浪費交通成本的方式，帶旅客遊覽，而且交通工具可以選擇多樣化安排。其缺點是會浪費較多的交通時間，因為每天的遊覽都必須回到原定點，來回有重複路程。如果路程較遠時，會有早出晚

圖7-3　放射狀來回類型

歸趨路的現象。

　　在遊程規劃上，放射狀來回類型的安排，可以把每一天的套裝遊程設定為自費選擇，將基本交通成本降到最低，旅客可以按自己喜好參加不同的套裝遊程。這種方式雖然可以降低基本交通成本，但是由於國外自費套裝遊程的成本會比整團安排的成本高，所以旅客在出國前所付的交通成本雖然較低，但是在國外參加自費遊程時，所付的交通成本會比較高。

四、完整一圈

　　運用遊覽巴士當作長途旅行的主要交通工具時，最節省的遊程規劃方式，就是完整一圈的類型，如圖7-4所示。此類型不會有回頭空車的成本，也是交通等待時間最少的類型。不論搭船、火車或乘坐飛機，都必須提早抵達碼頭、車站或機場等待，所以有交通等待時間產生。而遊覽巴士都是跟著旅客，隨時可以啟程或停留，幾乎沒有交通等待時間。運用完整一圈類型安排遊程時，遊覽巴士的車況及舒適度是最重要的考量，團體人數的基準是影響成本最大的因素，而每日的行車時間是影響遊程滿意度的重要因素。市場上有許多產品，例如：加拿大落磯山遊程，就有運用遊覽車，自溫哥華到落磯山國家公園區，繞一圈之後再回到溫哥華的產品；或者以阿姆斯特丹為進出點的荷比法三國遊程等產品。

圖7-4 完整一圈類型

五、線條式

　　當飛機進出點可以不同，而不增加機票成本；或者增加一段延伸飛機票的成本不會太高時，線條式類型是最好的遊程規劃方式（圖7-5）。完整一圈類型必須回到原點，所以行程無法一直延伸出去，必須想辦法回到起點；而線條式可以避免必須回到原點的限制與車程時間，遊程規劃的變化性較大，較容易規劃出創新的遊程。此類型可能會有回頭空車的成本產生，如果從B點到C點有特殊的長途交通工具，例如：快速火車、過夜火車或渡輪，則可以考慮安排，以增加遊程特色或節省遊覽巴士交通成本。

　　規劃線條式類型的遊程時，必須特別注意起站點的巴士條件。以圖7-5為例，遊程可以從A點經由B與C到D點，也可以倒走由D點出發，經由C與B到A點。我們必須評估A點與D點的遊覽巴士條件，如果A點的

圖7-5 線條式類型

遊覽巴士條件較優於D點，則遊程應以A點為起站為宜；反之，則應以D點為起站。

六、點加點

　　當兩個具有高觀光價值的旅遊目的地，且必須在一趟旅行同時造訪，而且兩地距離遙遠，必須藉由一段飛機串聯遊程時，規劃的類型就稱為點加點遊程類型，如**圖7-6**所示。A點的遊程可以視旅遊資源的情況運用類型一到類型五的方式來規劃，B點的遊程規劃也是獨立的，同樣可以運用類型一到類型五的方式規劃。主要的交通成本差異，在於如何選擇航空公司航線來串聯遊程。航線組合方式有兩種：

圖7-6　點加點類型

1.由A點飛進，再單程由A點飛B點，再由B點飛出。
2.由A點飛進，再由A點飛B點來回，再由A點飛出。

　　規劃者必須評估多家航空公司的機票成本之後再決定如何規劃。點加點類型還可以延展到三點或四點，甚至於更多點。規劃者必須對航線與機票成本架構深入瞭解，才能規劃出既經濟又順暢的複雜遊程。中美洲或南美洲的遊程規劃即屬於點加點類型，但是它們的點的數量通常超過五點以上。

第二節　遊程的成本考量因子

　　遊程所包含的內容非常複雜，幾乎每一項內容都是成本，所以代表遊程所必須考量的成本因子非常多，以下一一介紹說明。

一、機票

　　主要為從台灣出發到旅遊目的地來回的機票，是最主要的成本之一，通常占團費的25%以上（台灣是獨立島嶼，前往任何國家地區最迅速的方式，就是仰賴飛機，因此機票所占的比例，比其他大陸型國家為高）。

(一)國際段

　　通常指從桃園國際機場或高雄小港機場飛到國外目的地的來回機票成本。例如：TPE／LAX／TPE指的是台北（桃園國際機場）到美國洛杉磯來回的機票價格。隨著目的地的改變，機票成本也會隨之改變。

(二)國外之國內線或國外之國與國航段

　　通常指國外第一目的地，到其他國外目的地間的機票成本。例如：LAX／LAS指的是美國洛杉磯到拉斯維加斯的單程機票價格。如果運用的航段是具有規模經濟操作優勢的，則價格通常介於新台幣一、二千元到數千元不等；若是該航段在台灣不具有規模經濟操作，此時單段的價格會很高（超過一萬元以上）。

(三)台灣國內接駁段

　　通常泛指從台灣任何國內機場到桃園國際機場、松山機場或小港

機場的單程或來回機票價格。有些航空公司運用子公司或簽約合作的優勢，可以提供非常優惠的價格，一般多為國籍航空公司；但是有些航空公司卻無任何優惠票價，必須以票面或個別票的費用計價，一般外籍航空公司都無法取得國內接駁的優惠票價，除非與國籍航空公司結盟，或運用航線設計從高雄小港機場，經桃園國際機場，再飛往國外目的地。例如：日亞航的某些航班。

　　第一項國際段是必要成本無法避免，第二項與第三項是根據顧客需求可以調整改變的。

二、遊覽巴士

　　遊覽車的費用是除了機票之外，最主要的交通成本。遊覽車的收費會依照安排的方式不同而改變，通常國外代理店會根據遊程的需要，算出各單價之後再加總起來報價。以下依遊覽車的安排類型加以分析。

(一)接送機

　　指單程從機場接送客人到住宿的飯店；或由飯店接送客人到機場。又可分為不含餐與含餐（transfer with meal, transfer with dinner, transfer with lunch）兩種。前者非常單純，只有點對點的接送；後者在接送的途中會停一家餐廳讓客人用餐，餐後再繼續前往飯店或機場。使用遊覽車的時間通常在三小時之內。但是通常兩次單趟的接送車費用，會高於半日觀光的費用。

(二)半日觀光

　　指上午或下午的半日觀光遊覽車費用，用車時間為三至五小時（依照各地區或國家不同而有別）。兩個半日觀光費用會高於一個全日觀光費用。而一趟接送加上一個半日觀光的遊覽車費用，有時會高於一個全日觀光費用，有時會低於一個全日觀光費用，這就是遊程規劃者必須考

量試算的部分，最後選擇較低的費用安排。

(三)全日觀光

指全日觀光的遊覽車費用。各國家地區的定義不同，甚至於車公司與車公司之間的定義也會不同。有些公司以八小時為一全日計價，超過的部分必須補超時費，以每小時計價；有些公司則以十二小時為一全日計價。雖然為全日觀光包下遊覽車，但是如果臨時增加行程去比較遠的地方，會有加價的情況。這些條件都是規劃者必須事先瞭解的。

(四)多日觀光

指長程拉車團，歐洲多國的遊程與北美洲東岸的遊程多屬於此種安排。有些公司是以單日收費乘以使用日數來計價，有些可能會有折扣或不收空車回程費用。

(五)避免空車回程

空車回程的費用是指當遊程走到最後結束，遊覽車必須回到起始地或車公司的基地，而造成空車行駛的費用。或者遊覽車必須事先由基地花費時間開到遊程起始點接客人，而使得遊覽車無法接其他生意，造成空車成本，這種成本應該儘量避免。

(六)車型

如果是長年租用特定遊覽車，則遊覽車的成本可以藉由均攤的方式來降低成本，所以不需要因人數的變化而改變車型。但是若以單團的方式計價時，就必須考量出團人數與遊覽車車型的搭配。一般的遊覽車型，可以分為：9人座、10多人座、20人座或20多人座、30人座或30多人座、45人座（或48人座）、50多人座，甚至還有64人座（車的長度與空間和50多人座相同，只是調小座椅前後之間的距離，使得座位數增加）。不同座位數的遊覽車，在成本上會有相當大的差距。有時為了

簡單達成共識，並取得較好的車價，會以「run the house」的方式來約定，即車公司會以車子的調度為考量派車，原則是座位數必須足夠乘載旅客人數。一般而言，18人坐20人座的車子會比較不舒適，但是成本較低。

(七)注意相關法規

安排遊覽車必須注意當地的相關法規，例如：每天可以允許的bus hour是多久、司機可以允許的每日開車時間（bus driving hour）是幾小時、可不可以空車跨國接人、司機連續開車多久必須強制休息多久等問題。

(八)停車費、過路費、司機餐費與油費

遊程規劃者必須瞭解有沒有必須另外支付的停車費、過路費、司機餐費或油費。在詢問報價時，要事先約定好，才不至於有額外成本產生。

三、住宿

除了機票以外，住宿可以說是遊程中占最高比例的成本。住宿的成本會隨著飯店等級的高低、飯店位置的差異、房間型態的不同、房間景觀的優劣而有差距。所以就算住宿在同一飯店也有不同價位的房間，例如：面湖景、面海景的房間會比沒有景觀的房間價格高。一般的估價是以雙人房計價，住單人房的客人需要加價，此外，還有些滑雪度假區的飯店在滑雪旺季會規定連續住兩晚（含）以上，或是有些度假區的飯店在旺季期間必須包含早餐與晚餐才能訂房。

雙人房型

四、餐食

(一)早餐的選擇

選擇飯店內大陸式、美式、英式、其他式（加式、法式、日式，視各國情況而定）等，或者在飯店外安排早餐。一般而言，比較廉價的飯店會包含大陸式早餐，較高級的飯店通常早餐是另外外加，此時就必須選擇安排大陸式或有熱食的美式早餐。大陸式早餐沒有熱食但是比較便宜；如果選擇美式或英式等早餐安排，還可以選擇以團體安排用餐方式，或是以一般FIT客人的方式用餐。若以團體安排用餐方式，可能無法在一般餐廳用餐，但是價格會比較便宜；若是當作一般FIT方式安排用餐，則餐費成本可能會比較高。安排在飯店外使用早餐，成本會比在飯店內用早餐低。

(二)午餐的選擇

套餐（二道式、三道式或四道式，是否要包含咖啡或茶、是否要包含軟性飲料或包含酒精飲料）、自助式（無限量式或限量式）、中式（幾菜一湯，有無飯後水果或甜點等）、風味餐（有沒有安排現場表演）。

(三)晚餐的選擇

與午餐的狀況相同，但通常同一家餐廳晚餐的費用會比午餐高。

(四)飲料的選擇

啤酒、紅白酒、烈酒、軟性飲料（soft drinks，例如可樂、汽水、果汁、礦泉水、現榨果汁等）。

五、稅

稅所指的是以下所說明的各項費用的總稱，但可以區分為三大類：(1)隨機票徵收；(2)於機場支付；(3)於團費徵收。

(一)隨機票徵收

1. 隨機票徵收的機場稅：目前世界各地機場的機場稅，大多已經隨機票向旅客徵收。
2. 安檢稅：近年來許多國家在機場增設許多安檢措施與設備，因此增加徵收安檢稅。
3. 兵險：由於戰爭與恐怖份子活動的影響，航空公司增加兵險費用，隨機票徵收。
4. 燃油附加費：國際油價與風險的影響，部分航空公司徵收某些地區航線的燃油附加費。

(二)於機場支付

1. 機場稅：有些國家仍然維持於機場支付機場稅費用的措施。
2. 機場擴建費：有些機場交由民間企業管理經營，該企業向旅客徵收機場擴建費。

(三)於團費徵收

旅遊目的地之相關稅額有飯店稅、餐飲稅、交通稅、省稅、消費稅等，各國家或城市的規定都不同，國外代理店在報價時已經包含。有些國家對於外國觀光客可以退部分稅額，只要與國外代理店簽訂合約，即可獲得某些稅額減免，因而降低成本。甚至有些境外的旅行社操作當地旅遊團體時，比當國境內的旅行社操作還要便宜。例如：運用美國東岸的旅行社操作加拿大東岸的團體，在稅額上可以得到更多的減免，但是必須用美金報價。規劃者可以試算匯率與稅額減免的影響，選擇最低的成本運作。

六、保險

出國旅遊定型化契約規定，契約責任險為強制險，旅行社必須為每一位參團旅客投保新台幣200萬元的責任險，每一家旅行社與保險公司所談的折扣都不同，這是必要的成本因子之一。一般所謂的履約責任險是不會攤列在團體成本當中，它是屬於營業費用。此外，旅行平安保險是由個人依自己的意願來投保，並未列入團體成本，它是屬於客人自費的部分。

七、景點門票

景點門票的種類可以分為，純門票費用、入內一票到底、門票包含

部分服務或參觀，另有票中票、入內免費（完全免費、特別時段免費或優待）等。在成本計算時，必須瞭解團體所包含的門票種類爲何。

八、領隊費用

交通部觀光局規定，凡旅行社出團一定要派遣領隊全程隨團服務，所以領隊的費用必須分攤給參團的客人負擔。領隊有可能發生的費用包含機票（有些機票沒有免費票）、稅金與兵險等附加費用、交通費用（有些交通，領隊也必須購票）、住宿費用（有些飯店必須達一定房間數以上，才會提供半間免費房給領隊）、餐食（有些餐廳，領隊也必須付費）、簽證費用、門票費用（有些門票，領隊也必須支付）、保險費用、雜費、出差費（有些公司沒有出差費，甚至還有的領隊必須支付人頭費用給公司）等。但是爲何國外代理店在報價的時候直接給領隊免費呢？其實國外代理店已經將所有必要費用均攤到客人的成本費用中。

九、導遊費用

有些國家或城市嚴格規定在團體進行遊覽時，必須有持合格執照的導遊隨團解說，這時就會有導遊的費用產生。但是在市場惡性競爭下，有些團體會有免費的導遊隨團服務（甚至還有必須支付人頭費用的導遊），他們靠客人小費、自費遊程佣金與購物佣金維生。

十、簽證

必須注意遊程規劃所需要的是簽單次簽證還是多次進出的簽證，這會影響成本。目前市面上有很多遊程產品將簽證費用以外加的方式收費，而不包含在團費中。除了簽證的工本費以外，有時候必須送到國外

去簽證或委託簽證中心代送，這種情況會增加成本。

十一、小費

　　千萬不能小看小費。一般團體都不會包含小費在團費中，除非另外有協議。國外代理店的報價中，已經包含餐廳的小費。舉例來說：一個十五天的遊程，以市場行情每天每人美金10元來計算，客人所要支付的小費就高達美金150元，如果一家四口出遊，光小費就要花費美金達600元，將近新台幣20,000元。目前市面上給領隊、導遊、司機小費的行情，每人每天大陸團為新台幣200元、日本團為新台幣250元、歐洲美洲地區為10歐元或美金。

十二、必要雜費

　　送給客人使用的公司行李吊牌、胸牌、旅遊手冊、贈品（現在已經很少有公司提供贈品）等，都屬於必要的雜費。

十三、其他協議

　　是指未包含在團體內容中，旅遊契約也未列為必要包含的部分，而是客人額外的要求。例如：包含提供桃園國際機場的來回接送費用，這就是額外的成本。

第三節　影響成本的外在因素

　　第二節所敘述的成本考量因子，都是影響成本的遊程本身內容因素，但是還有一些是屬於遊程本身內容以外，但仍會影響成本的因素。而這些外在因素對於成本的影響通常比遊程本身內容的因素還大，以下列舉說明之。

一、匯率

　　匯率是旅行社經營的風險之一，相同的也是影響遊程成本的主要因素之一。例如：歐元在2002年年初與新台幣匯率維持在32元左右，比美金還低，但是在該年年中一路飆漲到41元左右，漲幅高達28%左右。如果團費報價為歐元1,000元，則成本就相差新台幣9,000元，所有的團體都會由賺錢獲利變成賠錢損失。加幣從2002年的20元左右，漲到2013年的28元左右，加幣團費成本就漲了28%，原本成本新台幣20,000元的團體會漲到新台幣28,000元。當然，如果匯率一直下降，則成本也會跟著降低，業者獲利會增加或降價回饋給消費者。

二、單團人數

　　出團人數是難以掌握的因素，但也是影響成本的主要外在因素之一。團體成本中，有許多均攤費用，如果單團人數少，均攤後的成本自然就比較高；若單團人數多，均攤後的成本就比較低。例如：一部48人座的車子，坐15人、30人、45人的時候，成本會相差到一半以上。單團人數的影響，是遊程產品利潤變化的最主要因素。

三、規模經濟

　　不論是航空公司的票價、國外代理店的報價或國外各供應商的價格，都會隨著業者可以保證的出團量而有所差異，大量採購的成本會低於小量採購，即所謂規模經濟可以降低成本。例如：單一團體小量、單一團體大量或整年度出團量所能談到的成本價格都會不同。一般的談法有三種：(1)直接降低單位成本；(2)以達成某數量再後退的方式；(3)有時候雖然供應商無法接受前兩種方式，但是會提供幾個團體給予促銷優惠價，讓業者有比較大的利潤空間，或作為獎勵推廣有功的人員之用。

四、遊程順序

　　有時候雖然遊程的所有內容細節完全相同，但是會因為遊程順序的變化而降低或增加成本。例如：從印度飛往加德滿都再飛曼谷的單程機票費用，會比由曼谷飛往加德滿都再飛印度的單程機票費用高。換言之，TPE／BKK／KTM／DEL／TPE的機票價格會比TPE／DEL／KTM／BKK／TPE的票價便宜。

五、航空公司

　　機票的價差是影響遊程成本最主要的因素之一，雖然前往同樣的目的地，但是選用的航空公司不同時，或直飛與轉機不同時，或多點遊程的斷點不同時，都會有不同的機票成本，而且差價有時會高達新台幣數千元。

六、機位來源

遊程所使用的航空公司是否把自己公司列為主要支持的對象，這會影響票價成本；所取得的機位票價是一手票、二手票或是多手票，都會有差異。一般而言，通常一手票的價格最低；但是在淡季的時候，由於競爭與壓力的影響，二手票的價格有可能比一手票價還低。

七、付費方式

有些國外代理店針對不同的付費方式會有不同的價格條件，例如：單團外幣現金、單團外幣旅行支票、月結、季結、半年結或年結等，都會有差異。相對地，不論哪一種付費方式，都會因為匯率影響而產生優缺點。具規模的公司都會採取外幣避險措施。

八、季節

淡旺季是影響成本的最主要因素之一。旺季可能是一段短期期間，例如：會議或展覽期間，飯店價格甚至會有雙倍收費（double charge）的情況發生，機位價格的情況也相同。但是一般而言，國外供應商的價格變化每年只變動一到兩次（最多約分為六種不同期間報價），而航空公司的機票價格變化，則採用多階段價差的方式。

 專欄　遊覽地點一模一樣，為何價格不同？

　　銷售旅遊產品的業務人員時常被問到一個問題：「遊覽的地點一模一樣，為何價格不同？」。這種情況，影響的因素有很多，以下舉兩個例子，其他的情況就讓各位舉一反三。

　　第一個例子：「遊覽威尼斯聖馬可廣場、聖馬可大教堂、道奇宮，隨後……」與「遊覽威尼斯◎聖馬可廣場、◎聖馬可大教堂、※道奇宮，隨後……」在文字上完全相同，而後者多出符號標示。經過符號說明之後，瞭解到◎表示下車遊覽、※表示入內參觀。前者沒有任何標示，從文字描述無法判斷是否有進入道奇宮參觀，但是一般而言，如果行程沒有做任何標記，在文字描述上又沒有明確寫明入內參觀的話，通常只是下車遊覽外觀建築而不入內。因此後者就比前者多出道奇宮門票的支出及具備合法執照的導遊費用。如果門票以新台幣300元計算，導遊費用以均攤後每人支付新台幣150元計算，在成本方面就差了新台幣450元。

　　第二個例子：「遊覽威尼斯◎聖馬可廣場、◎聖馬可大教堂、※道奇宮，隨後……」與「遊覽威尼斯◎聖馬可廣場、◎聖馬可大教堂、※道奇宮，隨後……」在文字與標記上完全相同，可是還是有價差，到底差別在哪裡？這是目前市場上最常發生的情況。原來再詳細閱讀其他文字說明時，發現前者住宿A飯店，後者住宿B飯店。A飯店距離威尼斯100公里處，B飯店距離威尼斯5公里處，二者的價差可能達到每人新台幣800元。這是消費者甚至遊程規劃者資訊較弱的部分，因為除非仔細查詢相關資料，否則無法瞭解旅館的地理位置、與主要城市的距離、旅館設施條件等差異，價值的認定就更難了。有時候A飯店與B飯店的名字可能相同，但是仍然有價差。例如：同是SHERATON HOTEL，但是SHERATON DOWNTOWN與SHERATON EAST還是有價差。

同樣遊覽尼加拉大瀑布，但是有的只從步道欣賞，有的卻增加安排搭船深入瀑布區

Note...

第八章　遊程規劃的成本分析

1.認識國外代理店的報價方式與內容

2.瞭解成本分析表的架構及實際運算

本章我們將先介紹國外代理店的各種不同報價方式，再瞭解成本分析表的架構及各項目所代表的意義，最後進入到實際運用成本分析表來試算一個遊程的總成本。

第一節　國外代理店的報價方式

隨著國家地區的不同，報價方式上也會有所差異。一般分為全包式或稱全餐食報價（full-board）、半包式或稱半餐食報價（half-board）與分項報價（separate）等三種。

一、全包式報價

全包式報價是指報價包含住宿、交通、餐食、門票及其他必要費用，全部加總之後，再分為各種不同級數報價。這類的報價每一級數只有一個單一價格。美洲、非洲、紐澳地區與亞洲部分國家的報價，都是運用此類報價方式。所報的價格是指大人（滿12足歲者）價，小孩會有折扣，可分為占床、加床、不占床。在累計免費人數基準時，只計算付全額的大人數量，小孩不計入或者兩個小孩算一個大人。

另外一種全包式報價是以個人每晚單價為報價，再乘以夜數即為個人總價，此類報價沒有級數差別。有些泰國遊程的報價方式，即運用此類報價方式。通常不論大人或小孩，價格都是一樣的。在累計免費人數基準時，不論大人或小孩都算入。

（此範例之價格為虛擬價格）

07 NIGHTS 08 DAYS TOUR of SRI LANKA

Day 01:

Arrive in UL 312 @ 1715 and direct transfer to Colombo, dinner at local Chinese Restaurant.

Overnight at Trans Asia Hotel

Day 02:

After breakfast leave for Dambulla en-route visiting Pinnawela Elephant Orphanage. A visit to the Elephant Orphanage near Kegalle, 20 km (12 miles) west of Kandy on the Colombo Highway, where young orphaned or abandoned elephants are cared for, is a must. The herd usually numbers about 50, from tiny infants (tiny in elephant terms, that is) to hefty adolescents and young adults. The best time to visit is between 10:00 and midday, and 14:00, and 16:00, when the keepers bring their charges down to the river to bath and play. Also a stop at wewaldaniya where it is popular for Cain furniture. Lunch at the hotel.

P.M. excursion to Plonnaruwa, the capital from the 11th to 13th Century. It's centerpiece is the Terrace of the Tooth Relic. Best examples of sculpture at Polonnaruwa are seen at Gal Vihara, a monument with four beautifully carved images of the Buddha. A sampling of medieval Buddhist art is preserved at the Tivanka Image House. One of the island's largest known irrigation reservoirs is the Parakrama Samudra, an inland sea contracted in the 11th century.

Dinner and Overnight at Kandalama Hotel.

Day 03:

After breakfast visit the Rock Fortress of Sigiriya. The remains of Sigiriya constructed by King Kasapa whom the Mahavansa introduces as a pricide, lie five miles off Inamaluwa on the Dambulla-Habarana Road. On

the west of the rock are ponds, the remains of summer palaces and other structures, and the first part of the ancient road, which led to the summit. In the past the entire western face of the rock had been covered with plaster and painted upon, but only those paintings in two sheltered pockets now survive. The last lap of the ancient path to the summit had been through the mouth of a lion, but at present only parts of the lion's legs and some of the lime stone steps from inside the lion's mouth survive. Lunch at the hotel.

P.M. visit Dabulla vihara known in ancient times as the Jambukolalena vihara is situated on top of the rock of Dambulla. Here are cave inscriptions of the 2nd century BC. Inside several dripledged caves here image houses have been constructed. The structures here have been renovated by Vijayabahu (1055-1110 AD). According to an inscription of Nissanka Malla at the site that king has gilded the statues here and named the site the Rangiri Dambulla. King Kirtisiri Rajasinha of Kandy effected the last renovations here. Inside the Vihara are many seated, standing and recumbent Buddha statues and statues of gods. On the walls of the image houses are paintings. Most of the images and paintings belong to the Kandy period.

Dinner and Overnight at Kandalama Hotel.

Day 04:

After breakfast leave for Kandy visiting a spice garden and a batik factory. Lunch at a Local Chinese Restaurant.

P.M. city tour of Kandy, which was the last independent kingdom of the Singhalese kings, is the most important place for the present Buddhist because of the sacred tooth relic temple. Kandy is also the most beautiful city of Sri Lanka with it's picturesque lake built by it's last king it's hills surrounding the city, it's devales the oldest the natha devale belonging to the 14th century and the palace of the last king of Kandy which are now the districts courts and the archeological museum. Kandy also is the center for Buddhist cultural affaires with meditation center and Buddhist publication societies.

Dinner and Overnight at The Citadel Hotel Kandy.

Day 05:

After breakfast visit the Royal Botanical Garden and the proceed to Nuwara Eliya Sri Lanka's picturesque hill resort at 5199 ft above sea level is renowned for it's perennial spring like climate, pretty waterfalls, and carpets of lush green tea between deep chasms. Once the favourite town of British planters, the buildings still resemble old English cottages.

P.M. sightseeing tour of Nuwara Eliya, including visits to Racecourse, Golf links and market place.

Dinner & overnight Grand Hotel, Nuwara Eliya.

Day 06:

After breakfast leave for Bentota via Kitulgala. Lunch at the hotel. P.M. at leisure by the beach.

Dinner and Overnight at Bentota Beach Hotel

Day 07:

After breakfast leisure at the beach. Lunch/Dinner at the hotel. P.M. bentota river cruise tour.

Overnight at Bentota beach Hotel.

Day 08:

After breakfast leave for Colombo en route visiting a turtle hatchery. Lunch at local Chinese restaurant.

P.M. city tour of Colombo. The trade capital, has long been the traditional gateway to the orient. Today, Colombo is a fascinating city with a happy blend of east & west, past & present with a charm of its own. The main seaport of Sri Lanka is in Colombo & adjoining it, is Pettah, which is the local bazaar & trading area. Dinner at Chinese restaurant and transfer to the Airport in time for the flight UL 316 @ 0035.

Day use at Trans Asia Hotel.

Cost as follows

(Valid from 01st May - 14th July 2013)

	10+1	15+1	20+1	25+1	30+1
Cost per person sharing Double					
US$	701/-	669/-	656/-	648/-	642/-
Single Supplement（單人住一房加價）					
US$	293/-	293/-	293/-	293/-	293/-

（Valid from 15th July - 31st Aug 2013）

Cost per person sharing double					
US$	785/-	727/-	714/-	706/-	700/-
Single supplement					
US$	351/-	351/-	351/-	351/-	351/-

Cost include

· Accommodation on F/B basis commencing with dinner on day 01 and ending with dinner on day 08.

· Transportation by A/C vehicle with the service of Chinese speaking guide.

· Entrance fees where applicable

· Applicable Tax

· Porterage

Cost does not include

· Tips of personal nature

　　此範例為正式的國外代理店報價，您將會發現有許多資訊不夠完整，必須再詳加詢問，例如：中式餐食為幾菜幾湯、最後一天day use的房間可以用多久等許多細節問題。

二、半包式報價

　　半包式報價通常指報價已包含住宿、早餐、交通、門票及其他費用，與全包式報價最主要的差異，為不包含午餐及晚餐的費用。歐洲遊程的報價大多屬於半包式報價。當確定國外代理店的報價為半包式報價時，在估算成本時，必須將午餐及晚餐的預算加估進去。在加估餐食的預算時，必須注意餐廳所報來的價錢是否有額外附加費用，例如：消費稅、服務費或小費等。由於這些附加費用可以高達餐費的二成以上，所以如果忽略這部分，將會損失20%的費用。以下舉例說明：

　　餐廳報價，為每人USD 15 ++，如果沒有詳問++的意義而直接用美金15元估價，可能就造成損失了。++代表必須加服務費與稅，假設服務費為15%，稅為13%，則USD 15 ++最後所必須支付的費用為每人美金19.5元，則一個人就多付美金4.5元。若一團人數有30人，就差了美金135元，如果有十餐，就差到美金1,350元，不可不慎！

　　為讓大家容易分辨差異，我們用上一個範例相同的內容來詮釋，但是以較簡單的內容呈現方式，讓大家瞭解國外報價方式的各種可能性。

半包式報價不包含午晚餐的費用

 （半包式報價讓規劃者可以靈活安排午餐與晚餐）

07 NIGHTS 08 DAYS TOUR of SRI LANKA

Day 01: Colombo

Arrive in UL 312 @ 1715 and direct transfer to Colombo, <u>dinner arranged by own</u>.

Overnight at Trans Asia Hotel

Day 02: Colombo-Plonnaruwa-Dambulla

After breakfast leave for Dambulla en-route visiting Pinnawela Elephant Orphanage. A visit to the Elephant Orphanage near Kegalle. Also a stop at wewaldaniya where it is popular for Cain furniture. <u>Lunch arranged by tour leader</u>.

P.M. excursion to Plonnaruwa. It's centerpiece is the Terrace of the Tooth Relic. Best examples of sculpture at Polonnaruwa are seen at Gal Vihara, a monument with four beautifully carved images of the Buddha. A sampling of medieval Buddhist art is preserved at the Tivanka Image House. One of the island's largest known irrigation reservoirs is the Parakrama Samudra, an inland sea contracted in the 11th century.

Overnight at Kandalama, <u>dinner is excluded</u>.

Day 03: Dambulla-Sigiria-Dambulla

After breakfast visit the Rock Fortress of Sigiriya. The remains of Sigiriya constructed by King Kasapa whom the Mahavansa introduces as a pricide, lie five miles off Inamaluwa on the Dambulla-Habarana Road. On the west of the rock are ponds, the remains of summer palaces and other structures, and the first part of the ancient road, which led to the summit. In the past the entire western face of the rock had been covered with plaster and painted upon, but only those paintings in two sheltered pockets now survive. The last lap of the ancient path to the summit had been through the mouth of

a lion, but at present only parts of the lion's legs and some of the lime stone steps from inside the lion's mouth survive. <u>Lunch is excluded</u>.

P.M. visit Dambulla vihara known in ancient times as the Jambukolalena vihara is situated on top of the rock of Dambulla. Here are cave inscriptions of the 2nd century BC. Inside several dripledged caves here image houses have been constructed. Inside the Vihara are many seated, standing and recumbent Buddha statues and statues of gods. On the walls of the image houses are paintings. Most of the images and paintings belong to the Kandy period.

Overnight at Kandalama Hotel, <u>dinner is excluded</u>.

Day 04: Dambulla-Kandy

After breakfast leave for Kandy visiting a spice garden and a batik factory. <u>Lunch arranged by own</u>.

P.M. city tour of Kandy, which was the last independent kingdom of the Singhalese kings, is the most important place for the present Buddhist because of the sacred tooth relic temple. Kandy also is the center for Buddhist cultural affaires with meditation center and Buddhist publication societies.

Overnight at The Citadel Hotel Kandy, <u>dinner is excluded</u>.

Day 05: Kandy-Nuwara Eliya

After breakfast visit the Royal Botanical Garden and the proceed to Nuwara Eliya Sri Lanka's picturesque hill resort at 5199 ft above sea level is renowned for it's perennial spring like climate, pretty waterfalls, and carpets of lush green tea between deep chasms. Once the favourite town of British planters, the buildings still resemble old English cottages.

P.M. sightseeing tour of Nuwara Eliya including visits to Racecourse, Golf links and market place.

Overnight Grand Hotel, Nuwara Eliya. <u>Dinner is excluded</u>.

Day 06: Nuwara Eliya-Bentota

After breakfast leave for Bentota via Kitulgala. <u>Lunch arranged by own</u>. P.M. at leisure by the beach.

Overnight at Bentota Beach Hotel, <u>dinner pay by clients themselves</u>.

Day 07: Bentota

After breakfast leisure at the beach. <u>Lunch/Dinner are excluded</u>. P.M. bentota river cruise tour.

Overnight at Bentota beach Hotel.

Day 08: Bentota-Colombo

After breakfast leave for Colombo en route visiting a turtle hatchery. <u>Lunch arranged by own</u>.

P.M. city tour of Colombo. The main seaport of Sri Lanka is in Colombo & adjoining it, is Pettah, which is the local bazaar & trading area. Transfer to the Airport in time for the flight UL 316 @ 0035, <u>dinner is excluded</u>.

Day use at Trans Asia Hotel.

Cost as follows

(Valid from 01st May - 14th July 2013)

	10+1	15+1	20+1	25+1	30+1
Cost per person sharing Double					
US$	565/-	533/-	520/-	512/-	506/-
Single Supplement					
US$	293/-	293/-	293/-	293/-	293/-

（Valid from 15th July - 31st Aug 2013）

Cost per person sharing double					
US$	649/-	591/-	578/-	570/-	564/-
Single supplement					
US$	351/-	351/-	351/-	351/-	351/-

Cost include

- Accommodation on F/B basis commencing on day 01 and ending on day 08.
- Transportation by A/C vehicle with the service of Chinese speaking

guide.

· Entrance fees where applicable

· Applicable Tax

· Porterage

Cost does not include

· Tips of personal nature

· All lunches and dinners are not included.

三、分項報價

除了全包式與半包式的報價類型之外，有些國家會以分項報價的方式來報價。所謂分項報價就是指將各項費用分別列出來報價。日本遊程與FIT套裝遊程大多使用分項報價的方式。主要分為：旅館費用（含早餐或不含早餐）、遊覽巴士等交通費用、午餐費用、晚餐費用、門票費用、導遊費用或其他服務費用。通常這些報價會以單價的方式出現，必須再乘上住宿夜數、使用天數或餐數等數量。此處必須注意哪些報價是屬於個人費用，哪些是屬於整團分攤的費用。以下舉例說明之。

1. 住宿：飯店房間的費用必須除以2加上個人早餐費用，乘以所住的夜數，再加總所有飯店費用，即得出每人的住宿費用成本。
2. 交通：遊覽巴士每天的單價乘以所使用的天數，加上接送巴士的單價費用乘以趟數，所得總和再除以團體人數，再加上個人的交通費用（例如：船票或火車票等），即得出每人的境外交通費用成本。
3. 餐費：把午餐單價預算乘以餐數，再加上晚餐單價預算乘以餐數，所得總和即為每人的餐食費用成本。

會議室使用也要另外收費

4.門票：把所有個人門票費用加總，即為每人的門票費用成本。

5.導遊：將每天的導遊出差費用乘以天數，再除以團體人數，即為每人的導遊費用成本。

6.其他服務費用：按照以上的原則，若是以每單人計價，則直接加總即可；若是以團體計價或某個設定人數計價，就除以人數即可。

這樣的報價是方便當遊程有些許變動時，規劃者可以直接先自行計算即可。

 （運用同一報價作爲説明，數字爲虛擬金額）

07 NIGHTS 08 DAYS TOUR of SRI LANKA

Day 01: Colombo

Transfer bus is USD350.-

Dinner at hotel is USD15.- per person.

Trans Asia Hotel is USD200.- per room.

(Valid from 01st May - 14th July 2013)

USD220.- per room.

(Valid from 15th July - 31st Aug 2013)

Day 02: Colombo-Plonnaruwa-Dambulla

Buffet breakfast at hotel is USD15.- per person.

Admission of Pinnawela Elephant Orphanage is USD5.- per person.

Lunch en route at a Chinese restaurant is USD10.- per person.

Buffet dinner at the hote is USD15.- per person.

Kandalama hotel is USD225.- per room.

(Valid from 01st May - 14th July 2013)

USD250.- per room.

(Valid from 15th July - 31st Aug 2013)

Full day tour bus for 12 hour is USD800.-

Day 03: Dambulla-Sigiria-Dambulla

Buffet breakfast at hotel is USD15.- per person.

Admission of Rock Fortress of Sigiria is USD15.- per person.

Admission of Dambulla Cave Tample is USD15.- per person.

Lunch at a local restaurant is USD10.- per person.

Buffet dinner at the hotel is USD15.- per person.

Kandalama hotel is USD225.- per room.

(Valid from 01st May - 14th July 2013)

USD250.- per room.

(Valid from 15th July - 31st Aug 2013)

Full day tour bus for 12 hour is USD800.-

Day 04: Dambulla-Kandy

Buffet breakfast at hotel is USD15.- per person.

Lunch at a local restaurant is USD10.- per person.

Buffet dinner at the hotel is USD15.- per person.

Citadel hotel Kandy is USD225.- per room.

 (Valid from 01st May - 14th July 2013)

 USD250.- per room.

 (Valid from 15th July - 31st Aug 2013)

Full day tour bus for 12 hour is USD800.-

Day 05: Kandy-Nuwara Eliya

Buffet breakfast at hotel is USD15.- per person.

Admission of Royal Botanical Garden is USD5.- per person.

Lunch at a local restaurant is USD10.- per person.

Buffet dinner at the hotel is USD15.- per person.

Grand hotel Nuwara Eliya is USD230.- per room.

 (Valid from 01st May - 14th July 2013)

 USD265.- per room.

 (Valid from 15th July-31st Aug 2013)

Full day tour bus for 12 hour is USD800.-

Day 06: Nuwara Eliya-Bentota

Buffet breakfast at hotel is USD15.- per person.

Lunch at a local restaurant is USD10.- per person.

Buffet dinner at the hotel is USD15.- per person.

Bentota Beach hotel is USD210.- per room.

 (Valid from 01st May - 14th July 2013)

 USD250.- per room.

(Valid from 15th July - 31st Aug 2013)

Full day tour bus for 12 hour is USD800.-

Day 07: Bentota

Buffet breakfast at hotel is USD15.- per person.

Half day Bentota River Cruise Tour is USD30.- per person.

Lunch at a local restaurant is USD10.- per person.

Buffet dinner at the hotel is USD15.- per person.

Bentota Beach hotel is USD210.- per room.

(Valid from 01st May - 14th July 2013)

USD250.- per room.

(Valid from 15th July - 31st Aug 2013)

Day 08: Bentota-Colombo

Buffet breakfast at hotel is USD15.- per person.

Lunch at a Chinese restaurant is USD10.- per person.

Farwell dinner at a Chinese restaurant is USD18.- per person.

Day use at Trans Asia hotel is USD85.- per room.

(Valid from 01st May - 14th July 2013)

USD95.- per room.

(Valid from 15th July - 31st Aug 2013)

Full day tour bus for 12 hour is USD800.-

Tour will be finished at airport.

Cost does not include

· Accommodation on F/B basis commencing on day 01 and ending on day 08.

· Transportation by A/C vehicle.

· All Entrance fees

· Applicable Tax

· Porterage

· Chinese speaking guide fee is USD. 100 per day.

· Tips of personal nature

· All lunches and dinners are not included.

第二節 成本分析表的架構

　　成本估算時，會有至少兩種以上的幣值，所以必須分開表列，分為外幣部分與台幣部分。不論外幣或台幣部分，都會有個人費用與團體均攤費用存在。在估算總成本時，會將機票的部分單獨列出，同時也會分成外幣部分與台幣部分。最後還會有一些特別加註的費用，例如：機票升等艙位的加價、要求單人房的加價、國際段機票自理可以扣除的金額、小孩價格、三人房價格等。

　　業者現行使用的成本分析表都大同小異，原則上可以運用Excel軟體來製作，各項目可以視實際需要增減之。成本分析表可以協助計算成本，也可以當作檢查表，防止遺漏任何必要成本沒有算入。接下來，我們先認識成本分析表的各主要部分。

一、個人外幣部分

　　如果只有單一外幣的估價，則個人外幣部分只需要運用一個表即可；但是若外幣有兩種的時候，就必須運用兩個表，將不同的外幣分開計算，依此類推。此表主要是算出必須準備多少外幣由領隊帶至國外支付，通常團費可以用匯款的方式支付給國外代理店。為了方便說明，我們先將需要說明的格子編上代號，如**表8-1**所示，然後我們由第一列開始，由上往下逐一探討說明。

第一列：需標明所使用的幣別為何，例如：美金、歐元、日幣、加幣、紐幣或澳幣。

第二列：主要表示人數的級數，10+1代表以十位客人為估算標準，+1代表一位免費名額，通常指領隊；15+1代表以十五位客人為估算標準，依此類推。

第三列：第一欄團費1的部分指國外代理店所報來的價格，括弧內的國家要標明所旅遊的國家或地區，可以用英文代號表示；而夜數代表國外代理店所報的價格，包含幾夜的住宿。例如：假若此報價是美國八天六夜的報價，就可標示為USA/6。

第二欄A代表外幣與台幣的預估匯率。這個匯率非常重要，預估太低會造成虧損；預估太高又會使得成本虛漲過高。訂定此

表8-1　成本分析表的個人外幣部分

個人外幣部分：幣別								
項目／級數	外幣匯率	數量	10+1	15+1	20+1	25+1	30+2	35+2
團費1（國家／夜數）	A		B1	B2	B3	B4	B5	B6
團費2（國家／夜數）								
門票	C		C	C	C	C	C	C
餐費	D	E	F	F	F	F	F	F
機場稅	G	G	G	G	G	G		
國外小費單價	H		I	J	J	J	J	J
領隊小費單價	K	L	M	M	M	M	M	M
郵電費	N		N	N	N	N	N	N
預備金	P		P	P	P	P	P	P
團費單價	Q	R	S	S	S	S	S	S
外幣小計			T1	T2	T3	T4	T5	T6
台幣小計			U1	U2	U3	U4	U5	U6

匯率的原則是參考當時的匯率，再加入一點風險漲幅，例如：若當時美金匯率為33，則可以用33.5來預估。如果未來的趨勢是美金將會高漲時，則風險漲幅必須加高。

第三欄可以空白。

第四欄到第九欄分別填入國外代理店的各級報價金額，例如：10+1為B1、15+1為B2，並依此類推。

第四列：當遊程使用到兩家國外代理店且幣值相同時，此列就填入第二家代理店的報價，如果只有一家，此列就空白。

第五列：如果有另加門票不包含在代理店所報的價格中，就將門票金額填入第二欄，以C表示，運用程式設定，第二欄的金額C會自動登錄在各級人數欄位中。當門票有兩項以上時，可以加列計算。第三欄可以加註門票的名稱。例如：美西洛杉磯迪士尼樂園的門票，通常不包含在團費報價中，就可以在第三欄內填入「迪士尼樂園」，並將門票金額寫入第二欄內。

第六列：如果是全包式的報價，已經包含所有的餐費；如果是半包式或分項的報價，沒有包含午餐與晚餐費用，或是因班機時間必須攜帶現金到國外支付餐費時，可以將每餐預算的單價寫入第二欄D，並將餐的數量寫入第四欄E，運用程式設定，D自動乘以E即得F寫入各級數欄內。如果餐食的預算不同時，就可以增加一列另行計算。

第七列：此處的機場稅，指的是要帶出到國外機場支付的機場稅，有些已經隨機票徵收的機場稅不列在此計算。

第八列：此處指的國外小費即泛指任何要在國外支付的小費，而團費已包含的部分，例如：導遊、司機、機場行李、飯店行李等小費，可以先加總每天的小費金額填入第二欄H，並將要支付的天數填入第四欄I，運用程式設定，H自動乘以I即得J寫入各級數欄內。如果各項小費的預算不同時，就可以增加一列或數列另行計算。

第九列：當團費包含領隊小費時，就把每天給領隊的小費金額填入第二
　　　　欄K，並將要支付的天數（通常等於遊程的天數）填入第四欄
　　　　L，運用程式設定，K自動乘以L即得M寫入各級數欄內。

第十列：郵電費指讓領隊帶出國外的郵電聯絡費用，直接將預算寫入第
　　　　二欄以N表示，運用程式設定，第二欄的金額N會自動登錄在
　　　　各級人數欄位中。請注意在這裡的預算雖然是N，但是實際帶
　　　　出去的金額會是N乘以實際人數，所以N的預算不用太高，一
　　　　般會看天數的長短與當地的情況來決定，以美金來計，N大約
　　　　為3～5即可。

第十一列：預備金代表讓領隊帶出國外，視情況運用的預算經費，不見
　　　　　得所有的公司或所有的遊程都有這項費用，通常是比較高等
　　　　　級或比較特別的團體遊程才有預備金的預算。如果沒有這項
　　　　　預算，將此列空白即可；如果有此項預算，就把每人的預算
　　　　　金額填入第二欄，以P表示，運用程式設定，第二欄的金額P
　　　　　會自動登錄在各級人數欄位中。

第十二列：團費單價列，適用於以個人每晚單價為報價的全包式報價，
　　　　　將每人每晚的團費單價填入第二欄，以Q表示，再乘以夜數
　　　　　（第四欄，以R表示），運用程式設定計算，可以得出個人
　　　　　總價，以S表示，並自動填入第五到第十欄。由於此類報價
　　　　　沒有級數差別，所以不論在哪一級人數的欄內，價格都相
　　　　　同。

第十三列：此列為外幣小計，即代表在各級人數欄位下的金額加總，以
　　　　　T1、T2、T3、T4、T5、T6表示。

第十四列：除非在外幣匯率波動幅度相當大的期間，一般業者對消費者
　　　　　的公開售價是以新台幣計價，所以運用程式設定，可以將
　　　　　第十三列所得出的外幣金額自動乘上第三列第二欄的匯率
　　　　　A，並將計算出的金額自動填入到各級人數的欄內，以U1、
　　　　　U2、U3、U4、U5、U6表示。

遊程規劃
與成本分析

二、團體分攤外幣部分

　　如果只有單一外幣的估價，則團體分攤外幣部分只需要運用一個表即可；但是若外幣有兩種的時候，就必須運用兩個表，將不同的外幣分開計算，依此類推。此表主要也是算出必須準備多少外幣由領隊帶至國外支付，有些費用可以利用匯款的方式支付給國外代理店。爲了方便說明，我們也先將需要說明的格子編上代號，如**表8-2**所示，然後我們由第一列開始，由上往下逐一探討說明。

第一列：需標明所使用的幣別爲何，例如：美金、歐元、日幣、加幣、
　　　　紐幣或澳幣。
第二列：主要表示人數的級數，10+1代表以十位客人爲估算標準，+1代
　　　　表一位免費名額，通常指領隊；15+1代表以十五位客人爲估算
　　　　標準，依此類推。
第三列：在這裡第一欄所指的團費1（以A表示）與表8-1所指的團費1不
　　　　同，**表8-1**的團費指的是個人的成本，**表8-2**的團費指的是整團

表8-2　成本分析表的團體分攤外幣部分

團體分攤外幣部分：幣別									
項目／級數	外幣匯率	數量	10+1	15+1	20+1	25+1	30+2	35+2	
團費1	A	B	C	D1	D2	D3	D4	D5	D6
團費2									
攤單人房	E		F	G1	G2	G3	G4	G5	G6
接送巴士									
遊覽巴士									
導遊單價									
外幣小計									
台幣小計									

的團費，可能是包一艘船的費用或者是一項特別的活動以整團來計價。這裡必須注意，如果第二欄的團費金額是指整團所有費用，則第四欄的數量（以C表示）就是1；如果第二欄的團費金額是團體單價，則第四欄的數量就必須填入實際數量。例如：一艘可以搭乘40人的包船（可以涵蓋所有級數）來回總價為A，第四欄的數量C即為1；如果一艘可以搭乘40人的包船單程單價為A，則來回的數量C就是2，依此類推。運用程式設定，即可以自動將A乘以C再除以各級數人數，並將所得出的金額自動填入各級數的欄位中，以D1、D2、D3、D4、D5、D6表示。

此外必須注意的是，當船的人數無法涵蓋各級數時，在程式所設定的除數，必須為船隻可搭乘人數，而非級數的人數。例如：一艘船只能搭乘8人，則設定時必須將除數設定為8，即A乘以C再除以8，所以得出的金額自動填入到各級人數欄位中（第五到第十欄），D1=D2=D3=D4=D5=D6。

第三欄B代表外幣與台幣的預估匯率。

第四列：當遊程有第二種整團活動團費發生，且使用的幣值相同時，此列就填入第二種整團活動的報價，如果沒有第二種，此列就空白。如果還有第三種，就要加列計算。

第五列：攤單人房的計算方式要注意報價的計價是以總單人房價計價或以單晚房價計。如果第二欄的金額（以E表示）是以總單人房價計，則第四欄（以F表示）所填入的數量就是1，如果E代表單晚房價，則F就等於實際的住宿夜數。經由程式計算（E乘以F再除以各級人數）之後，將所得金額自動填入各級數欄位中（以G1、G2、G3、G4、G5、G6表示）。

到此，相信大家已經瞭解從第六列到第十列各欄位中所代表的意義與如何設定計算程式。大家可以試著自己說明一下。

三、個人台幣部分

　　計算個人台幣成本比較單純,把必要費用的各單項實際金額或預算金額填入所屬項目中即可。以**表8-3**為例,說明各項目在遊程成本中所代表的意義。首先必須瞭解,雖然在表中已明列許多既定的項目,但是未必所有的項目一定會成為所規劃遊程產品的必要成本,在以下的說明中,各位即可深入瞭解。

(一)簽證費

　　如果遊程產品的售價包含簽證費用時,就必須加入成本計算,將所必要的簽證費用加總之後,填入簽證費項下的金額欄內。時下許多遊程產品為了讓消費者對團費的第一印象感覺比較便宜,所以將簽證費不列入在團費計算中,而以加收的方式收費。此外,由於目前許多國家都核發多年有效且可以多次進出該國的簽證,使得部分顧客在參加遊程時就已經擁有必要的簽證,而產生退費的問題。為了避免此種情況,團費訂價直接不含簽證,而對未具有簽證的顧客另加收簽證工本費。美國簽證就是一個最具代表性的例子。

表8-3　成本分析表的個人台幣部分

個人台幣部分									
項目	簽證費	台灣機場稅	操作費	廣告費	責任保險	贈品	旅遊手冊	說明會	特別需求
金額									
項目	其他成本								
金額									
台幣小計									

(二)台灣機場稅

現行的台灣機場稅金額為新台幣300元，雖然已隨機票徵收，但在估價上還是分列出來。這筆費用與簽證費的情況相同，為了讓團費有降低的感覺，而以外加的方式來加收。

(三)操作費

旅遊市場有許多遊程產品是由多家旅行社聯合開發銷售，以某某假期的名義在市場上推廣。這時需要有其中一家旅行社擔任操作中心的職責，此項費用就是付給操作中心的操作費。操作費用的多寡，以所有成員對該遊程的操作難度認定來訂價。如果是由單一公司規劃與銷售遊程產品時，就不會有操作費用。

(四)廣告費

有些公司會將推廣遊程所必須支付的廣告費用，列為必要成本。例如：廣告經費為新台幣200,000元，預計出團1,000人次，則每人的廣告成本就是新台幣200元。但是有些公司把廣告費用當作公司營業費用，而不列入到遊程成本中。

(五)責任保險

這項費用是法定必須要支付的費用，所以一定要列入成本計算。雖然法定保險的保額是一致的，但是隨著各公司與保險公司的議價能力不同，而所需支付的費用也不同。

(六)贈品

羊毛出在羊身上，不論所參加的遊程有何種贈品，例如：旅行袋，都已經將費用計入到團費成本中。在市場競爭激烈之下，許多較低價的遊程產品已經沒有任何贈品。

(七)旅遊手冊

　　為了給顧客一些有用資訊，旅行社會印製各種遊程的旅遊手冊，提供給參加的顧客。這些旅遊手冊的花費當然必須計入成本費用。

(八)說明會

　　一般團體在出發之前會舉辦行前說明會，所有在說明會提供給顧客的製品（諸如：行李吊牌、識別牌、說明會封套等）或服務（場地費或飲料費等）而產生的花費，都必須算入成本。通常各公司會以經驗值來估算。

(九)特別需求

　　指與客人有特別協定所增加之個人成本，例如：回國後聚餐、包含旅遊平安險等。特別需求必須將每一單項分列出來，在此表中只是泛指與客人另外協議下的任何有成本產生的項目。

(十)其他成本

　　這個項目是指公司主動將任何被認定為遊程成本的項目。例如：有些公司會將提供給業務人員的獎金也列入成本之中；也有公司將團體有可能發生的風險因素列入成本，先估算每人一定金額，萬一有團體遇到因為不可抗拒因素而產生變化時，便動用此筆經費來處理。此外，由於消費習慣的改變，現金交易的比例逐漸減少，而使用信用卡支付團費的情況日益增加。所以因使用信用卡支付團費所造成的額外手續費用，也列入成本中。

　　當所有被視為個人成本的項目確定之後，填入所有單項金額，經過程式加總之後，即可以得到個人台幣成本的總和（機票費用未列入）。

四、團體分攤台幣部分

　　成本費用除了個人台幣部分以外，還有團體分攤台幣的部分，如**表 8-4**所示。這類費用大部分是領隊的花費，均攤到每一位團員身上。

(一)領隊出差費

　　首先將領隊出差帶團日薪的金額，填入第二列第二欄中，再將遊程天數填入第二列第四欄中。透過運算將領隊出差費總金額填入到領隊出差費項下的金額欄內。時下許多旅行社派遣領隊帶團並無發給任何出差費，所以此項成本未必會有。但是以服務有價的觀點來看，出差費等於是領隊的基本收入，要保障領隊人員的收入與維持領隊的素質，支付適當的出差費給帶團的領隊，有其必要性。

(二)領隊簽證費

　　不論客人的團費有沒有包含簽證費用成本，領隊的簽證支出花費都必須列入成本費用計算。

表8-4　成本分析表的團體分攤台幣部分

團體分攤台幣部分									
領隊日薪		天數	10+1	15+1	20+1	25+1	30+2	35+2	
項目	領隊出差費	領隊簽證費	台灣機場稅	國際機票	國際機票稅與兵險	加段機票	加段機票稅與兵險	國內交通	領隊門票
金額									
項目	領隊餐費	領隊保險	贈品	旅遊手冊	說明會	送機人員	機場接送	特別需求	其他成本
金額									
台幣小計			A						

(三)台灣機場稅

情形如同上述個人台幣部分。

(四)國際機票

一般而言，大部分從台灣出發的國際段機票，在人數達到15人時，第十六張會是免費機票提供給領隊使用。但是這並非所有的遊程都適用，有些航線或航空公司並沒有任何免費機票，所以領隊的機票費用必須列入成本計算。有些航線或航空公司必須人數達到20人以上時，才會有免費機票。總而言之，依照實際情況將領隊的國際機票費用金額填入。這裡要特別注意程式設定的地方是10+1的台幣小計欄，以A表示。一般國際機票是15+1（十六張機票有一張免費）的情況，此時國際機票金額欄內是零，但是在10+1級數的情況下，領隊的國際機票仍然要付費，如果程式計算設定相同的話，就會遺漏此項成本費用，所以A必須設定為加總所有金額之後除以10，再加上國際機票費用除以10，才能得到實際的成本費用。

(五)國際機票之稅與兵險

不論領隊的國際機票是否為免費，但是稅與兵險的費用一定要支付，所以必須列入為成本費用。

(六)加段機票

如果遊程必須用到國外加段機票時，此項成本就隨之產生，計算方式與國際機票相同；假若沒有用到加段機票，此項金額就為零。如果機票是以美金計價，必須先乘上預定匯率換算成台幣再列入計算。

(七)加段機票之稅與兵險

如果有用到加段機票，此項費用就一定會有；如果沒有用到加段機票，此項金額就為零。

(八)國內交通

指領隊出國前後，抵達台灣啓程地機場的相關交通費用。此項費用的金額各公司的規定不同，有些公司甚至沒有這筆費用的預算。

(九)領隊門票

有些門票未包含在國外代理店的報價中，且沒有提供免費票給領隊時，就會產生成本費用。

(十)領隊餐費

當領隊在國外必須用餐而沒有免費餐供應時，就會產生領隊餐費成本。有些公司會給領隊餐費預算；有些公司認爲這部分由領隊自己付費。

(十一)領隊保險

領隊的保險費用是必要成本。

(十二)贈品、旅遊手冊與說明會

這三項費用相同於個人台幣部分所述。

(十三)送機人員

目前旅遊業者大多委託送機公司辦理機場手續作業服務，所以必須將送機服務費用計入成本。

(十四)機場接送

當團體有包含台灣的機場接送服務時，就必須將接送巴士的費用計入到成本中。現在除非是特別的團體，否則大多已經沒有機場接送服務。

(十五)特別需求與其他成本

同個人台幣部分所述。

五、個人機票

個人機票的外幣部分只會出現在國外的加段機票,因為所有從台灣出發的機票都是以新台幣計價。**表8-5**是計算個人機票的外幣部分,填表非常簡單,在第一列填入幣別與匯率,再將航段填入第二列第二欄,例如:NIA／WAS即代表尼加拉瀑布市飛往華盛頓。第四欄填入航空公司代號,例如:UA即代表美國聯合航空公司。第六欄填入票種艙等代號,例如:YE3M／M,代表三個月效期的旅遊票,屬於M艙等,這些票種代號與艙等代號可以詢問航空公司或票務中心得知。第十欄的稅與兵險等附加費用金額,也是詢問航空公司或票務中心就可以得知。將航段依序填入表格即可以自動加總,但是不一定所有的遊程成本都會有加段機票。

表8-6為計算個人機票的台幣部分,這裡主要的機票成本為台灣往來國外目的地的機票價格與稅及兵險等附加費用。如果遊程包含台灣的國內線,也列入此表計算之。此表內的航空公司的稅金及兵險匯率會與公司設定的不同,所以直接換算成台幣填入即可。

表8-5 成本分析表的個人機票外幣部分

個人機票外幣部分:幣別			匯率:		
航段1		航空公司	票種艙等	票價	稅與兵險
航段2		航空公司	票種艙等	票價	稅與兵險
航段3		航空公司	票種艙等	票價	稅與兵險
外幣小計					
台幣小計					

表8-6　成本分析表的個人機票台幣部分

個人機票台幣部分				
航段 1	航空公司	票種艙等	票價	稅與兵險
航段 2	航空公司	票種艙等	票價	稅與兵險
航段 3	航空公司	票種艙等	票價	稅與兵險
台幣小計				

　　以上將**表8-1**到**表8-6**中各表的台幣小計金額加總起來，就可以得到此遊程的淨成本（net cost）。我們運用本章第一節的全包式報價範例來實際計算一次，並以**表8-7**來顯示所有的計算內容。從**表8-7**中，大家可以試著去解讀所有的成本，進而由此成本分析表來瞭解遊程所包含的內容。在運算之前必須注意對方的報價，在30人以上的級數，還是只有一個免費額而已，所以**表8-7**的成本分析表要先修改第二列第八欄的數字為30+1。

　　經由填入所有金額數據之後，成本分析表所設定的計算程式會自動計算，最後得出各級淨成本，如**表8-7**最後一列所示。算出淨成本之後，就可以進行訂價，有關如何訂價與制定利潤將在下一章介紹。

表8-7　成本分析表

成本分析表							
團名：斯里蘭卡8天7夜　適用日期：5月1日~7月14日　主管簽名：							
報價單位：Walkers Tour　報價日期：2013年3月15日　估價日期：2013年3月16日							
個人外幣部分：幣別　USD							
項目／級數	外幣匯率	數量	10+1	15+1	20+1	25+1	30+1
團費1（SRI/7）	33.5		701	669	656	648	642
團費2							
門票							
餐費							
機場稅							
國外							
小費單價							
領隊							
小費單價							
郵電費							
預 備 金			5	5	5	5	5
團費單價							
外幣小計			706	674	661	653	647
台幣小計			23,651	22,579	22,144	21,876	21,675
團體分攤外幣部分：幣別　USD							
項目／級數	外幣匯率	數量	10+1	15+1	20+1	25+1	30+1
團費1							
團費2							
攤單人房	293　33.5	1	29.3	19.6	14.7	11.8	9.8
接送巴士							
遊覽巴士							
導遊單價							
外幣小計			29.3	19.6	14.7	11.8	9.8
台幣小計			982	657	493	396	329

（續）表8-7　成本分析表

個人台幣部分									
項目	簽證費	台灣機場稅	操作費	廣告費	責任保險	贈品	旅遊手冊	說明會	特別需求
金額	0	300	0	0	250	0	100	100	0
項目	其他成本								
金額	0								
台幣小計	750								

團體分攤台幣部分									
領隊日薪	800	天數	8	10+1	15+1	20+1	25+1	30+1	
項目	領隊出差費	領隊簽證費	台灣機場稅	國際機票	稅與兵險	加段機票	稅與兵險	國內交通	領隊門票
金額	6,400	0	300	16,000	1,175	0	0	0	0
項目	領隊餐費	領隊保險	贈品	旅遊手冊	說明會	送機人員	機場接送	特別需求	其他成本
金額	0	250	0	100	100	600	0	0	0
台幣小計				2,493	595	447	357	298	

個人機票外幣部分：幣別						
航段1	航空公司	票種艙等	票價	0	稅與兵險	0
航段2	航空公司	票種艙等	票價	0	稅與兵險	0
航段3	航空公司	票種艙等	票價	0	稅與兵險	0
外幣小計						
台幣小計	0					

個人機票台幣部分									
航段1	TPE/BKK/TPE	航空公司	CI	票種艙等	GV10/K	票價	8,000	稅與兵險	300
航段2	BKK/CMB/BKK	航空公司	UL	票種艙等	GV10/G	票價	8,000	稅與兵險	875
航段3		航空公司		票種艙等		票價		稅與兵險	
台幣小計	17,175								
級數	10+1		15+1		20+1		25+1		30+1
淨成本 NET COST	45,051		41,756		41,009		40,554		40,227

專欄 遊程成本有沒有負數的情況？
有！信不信由你！

　　您有聽說過零團費嗎？所謂零團費是指您出國之後的住宿、餐食、交通、觀光門票、導遊費用等，全部免費！換言之，相對於旅遊業者而言，成本就是負數，因為原本應該支付的團費變為零，例如：原本合理的成本為美金300元，現在一毛錢都不用付，等於團費成本是負美金300元。這樣的說法也許不夠清楚，我們另外舉例：時下有旅行社徵收領隊人頭稅費用而且不給出差費，原本領隊出差費是一項成本，現在不用支付，甚至還向領隊收取費用，這些收自於領隊支付的人頭稅，就是一項負成本，也就等於業者的利潤。導遊的情況也相同。

購物抵團費

　　這種零團費的團體，或是收取領隊或導遊人頭稅費用的團體，您有勇氣參加嗎？領隊執照是經過國家考試通過才能取得，其專業性與工作量不亞於空服人員，但是卻無法得到應有的收入保障與應有的社會地位，實在是業者需要努力的方向。旅遊是一種體驗與感受的過程，會受到情緒與氣氛的影響，當您付的費用不敷合理成本時，即代表您不是百分之百付費的客人，在國外就必須受到某種時間與空間上的限制。聰明的消費者，應該懂得如何選擇自己喜歡且符合自己需要的遊程產品。

　　筆者與幾位中國大陸旅遊業者到國外參加會議，得知在中國大陸甚至還有負團費的團體，也就是旅行社不但不用支付任何團體成本，只要交付客人給國外代理店，旅行社就可以獲得每位客人一定金額的佣金。

遊程規劃
與 成本分析

Note...

第九章　利潤制定與訂價

學習目標

1.認識旅行社的經營成本及與遊程價格的關係

2.瞭解遊程產品利潤的制定方法

3.確知遊程的各種相關價格制定

遊程規劃與成本分析

　　本章將介紹如何制定利潤與對遊程產品訂價。在設定利潤與訂價之前，我們先概略瞭解旅行社的營運成本結構，如此才能深入體會利潤制定與訂價的實際意義。因為在前面所有提到的成本，都只侷限於遊程產品本身的成本，尚未介紹到遊程成本以外的旅行社營運成本。旅行社本身是屬於代理人（agent）的角色，航空公司、飯店、餐廳、遊覽車、景點等，沒有一項是旅行社所擁有的，旅行社只靠銷售供應商的產品獲取差價佣金而已。

第一節　旅行社的營運成本

一、一般營運成本項目

　　設立公司一開始就不斷地有營業費用產生，旅行社也不例外。一項遊程產品從規劃開始，經由銷售、出團、回國、到結帳報稅等流程，都需要人員與設備來執行，所以除了產品本身的成本以外，還必須考量如何將這些公司營運的成本攤入到遊程的獲利中抵扣，以求得真正的獲利。以下我們先來概略說明一般旅行社的營運成本項目：

(一)營業場所費用

　　設立公司必須有營業場所，不論營業場所是否為公司本身所有，都會有費用產生。

(二)營業設備費用

　　除了基本的營業設備以外，旅行社經營已進入到電腦化時代，公司必須租用訂位系統、購置電腦設備、架設網站、購買軟體運作、印表機等與電腦資訊相關的軟硬體設備，還必須購置基本營運使用的辦公桌

椅、影印機、電話機、電話系統等等。這些設備按月攤提或實際產生的費用，都是無法在遊程中直接反映出的經營成本，但是卻必須依靠銷售遊程產品所得的利潤來支付。

(三)人事費用

　　一家具規模的旅行社至少有業務部門、企劃部門、管理部門、財務部門等，有些還有票務部門、簽證證照部門、總務人事部門等。這些部門有些可以直接成為生產單位，但是仍然有許多後勤或內勤單位的人員。由於旅行社的業務手續非常繁瑣，所以必須借用充足的人力來提供服務，也因此人事費用是經營旅行社最大的營業成本，一般高達60%以上。

(四)郵電費用

　　旅行社是服務事業，與客人聯絡或與合作供應商聯絡，都是最基本的工作，因此郵電費用也是主要的成本之一。

(五)耗材費用

　　影印紙張、碳粉、燈管等許多耗材，或內外部流程控管的表單，都是成本。

(六)維修費用

　　有了軟硬體設備，就免不了會產生維修的費用。工欲善其事必先利其器，為了讓生財工具保持最佳狀況，維修費用亦不能節省。

(七)廣告費用

　　有些公司將廣告費用均攤到遊程成本之中，但是大部分的公司還是將廣告費用列為公司營運上的成本費用，而沒有直接攤入到遊程成本中。凡是透過媒體廣告、印製行程表等所產生的費用，都列為廣告費

用。

(八)其他費用

另外諸如交通費、交際費、貸款利息、水電費等,都是可能產生的成本費用。

總括而言,公司的營業費用成本必須藉由銷售公司產品所得的利潤去支付,而旅行社的主要產品就是遊程產品。所以在制定單一產品利潤與訂價之前,最好事先瞭解公司大致會分攤到此項遊程產品的費用。

二、其他考量因素

除了認識公司營業成本費用之外,有幾項考量因素,都有助於制定產品利潤與訂價,例如:對於公司大致的營業情況加以瞭解、認識此單一遊程所要達到的目標為何、評估操作風險與難度、市場機位供需的情況及蒐集市場競爭者的產品售價等。

(一)公司營業狀況

瞭解公司產品的種類與數量,評估業務銷售能力與公司潛在顧客屬性,大略預估此項遊程產品在公司所在的定位為何。

(二)遊程產品目標

概略預估機位資源取得數量,與期望此項產品所要達到的目標,要為公司創造多少利潤;還是要多少出團人數以達到航空公司的後退獎勵門檻。

(三)評估操作風險與難度

當操作風險與難度都比較低的時候,利潤較無法提高;反之,則可以有較高的利潤空間。

(四)市場機位供需情況

在最旺季的時候，機位供不應求，可以提高利潤；淡季時，機位供過於求，利潤空間減少。

(五)競爭者售價

如果自己的遊程產品與競爭者的產品同質性高時，就必須考量競爭者產品的售價，因此會限制利潤空間。如果所要銷售的遊程產品在市場上獨樹一格，則比較有利潤空間。

🗼第二節　制定利潤與訂價

通常成本加上利潤就是訂價，但是遊程產品的訂價與一般的實體產品或服務不同，一般實體產品或服務大多只有一個單一價格，而遊程產品的訂價除了單一團費價格之外，還有許多配套的價格或多種團費訂價，本節我們將制定利潤與訂價分開介紹說明。

一、制定利潤的法則

旅行社在制定利潤方面，並沒有一定的公式，但是有幾項法則可以遵循，以下說明之。

(一)經驗法則

旅行業的遊程規劃主管，通常是制定利的決策者。他們在算出遊程成本之後，會以經驗評斷利潤要加多少，這樣的方法稱為經驗法則。

(二)比例法則

比例法則是指利潤要占售價的多少百分比。以第八章**表8-7**的數字為例,當成本估算定在15+1的級數時,成本為新台幣41,756元。在沒有其他要求或條件下,如果利潤比例設定在10%,則毛利約為新台幣4,176元。一般旅行社的毛利比例為8〜12%。

(三)固定最低利潤法則

固定最低利潤法則是指公司會設定一個最低利潤的金額限制,不論任何產品都必須保持最低利潤以上的利潤金額。

(四)目標均攤法則

當遊程產品被設定出團人數目標與毛利目標時,將預估的總毛利金額除以預估出團總人數,即可以得出平均利潤,這種方法稱為目標均攤法則。例如:預定出團總人數為2,000人,期望總毛利為新台幣600萬元,則均攤平均利潤為新台幣3,000元。

(五)附加費用加價

因為市場激烈競爭,許多原本包含在遊程內的必要成本,被業者以附加費用的方式向顧客收取,例如:簽證費、隨機票徵收的機場稅與兵險等附加費。因為顧客比較不會查證實際的金額為多少,而認為這些費用一定要付,所以只要業者告知金額多少,顧客會照付。因此,許多低價產品的收費,會在附加費的部分加價為利潤。例如:實際為新台幣1,700元的附加費成本,會向顧客收取新台幣2,500元,差價800元就成為利潤。

二、訂價的種類與訂價方式

在實務上會用到的遊程訂價的種類與方式如下：

(一)團費價格

一般我們所看到的價格指的就是每單人參團時的團費價格，單人指的是大人，即滿12歲以上的消費者，而且是住雙人一室的房間。由於旅遊業者的利潤非常低，如果顧客以刷卡的方式消費，就會稀釋掉相當高比例的利潤，因此團費價格的訂定是成本加上刷卡費用再加上利潤。通常印刷在行程表上的團費價格有兩種主要方式：(1)印上最低價格起，再用口頭或文字敘述漲價或加價的部分；(2)印上的團費價格會等於或高於實際團費價格。

訂價的方式有兩種：(1)單一總價方式；(2)團費外加簽證、稅及兵險與其他相關費用的方式。

(二)小孩團費價格

指未滿12歲的參團者的團費價格，一般又可以分為：占床、加床與不占床三種價格。訂價的方式與大人相同。

(三)嬰兒團費價格

指二足歲以下的嬰兒的參團價格。訂價的方式也與大人相同。

(四)延後回程價格

團費價格的機票成本是以團體機票來估算，所謂的團體機票是指同天同班次出發及回國，而且航段行程完全相同。當顧客要求延後回程時，價格會隨著航空公司的規定而有所不同。例如：有些航空公司或航線會要求延後回程者開個人機票，有些航空公司或航線只會收取一定額

的加價費用。有的在一定天數以內可以不用加價,有的會限制團體延後回程的人數或比例,狀況非常複雜。也許您會認為怎麼有可能會有那麼多的延回人數?筆者曾經帶過一個美國團,出國時全團有三十四位客人,回國時只有一人與領隊使用團體回程機位回國,其他三十三人都留在美國延後回程。

客人要求延後回程會增加許多操作上的困擾,尤其是在旺季的時候,甚至會因此損失機位訂金,所以延後回程的價格,必須依照當時的情況與航空公司的規定來訂價。

(五)優惠價

指為達到某種需要或目標而推出的促銷價格,或是當客人支付現金時的優惠價格。這種價格訂價就是直接把成本加上利潤。

(六)同行價或同業價

旅遊同業的推廣價格。因為旅遊同業必須執行銷售、顧客收送件服務、諮詢、證照辦理等工作,因此產品所屬公司會提供一個同行價或同業價給旅遊同業,以協助銷售。

(七)中心價

介於實際成本底價與同業價之間的價格,通常在PAK合作推廣產品時才有中心價。

(八)單人房加價

一般的團費價格是以兩人一室的房間計算,當顧客要求住宿單人房時,必須加收單人房加價費用。訂價方式為實際價差加風險成本再加相關費用。

(九)三人房價

單人房必須加價，但三人房不見得可以減價。有些國家地區的三人房價格與雙人房價格相同。如果有價差時，訂價方式有兩種：(1)每人減價的方式；(2)只有第三人減價的方式。

(十)機票自理

有許多客人本身擁有機票或者先行出國，在國外與團體會合參加全程旅遊，則必須將國際段的機票費用扣除，此時必須訂定機票自理的價格。這時需要注意是否有國外當地的國內段機票，因為同一家航空公司國際段加國內段全程計價的團體機票價格會比較低，當顧客扣除國際段時，國內段的價格會增加，所以必須精算。國際段可以扣除的費用會減少，但非國際段原本的票價。此類價格必須算出大人、小孩、嬰兒各是多少。例如：

1. 若TPE／YVR／TPE搭乘加拿大航空的票價為A，如果客人自己有TPE／YVR／TPE的機票，就可以將A扣掉給客人。
2. 若TPE／YVR／YYC／YVR／TPE搭乘加拿大航空的票價為B，而TPE／YVR／TPE的票價為A，單獨YVR／YYC／YVR的票價為C，如果客人自己有TPE／YVR／TPE的機票，則可以扣給客人的價格為B－C而不是A或B，且B－C一定會小於A，也一定小於B。

(十一)機位升等加價

有些客人會要求搭乘較高等級的艙等，例如：長榮客艙、商務艙或頭等艙，規劃者必須先將加價算出。加價的方式有兩種：(1)加差額的方式；(2)先扣除機票自理的費用再加上客人指定較高艙等的機票價格。請注意一般升等的部分只限國際段，國內段的部分並無升等，因為在許多國外的國內線沒有商務艙只有頭等艙，甚至全機只有經濟艙。例如：

1. 若TPE／YVR／TPE的經濟艙票價為A，個人商務艙的票價為C，有些航空公司會提供團體機位升等商務艙的優惠價格D，而且此人數會計入累計免費票的人數，如果有此優惠價格就是用加差額的方式，即告知加價為D－A。如果沒有優惠價格，就用團費減A再加C的方式計價。

2. TPE／YVR／YYC／YVR／TPE的情況比較複雜，如果全程機票為B，TPE／YVR／TPE的商務艙價格為C，TPE／YVR／YYC／YVR／TPE全程商務艙價格為C1，YVR／YYC／YVR的經濟艙票價為D。

 (1) 航空公司若有提供一個加價即可以國際段搭乘商務艙、國內段坐經濟艙，則升等加價就直接為航空公司的加價費用即可。

 (2) 但是如果航空公司沒有優惠加價升等，必須開立個人機票時，就必須注意以下兩種情況：

 ・開TPE／YVR／YYC／YVR／TPE全程商務艙的票價會比較便宜，但是只有TPE／YVR／TPE國際段坐商務艙，YVR／YYC／YVR國內段坐經濟艙（因為國內段只有頭等艙與經濟艙兩種艙等）。所以價格為團費減掉B再加上C1。

 ・如果考慮TPE／YVR／TPE開商務艙，而YVR／YYC／YVR開經濟艙機票，這樣的票價會比全程開商務艙還高，即C＋D＞C1，所以不做此種考量。當然客人可以選擇TPE／YVR／TPE開商務艙機票，而YVR／YYC／YVR開頭等艙機票，但是這樣的票價非常高，不符合經濟效益，所以也不會建議客人如此購買。此類價格必須算出大人、小孩、嬰兒各是多少，但是通常嬰兒的搭乘比例很少，所以先忽略之。

(十二)外站部分參團價格

外站參團有兩種方式：「全程參團」與「部分參團」。全程參團等

於機票自理，但是如果客人只有部分參團時，就會有兩種算法：(1)直接以每天多少團費的報價模式，例如：每人每天美金80元不含住宿；或每人每天美金140元含兩人一室住宿；(2)詢問客人實際參加的部分之後，再精算價格給客人。此種方法比較費時費力，當客人有所改變時，必須重新精算一次。

外站部分參團的價格，通常會讓客人感覺比全程參團的平均費用高，因爲作業上會比較複雜，所以業者並不主動推廣外站部分參團的客人。

(十三)簽證自理價格

當團費有包含簽證費用的時候，如果客人已經具備有效簽證，可以將簽證費扣給客人。

(十四)某單項活動不參加或無法執行時的價格

依照旅遊定型化契約的規定，如果客人在國外臨時要求不參加某項活動時，視同自願放棄，不需要退費給客人。但是若客人在團體出發前就聲明不參加某項活動時，一般旅行社都會將該活動的費用退給客人。另外有一種情況是該項活動會因爲氣候或其他因素影響，有可能在國外無法執行，規劃者要訂定一個金額，在該項活動無法執行時退給客人。

訂定此價格時要非常小心，因爲在宣傳手法上，爲了讓遊程有價值感，通常會以市場價值來做宣傳，讓消費者覺得物超所值。但是當該項費用包含在團費內時，是以實際成本去計算而非市場價值，由於實際成本會比市場價值便宜，所以退給客人是以實際成本去退，而不是退給客人市場價值的金額。例如：大峽谷飛機一日遊含午餐，當地市場一般價格是美金229元，但是實際成本可能只有美金180元。如果規劃者把大峽谷飛機一日遊的內容包含在遊程規劃中，在宣傳上會說本遊程包含價值約新台幣7,600元的大峽谷飛機一日遊。但是當客人不去的時候，只能退新台幣6,000元。

(十五)額外自費遊程價格

　　有些套裝遊程深具旅遊價值，但是因為價格太高或易受氣候影響等因素，使得規劃者沒有包含在團體安排之中。但是到達國外時，或在出國前可以視情況接受客人以額外自費遊程的方式訂購，所以必須制定額外自費遊程的價格。例如：法國的紅磨坊秀或塞納河遊船等，通常規劃者會參考市場行情或以實際需要來訂價。

三、訂價的方法

　　前段所列出的所有價格主要還是以團費價格為主，先制定出團費價格為依據之後，再陸續訂出其他部分的價格。團費的訂價可以依循以下幾種方法：

(一)成本導向訂價法

　　從字面上我們可以得知成本導向訂價法（cost-oriented pricing）是

Optional Tour——大象之旅

以成本為基礎的訂價方法，通常價格是以成本加上一定金額或百分比來制定，這種方法又稱為基礎訂價法（cost-base pricing）。成本導向訂價法完全以成本為考量，不考慮大環境的條件、銷售數量或供需面的變化。

◆成本加成訂價法（cost-plus pricing）

這是最簡單的訂價方法，即以成本為基準，再加上利潤就成為該項產品的價格。

◆損益平衡分析法（break-even analysis）

又稱為成本－數量－利潤分析法（cost-volume-profit, CVP），它的訂價方式必須先設定一個預期的銷售數量，再來依據成本計算出產品價格。

 範例

> 假設一家小型旅行社的全年固定成本為新台幣100萬元，以人員銷售一個成本為新台幣2萬元的遊程產品，預計在今年銷售2,000人次，並希望達到損益平衡，則訂價應該為多少？
>
> 損益平衡的情況即表示總成本等於總收入。以數學式表示如下：
>
> 固定成本＋（變動成本×銷售量）＝價格×銷售量
>
> 1,000,000＋（20,000×2,000）＝價格×2,000
>
> 價格＝新台幣20,500元

從這個例子計算出遊程產品的價格，訂價在新台幣20,500元即可以達到損益平衡點。只要全年的銷售量超過2,000人次，就可以為公司帶來利潤。

如果將預測的銷售量定在1,000人次，則損益平衡的價格會變成新

台幣21,050元。

因此，預測的銷售量會影響產品價格。由於銷售人次難以預測，所以必須參考可以取得機位的數量來預測。一般而言，機位銷售無法達到百分之百，所以必須預測銷售的成數，例如：如果可以取得2,000個機位，預測可以銷售七成，則預測的銷售人次為1,400。

由於機票與國外飯店的成本會隨著季節變動，因此銷售期間通常不是以一年來訂，而是半年、三個月或一個銷售季節。

◆**目標利潤訂價法**（target-profit pricing）

此種訂價方法是結合成本加成訂價法與損益平衡分析法的觀念，並將企業的目標利潤列入考量。以損益平衡分析法的例子來說明，固定成本100萬，單位變動成本2萬元，預計銷售2,000人次，企業目標利潤為10%，則可以得出下式：

固定成本＋（單位變動成本×銷售量）＋目標利潤
＝價格×銷售量
1,000,000＋（20,000×2,000）＋4,100,000＝2,000×價格
45,100,000＝2,000×價格，得出價格為新台幣22,550元

(二)需求導向訂價法

需求導向訂價法（demand-oriented pricing）是以需求面的情況來考量訂價的方法，當需求高時，價格就高；而需求低時，價格則低。當市場上充斥低價遊程產品時，如果有一項遊程產品與市場上的產品不同，強調高品質的遊程內容時，這項突出產品的訂價是具有超大空間的。例如：當市場上的印度六天五夜遊程產品都是使用一般旅館，售價在新台幣16,000左右時，突然出現一個使用印度歷代國王所住宿的皇宮，當作

住宿飯店的六天五夜遊程產品，訂價為新台幣26,000元時，雖然價格高出一般產品新台幣10,000元，高達30%左右，消費者仍然趨之若鶩，銷售狀況非常好。因為在消費者的認知中，住宿「一般飯店」與住宿「皇宮」有非常大的價值差異，這差異超過新台幣10,000元以上。住宿皇宮是國王才有的權力，當消費者住宿在皇宮時，皇宮飯店的價值已經不僅止於住宿的價值而已，它還兼具成就、享受、體驗尊貴、感受歷史等多重附加價值，所以消費者寧願支付較多的團費。

由以上的例子得知，需求導向的訂價方法是以消費者對於該項產品的價值認知為依據，所以又稱為認知價值訂價法（perceived-value pricing）。如果業者能正確掌握旅遊目的地的供給資源，在消費者心目中的價值認知，就可以善用需求導向訂價法。

(三)競爭導向訂價法

競爭導向訂價法是以競爭者的價格為依據，而不考慮成本與市場需求，可分為追求業界水準訂價法與投標訂價法兩種。

◆追求業界水準訂價法

在某些狀況下，不考慮市場需求或成本，而直接以同業的價格為依據，稍作調整之後即訂出價格的方法，就是追求業界水準訂價法。有些旅遊業者會以指標型旅行社的遊程產品價格減一定金額的方式，來作為自己同類產品的訂價。

◆投標訂價法

當參與投標競爭的生意時，價格不可能依照公司原本預期的利潤目標來訂價，而必須考慮競標同業的價格。一般而言，競標的生意很難有合理的利潤，因此決策者必須衡量參與的必要性。

四、價格調整

遊程產品具有季節性，淡旺季的市場需求落差大，因此價格訂出之後，常會因為團體報名狀況、淡季促銷、照顧忠實顧客、匯率變化、成本結構改變、消費習慣所產生的成本變化、市場需求等情況而調整價格。價格調整的方法有以下幾種：

(一)參團順位折扣

當團體達到成團人數邊緣或級數差異邊緣時，會設定某參團順位的客人有價格折扣。或者為提早促成團體成行，而提供「早起鳥」（early bird）優惠價格，通常以設定某日期以前或前幾名的參加者可以獲得優惠價格。

(二)現金折扣

由於消費習慣的改變，消費者使用信用卡支付團費的情況越來越多，遊程產品的團費高但利潤低，如果消費者使用信用卡支付團費時，信用卡的手續費用將占去絕大部分的利潤，所以大多數業者在成本計算時，已將手續費估算在成本中，因此有現金優惠價。此種免去消費習慣所增加的額外成本，就屬於現金折扣。

(三)數量折扣

為了讓團體能迅速成團或滿團，業者會推出兩人同行優惠價或四人同行一人免費等促銷方案，這類的優惠價格即屬於數量折扣。

(四)季節折扣

旅遊季節剛剛開始的首團或首幾團，或者進入旅遊淡季時，業者會調降某些遊程產品價格以因應成本變化或需求變化，這類較一般價格為

低的優惠價即屬於季節折扣。

(五)提供額外服務折扣

有些業者堅持不直接降低產品價格，而以增加服務內容的方式給予顧客優惠。此類優惠方式，表面上沒有降低價格，但是因為增加服務項目，相對等於降低價格，即為提供額外服務折扣。例如：包含機場之接送交通費用，或包含領隊導遊小費等，原本並未包含在團費中的服務成本，不是以降低價格的方式，而是價格不變卻增加服務成本的方式。

(六)折價券折扣

回饋忠實顧客的折價券或在促銷活動時發送的折價券，可以在參加遊程產品時抵用部分團費，此種優惠的方式即為折價券折扣。

 專欄　　小費真的是小費嗎？還是應有的服務費？

　　台灣的旅遊生態在強烈競爭的狀況下，產生許多世界上絕無僅有的現象，例如：超高小費、領隊與客人住同一房間、強制性購物、強制性參加自費遊程等。就以超高小費而言，既然是小費就是當客人接受到滿意或超過期望的服務時，或是要求特別協助後的感謝，是隨意而不勉強的。但是現在卻變成客人「一定要」支付的小費，深究這一定要支付的小費，其實稱之為「服務費」還比較貼切。

　　因為目前大多數的旅遊業者沒有支付任何出差費用給領隊，但是領隊在國外還是必須全程服務客人，以目前市面上存在的行情，每天每位客人支付美金10元來說，領隊可以得到美金4～8元不等。領隊幾乎二十四小時的服務，與國外服務人員提一件行李就可以得到美金0.5～1元來比較，其實是不高的；但是與其他國家的領隊或導遊人員的小費比較起來，是屬於較高的水準。雖然如此，但是與國外歐美地區合格執照導遊人員，一天的費用高達美金100～150元，台灣的領隊相較之下就成為廉價勞工。因此，現行在業界所稱的領隊小費，實際上應該是應有的服務費。

第十章　遊程產品的推廣

學習目標

1.認識各種遊程產品的推廣工具

2.瞭解現行媒體管道與運用

3.認識推廣經費的來源與運用

　　身為一個遊程規劃人員，除了要具備遊程設計規劃的能力之外，還必須熟悉如何將遊程產品推廣出去。本章將介紹各種遊程推廣的工具及相關知識，並分析現行各種不同媒體管道的實務運用情況，另外也介紹實務上可以獲得推廣經費的管道及合作方式的運用。

第一節　遊程產品的推廣工具

　　目前遊程規劃者常常面臨到的一個問題是當遊程設計好之後，執行包裝推廣的時候才發現缺乏許多必要工具，而錯失最佳的上市時機。所以我們必須瞭解在包裝推廣上，所需用到的各種工具，而這些工具在規劃遊程的同時就必須一併設想與準備齊全。

實用的推廣工具

　　凡是能協助遊程產品作為推廣用途的資源，都可以當作推廣工具。但是通常這些工具必須經過設計製作，無法憑空產生，因此大多數的業者都委託協力廠商製作或以合作的方式外包給廠商執行。以下介紹各種實用的推廣工具：

(一)圖片檔

　　所有的推廣工具幾乎都會用到圖片，因此圖片是最基本的推廣工具。以前大多是用幻燈片或照片儲存，由於數位相機與攝影機的快速發展，現在大部分都以數位圖檔儲存。在使用圖片的時候必須特別注意著作權的問題，所以最好建立版權屬於自己公司的圖片檔資料庫。

(二)行程表

　　行程表（brochure）是目前業界使用於包裝遊程產品與推廣最主要

的工具。因為遊程產品的無形性，必須藉由文字與圖片的詳細介紹與說明來有形化，從行程表的製作質感也可以看出業者的專業度與品牌形象，所以行程表的製作必須謹慎認真執行。

行程表的製作不可以馬虎，因為行程表上的所有內容都會被視為旅遊契約的一部分，在企劃製作行程表時，必須根據遊程產品的定位特性再加上創意，還必須兼顧實用性與方便性。以下介紹製作行程表時所必須考慮的項目：

◆尺寸

可以分為三大類：(1)大版；(2)菊版；(3)特殊尺寸。我們熟知的A4大小尺寸就是菊八開（菊版大小的八分之一）。

◆紙質

對於行程表而言，紙是傳達企業理念與產品定位的重要元素。一般印刷使用的紙質有：模造紙（道林紙）、雙銅紙（會反光）、雪銅護眼紙（無反光）、特銅紙（質地細）、再生紙等。除了注意所選擇的紙質以外，還要選擇適當的磅數，一般行程表印刷的紙都介於80磅至180磅之間，最常用的是120磅與150磅。磅數代表紙的厚度，也就是代表顧客在閱讀行程表時所體驗的觸感與質感。例如：某企業為了提升環保意識形象與生態遊程產品印象的結合，而採用再生紙製作行程表。

◆數量

不同的印製數量會使單份行程表的成本產生變化，一般會選擇合令數的經濟數量。一令紙為500張，若印製菊八開單張的行程表，則最低經濟數量為4,000張，依此類推。

◆裝訂與加工

最常用的裝訂與加工就是對摺、二摺或騎馬釘。有些行程表會設計成特殊形狀，就必須開刀模來壓出特殊形狀，成本較高。更有些行程表要突顯高質感，而在封面頁與封底頁上P（一層薄膜）。

◆發送行程表

印刷精美多頁的行程表最好是由業務人員親自送給潛在顧客，如果運用郵寄的方式，還必須製作信封，而且郵寄的費用比較昂貴。有些行程表設計成可以不用信封直接郵寄。

◆如何陳設

設計行程表之前最好先想好陳列的方式，如果是一般的尺寸，比較容易陳列，而且多種行程表陳列在一起時比較有整體感。如果要創新設計特別的尺寸，一定要先設想好如何上架陳列。

(三)DM

直接運用行程表來郵寄太耗損郵資費用，所以可以製作專用DM（direct mail）來做直接郵寄的銷售動作，例如：出團一覽表就是很好的DM。有些公司並無另外製作DM，而直接運用定期旅訊刊物郵寄給顧客。

(四)網頁

現在大多數的旅遊業者都有自己的網站，每當一項新遊程產品完成之後，必須將所有內容設計在網頁上面，供消費者查詢或由網站直接銷售。

(五)定期旅訊刊物

直客公司會製作旅訊與客戶做長期的雙向溝通，有時也可以運用旅訊做區域性推廣或特定目標群推廣；薑售公司每年至少會製作一期企業產品刊物，提供給合作的下游旅行業者，以瞭解該公司的目前狀況及所有產品內容。但是隨著網際網路的普及，業者間的溝通漸漸不再印製刊物，而以網站取代。

(六)旅遊介紹手冊

通常各個國家或地區的旅遊推廣單位會撥經費製作旅遊介紹手冊，旅遊業者可以與之配合以降低文宣工具的成本。如果沒有推廣單位可以配合時，業者就必須自行印製。

(七)VCD或錄影帶

VCD或錄影帶是在做遊程產品推廣時最好的工具之一。因為實地的動態介紹，可以真實的將遊程的內容有形化讓消費者瞭解。

(八)介紹用的power point檔（簡報檔案）

運用文字與圖檔資料，甚至影片檔，製作成可以在發表會或教育訓練場合使用的power point檔。

(九)贈品

製作實用或造型討好的贈品，可以幫助遊程產品在促銷、發表會、旅展等時機的推廣。

(十)海報

海報的功能主要是製造情境氣氛，一般用於促銷、發表會、旅展等場合，也可以張貼於公司或合作廠商處。

(十一)立牌

立牌（stand）的製作成本是所有製品中最高的，所以比較少見。最常見的立牌就是航空公司服務人員、迪士尼或環球影城等主題樂園。

第二節　推廣的方法

好的遊程產品如果沒有加以妥善地推廣，就等於沒有該項產品。隨著市場競爭日益劇烈，加上推廣銷售的管道越來越多，使得遊程產品推廣的方法越形複雜。以下介紹說明之：

一、人員銷售

旅遊業是屬於服務業，所以是以「人」的服務為主，傳統的推廣方法就是由業務人員向消費者銷售，到目前為止，就算是經營相當成功的網路旅行社，還是需要借助人員的銷售服務。因為每位消費者對於純文字的解讀還是會有差異，除非是相當簡單的遊程，不然最後還是要詢問業務人員。

二、DM郵寄

DM可以是簡單的一覽表或廣告性質的文宣品，也可以是印製精美的行程表。每當新遊程規劃完成後或者是旅遊旺季的前夕，業者會選擇曾經交易過的顧客或者選定目標推廣消費群，將DM寄給他們。有些公司是由業務人員自行選擇交寄，有些公司是統一由企劃部門管理名單交寄，也有公司將郵寄DM的工作外包給專門執行DM推廣的協力廠商。製作DM或行程表要注意郵寄的重量限制，否則郵寄費用會多一倍。

三、夾報

報紙的通路相當廣大，有些遊程產品可以選擇特定社區或地區來派發文宣品，夾報的方法就是將文宣品夾於報紙中，並以地區來選定目標顧客群，藉由報紙的派發將公司的文宣品送到目標消費者手中。

四、分發傳單

在潛在顧客比較容易集中出現的地區去派發文宣傳單，目前旅遊業者比較少用這種方法，反而是房屋銷售業者比較廣泛運用分發傳單的方法。

五、遊程產品發表會

不論是直客型旅行社或躉售型旅行社，都會舉辦遊程產品發表會來推廣銷售，不過直客旅行社所推廣的對象是以消費者為主，而躉售旅行社所推廣的對象是以旅遊同業為主。尤其是許多直客型旅行社妥善運用遊程產品發表會，成果斐然。舉辦發表會要注意會場的選擇、製作邀請函、運用媒體公關或廣告告知消費者參加、服務人員的安排等。

六、媒體廣告

時下最常用的遊程產品推廣方法，就是運用媒體廣告，其中最常見的遊程廣告媒體就是報紙。最近業者不但嘗試各種不同媒體，甚至有業者與電視購物頻道合作推廣銷售遊程產品，更有業者獨家簽下專屬電視頻道來銷售產品。就經營旅遊業而言，花出去的所有廣告費都必須賺回

來，所以必須謹慎選擇媒體，並瞭解各種不同媒體的刊登費用。依照媒體所能傳達到消費者的數量，可以將媒體分為大眾媒體與小眾媒體。若以展現方式來區分，可以分為：(1)平面媒體，如企業刊物、報紙（一般產品廣告、新聞稿）、雜誌；(2)電視媒體，如一般電視CF廣告；(3)廣播媒體，如電台；(4)多媒體，如人群集中的場所架設螢幕，撥放廣告影片或動畫文字等。媒體本身也有版面或刊登方式的差別，其費用也均不相同，企劃主管對於各種媒體的刊登費用必須至少有初步的認識。

(一)企業刊物

旅遊業者最常使用的企業刊物是旅訊。如果印製一份菊八開十六頁的彩色刊物一萬份，至少需要新台幣10萬元以上，加上郵寄費用一份新台幣5元，則郵費大約需要新台幣5萬元，一期最少需要15萬元。月刊一年則需要新台幣180萬元左右，季刊也要新台幣60萬元以上。企業刊物需要人員編輯，也是成本，但企業刊物與顧客的溝通比較密切，顧客定期收到刊物有受尊重的感覺。

(二)報紙

效果只有一至三天，有黑白或彩色稿之分，也有旅遊版面與消費版面之分。通常報紙的發行量可高達三十萬至四十萬份，以二十全版面的彩色廣告而言，動輒需要新台幣40萬左右，全十版也要新台幣20萬元，半十版大約新台幣8～10萬，全三版大約新台幣3萬元，小單位的黑白廣告一天也要新台幣4,000元左右。就算刊登最小的單位黑白廣告，一個星期登兩次，則一個月也要大約新台幣3萬元的廣告費，一年就大約新台幣40萬元。近年來報紙接受與旅遊業者合作推廣遊程產品，以實際出團人數抽佣金的方式合作，但是仍有最低廣告金額的限制。

(三)雜誌

大多數的雜誌為月刊或週刊，不論是月刊或週刊，其廣告的刊登

費用都差不多。比較搶手的版面為封面裡、封面裡第一頁、封底、封底裡，甚至有運用雜誌封面的加頁或腰帶來打廣告，但是費用會更高。若以內全頁彩色稿刊登，費用大約為新台幣5～6萬元，一年十二期約60萬元左右。有些雜誌提供配合做合作報導，一頁的費用約新台幣2萬元，如果製作十六頁的合作報導，則一次報導就要花費約新台幣30萬元以上。

(四)電視廣告

電視廣告的費用分為影片製作費用及播放費用，十多秒的廣告播放就要花費幾十萬元的新台幣，對於薄利的旅遊業而言，甚少使用電視廣告。

(五)廣播媒體

遊程產品可以選擇適當的廣播電台合作，其效果也非常豐碩。由於電台有忠實聽眾及具有人氣的主持人號召，是不錯的目標定位通路。如果單純使用廣播廣告，大多以包時段包月檔期的方式執行，隨著時段不同，一個月的花費約為新台幣3～10萬元不等。廣播廣告的錄音帶製作費用必須另外計算。

(六)網際網路

運用網際網路推廣的方式有非常多種，例如：在入口網站首頁刊登廣告，此費用相當驚人，一個月就要花費新台幣數十萬元到數百萬元不等；加入平台整合的聯合網站推廣，以租用的方式計價，一年大約花費新台幣3萬元左右，另外可以購買加值功能；自己架設網站讓顧客搜尋，並與入口網站結合，支付廣告費用將公司網站被搜尋到的機會提升；運用網際網路執行電子商務，林東封（2003）《旅遊電子商務經營管理》一書，有非常精闢地介紹。目前較具代表性的旅遊電子商務網站有易遊網、燦星旅遊網、易飛網等。

七、電話銷售

　　時下金融業盛行針對潛在顧客所做的電話開拓銷售方法，旅遊業比較少運用。旅遊業所使用的電話銷售大多是針對曾經交易過的顧客。每當一項新遊程產品完成後，業務人員會先過濾顧客，再以電話銷售的方式來推廣。電話銷售的成本比刊登廣告的花費低很多。經營多年的直客公司常以電話銷售服務忠誠顧客。

八、電子報

　　隨著電子郵件信箱的普及，目前旅遊業者正在積極建立顧客的電子信箱資料庫，因為運用電子郵件傳遞新遊程產品訊息的成本，比其他方法都低廉，因此製作電子報不定期發給消費者的方法已漸漸被旅遊業者廣泛使用。由於市場需要，已有銷售電子信箱資料的業者發跡，旅遊業者可以將電子報交由專門蒐集電子信箱資料的公司代發，或單純購買電子信箱資料作為發行電子報的資料庫。不論任何的方式，都必須注意其合法性。

九、合作推廣

　　由於各行各業的競爭日益劇烈，因此產生許多合作推廣的模式。例如：

1. 航空公司與旅遊業者結合推廣。
2. 旅遊推廣單位與旅遊業者合作，舉辦產品發表會或共同提撥基金打廣告。
3. 異業合作：信用卡會員優惠或分期付款的方式，或郵購公司與旅

遊業者結合推廣。

4.同業通路：以上下游業者加盟的方式或共組PAK的方式共同合作
推廣。通常需要繳交一筆運作基金約新台幣3～10萬元不等。

十、電視銷售

由於電視購物頻道的風行與有線電視的開放，使得運用電視廣告的
成本降低許多而漸漸有旅遊業者使用，例如：森輝旅行社與東森購物頻
道合作、雄獅旅遊自設旅遊頻道銷售產品。與購物頻道合作需要支付佣
金，自設旅遊頻道則需要龐大的資金。

十一、假日或下班推廣門市攤位

原本週末休息的旅遊業者也漸漸意識到生意無時不在的道理，因此
有些業者租用攤位以週末無休或延長服務時間的方式推廣銷售產品。例
如：台北火車站的服務處攤位或人潮集中的門市。

十二、參加旅展

旅展是屬於短期間聚集大量潛在消費者的活動，因此參加旅展可以
在短期間內將公司的各種產品傳達給大量的消費者。如果配合促銷活動
運用得當，可以在旅展期間獲得不錯的銷售成績。參加一次旅展大約必
須花費至少新台幣15萬元以上，多則可以高達新台幣30萬元以上。

第三節 推廣經費來源

一、經費來源管道

旅遊業是屬於包裝代理銷售的產業，本身的資源有限，加上毛利率偏低的因素，任何推廣經費對於業者而言都是沉重的負擔，因此向外爭取推廣經費是業者重要的工作之一。以下介紹幾種推廣經費可能的來源。

(一)航空公司

與航空公司合作推廣遊程可以向航空公司爭取合作推廣經費，一般是以對等提撥相同金額來做廣告推廣。其方式有兩種：(1)雙方都提撥現金以支付廣告費用；(2)業者提撥現金支付廣告費用，航空公司以相同金額除以預定出團人數，所得出的單位金額為機票折價標準。例如：每一方所提撥的金額新台幣30萬元，預計三個月出團300人，則每人的單位金額為300,000／300=1,000。原市場機票價為新台幣18,000元，則此遊程可以用新台幣17,000元開票，如果超過300人的部分仍以市場價格18,000開票。第一種方式廣告經費比較充裕，但是遊程的機票成本較高。第二種方式對航空公司較有利，雖然機票成本降低，但是廣告經費比較少，如果推廣失敗，航空公司較無損失。

(二)各國旅遊局或觀光推廣單位

經費比較充裕的旅遊局或觀光推廣單位會評估選出幾家可以相互配合廣告推廣的旅遊業者合作。業者也可以提出廣告合作企劃案向前述單位爭取贊助廣告推廣經費。合作的方式可以是相互提撥對等金額；或是

以一定比例分配；或是贊助一定金額。企劃者必須瞭解該單位的預算年度月份，才能在該單位預算未定之前先爭取到將合作經費編入預算。

(三)主題園推廣單位

大型的國際性主題樂園也會與業者合作推廣，其合作模式與上述第二項旅遊局或觀光推廣單位的模式相同。在1996～2001年之間，美國迪士尼樂園與迪士尼世界都曾提撥經費與台灣業者合作推廣。

(四)購物商店或商場

行程表或旅遊手冊可以規劃版面給國外合作的購物商店或商場刊登廣告以收取經費贊助印製行程表的費用。此種合作必須建立在規模經濟出團的條件下，行程表的印製數量必須達到一定數量以上。

(五)國外飯店集團

若團體大量使用某國外飯店集團，也可以向該飯店集團爭取贊助行程表或旅遊手冊的部分印製費用。

(六)國外代理店

如果預估出團量達到一定規模經濟量而且全部集中在某一家國外代理店時，也可以向該國外代理店爭取贊助推廣費用。

二、評估可行性

雖然向各種管道爭取贊助費用可以增加可運用的推廣經費，但是必須先評估其可行性，也就是對等提撥的廣告推廣金額必須能有機會賺回來。以下舉兩個實例來說明：

實例一

　　迪士尼樂園曾經來台灣尋找合作推廣的旅行社，其對等提撥金額為美金20萬元，相當於新台幣700萬元，推廣期間為六個月，預計找十家業者合作，每家業者必須提撥新台幣70萬元來做廣告。當時業者評估如果航空公司全力配合機位，就算天天出團，每團人數以30人計算，預估出團人數總計為5,400人，如果只計算業者的花費，平均下來每位客人的分攤成本為新台幣1,300元左右。如果用平均利潤每人新台幣3,000元來計算，必須出團2,400人以上才開始有利潤可言。業者認為要達到獲利的風險太大，所以沒有接受該項推廣合作，而是經過協商之後以其他的合作方式來推廣。

實例二

　　加拿大魁北克旅遊局曾經預計提撥新台幣80萬元給台灣某業者刊登廣告推廣加拿大東岸遊程，唯一的要求是業者必須相對提撥新台幣80萬元來合作推廣，推廣期間為5～11月，約七個月的時間。經過評估之後，由於加東的遊程產品價格在新台幣5萬元以上，不是屬於低價格產品，而且飛行時間長達十六個小時左右，雖然加拿大東岸的旅遊資源相當豐富且旅遊價值高，但是按照歷年來前往加東旅遊的人數及航空公司所能供應的機位數量來分析，獲利風險太高，因此最後將合作金額降低為各自提撥新台幣20萬元。

專欄　大作廣告大量出團，不代表大把獲利

　　企業經營的最終目標是藉由獲利而達到永續經營的境界，但是有些業者卻忽略了這一項重要的原則。曾經有一個由幾位年輕人所共創的旅遊品牌，以高價位高品質的遊程產品為訴求，運用大量廣告在市場上推廣，締造出不錯的出團成績，就連當時的領導品牌旅行社都無法與其競爭。但是該公司卻在兩年後宣告倒閉，還積欠國外代理店及媒體債務高達新台幣千萬元以上。

　　仔細分析其經營模式後，發現他們有兩項重大問題：(1)廣告經費太高，每個月近百萬的廣告費令公司財務吃不消；(2)訂價太低，以至於出團所賺取的利潤無法支付開銷。這兩個重大問題使得該公司面臨財務困難，被迫宣告倒閉。就表面上看來，該公司運用大量媒體曝光創造品牌高知名度，並以高品質但是低於市價的誘人團費為該公司帶來傲人的出團量，應該是名利雙收的良性結果。而實質上，大量的廣告費用越積越多，沒有利潤的團體出團越多，就造成越大的虧損，雙虧之下最後走向關門大吉之路。

Note...

第十一章 掌控銷售與評估

學習目標

1. 讓學習者瞭解遊程產品的銷售掌控原則與內容
2. 認識遊程規劃的評估關鍵點藉以穩定遊程品質

　　遊程規劃完成包裝為產品上市之後，必須透過銷售與出團才能實際評估遊程規劃的成果。在掌控銷售方面必須注意兩項原則才能促使所規劃的遊程產品邁向成功之路。一是集中銷售，二是保持高出團率。出團實際執行產品內容時，唯一代表公司執行、監督、評估遊程產品的人員就是領隊。因此領隊人員的招募、訓練、素質與執業態度要求等工作，是奠定遊程產品成功的基礎。

第一節　遊程產品的銷售掌控

　　遊程產品的銷售與推廣在第十章已有大略的介紹，在銷售階段主要的銷售工作是由業務人員執行，而遊程規劃人員在遊程包裝成產品上市銷售之後，必須將工作的重點放在掌控銷售方面。掌控銷售的工作若執行得當，則出團獲利會增加；反之，則不但會打擊業務人員的銷售信心，出團獲利會減少，甚至會造成虧損。

一、掌控銷售的原則

(一)集中銷售

　　銷售遊程產品必須將有能力購買產品的消費者，集中在同一個出團日期，才能達到出團人數而順利出團。集中銷售可以增大單團的規模經濟而增加利潤，所以集中銷售可分為兩個階段：(1)達到最低成團人數；(2)衝大單團人數。單團人數多，可壓低成本，達到較高的利潤。當某段期間的需求量很大時，出團日期可以增加，甚至一天可以設定兩個團以上；當需求量不是很大時，不宜將出團日期定得太近，如此才容易集中銷售。

(二)保持高出團率

　　業務人員在銷售遊程產品時，必須承擔出團人數不足的風險。如果出團率太低，會影響業務人員的銷售意願。所以保持高出團率可以鼓勵業務人員銷售該遊程產品，進而促成該產品的成功獲利。

二、掌控銷售的內容

　　要精確的掌控銷售，必須以時限為前提，瞭解所需掌控的內容，以下列舉說明之。

(一)報名情況

　　時時注意報名人數，以利機位及飯店房間增減之掌控，尤其是有訂金壓力的團體。報名人數也是增加團體或提供促銷方案的重要指標。

(二)訂金情況

　　為避免假性需求太多，導致團控決策者誤判，所以必須盯緊訂金的收繳情況。所謂假性需求，即指報名人數非常多，甚至超過預定最大的出團人數，但是卻無人繳交訂金，以至於最後實際出團人數與當初報名人數有很大落差。這種情況時常發生在實務操作上，例如：原本團體最大出團人數為三十五人，機位也有三十五個，報名人數在開賣之後很快達到三十五人，但是繳交訂金者卻寥寥無幾，最後實際出團人數只有十三人，損失二十二人的機位訂金。如果報名與訂金規定落實，就不會發生這種損失。

(三)機位狀況

　　當團體實際擁有成團人數或接近成團人數的日期時，必須瞭解是否已有確認的機位、機位是否符合需要的天數、遊程天數是否於團體票限

制的天數內（大部分的團體票都有最多停留天數限制）、有沒有特殊回程的需求、是否有特殊回程的相關限制規定（例如：特定日期回程人數占全團人數的成數限制）等。

(四)飯店狀況

遊程規劃人員與操作人員必須設想參加團體的各種客群對於房間的需求，當蜜月夫妻報名參團時，必須安排一張大床；不熟識的同房客人或同性別的同房客人，必須安排兩張床的房間等。即必須瞭解所使用的飯店是否有足夠的房間數，房型是否符合需要。為了公平起見，整團房間最好安排全數是面海，或面山，不然就要向旅客說明房間安排方式。

(五)人數掌握

在銷售的階段，人數的控制相當重要，同時需要運用技巧來引導與催促業務人員集中報名。例如：適當的運用假報名人數來增加業務報名該團的勇氣，因為每一位業務同仁都希望自己報名的團體都能順利成團，所以不太會報名在完全沒有人數的團體上，假報名人數正是刺激與引導業務同仁集中報名的方法，但是運用時必須特別小心掌控。另外適時與精確的催促繳交訂金與最大團體人數的控制，也是出團控制上最重要的部分之一。

(六)決策出團

當團體收訂金的人數達到或超過成團人數，而且機位與飯店也都沒有問題時，企劃主管可以直接決策出團。但是在銷售期限即將到達而尚未達到最低成團人數的時候，遊程規劃主管必須試算出團與不出團二者的損失程度，選擇損失較少的情況。因為如果取消團體，可能有機位訂金與飯店取消的損失；而人數不足出團會有團體虧損的情況，二者比較之後宜選擇損失較少的決策。

(七)國外代理店聯繫

向國外代理店訂團之後，必須檢視對方給的working itinerary的所有細節，是否與銷售的中文遊程內容及對顧客的承諾相符。如果有差異，必須修正。

(八)航空公司聯繫

銷售期間必須與航空公司聯繫相關機位的狀況，例如：各種艙等機位是否符合需要、機位訂金人數是否與成團人數相符、旅客名單期限與開票期限是否能配合等。

(九)護照與簽證進度

參團客人與所指派領隊的護照及簽證的辦理進度，是否能在期限內完成、是否可以在外站簽證或於台灣申請國外取證等情況，都必須要注意，絕對不可以影響出團。

(十)結帳算法

團體順利出團時，遊程規劃主管必須選擇最有利的結算方式與國外代理店做結帳動作。例如：當團體人數為23個大人4個小孩時，可以試算將部分小孩以大人的費用支付及與實際按照人數支付的費用相比較，選擇最少成本的方式支付。通常23個大人4個小孩，會以25個大人2個小孩的方式支付。因為23個大人所支付的費用是以20人的級數來計算；而25個大人的級數會讓每個人的成本降低。

 範例

20人級數之大人每人美金150元，25人級數之大人每人美金135元；小孩不占床為大人費用的75%。

23個大人4個小孩不占床的實際費用為：

$$（150×23）＋（150×0.75×4）＝3,900$$

25個大人2個小孩不占床的實際費用為：

$$（135×25）＋（135×0.75×2）＝3,577.5$$

　　此範例並不代表所有的國家或地區都能適用，必須以實際的報價情況與契約內容來試算。

第二節　遊程規劃的評估

　　由於遊程產品是在國外執行，規劃者無法每一團隨團監督評估，所以唯一可以執行評估工作的人員只有領隊。領隊的角色除了代表公司執行遊程之監督與評估之外，本身也屬於產品的一部分，對於領隊的監督與評估幾乎無法做到，所以旅遊業者會制定相關的領隊標準作業手冊，並要求領隊人員必須遵照標準作業程序（standard operating procedure, SOP）來執行團體遊程之進行。然而，出國在外的變數實在太多，因人、因時、因地等不同因素，都會讓遊程的滿意度不同，實際在執行上，除了遵照標準作業程序之外，還需視當時的狀況來應變。

　　在相關的學術研究中，Wang、Hsieh與Huang（2000）在研究團體套裝旅遊關鍵服務要點時，將團體旅遊關鍵服務要點階層架構建立，如**圖11-1**所示，並依此架構作為服務品質的評估與控管。常見業者運用「旅客意見調查表」或「旅客滿意度調查表」來評估所有的服務是否符合參團旅客的需求。而調查表涵蓋業務員的服務及遊程產品的所有服務內容。基本上，調查表的內容，針對遊程產品評估的項目，即是團體旅遊關鍵服務要點。

　　雖然**圖11-1**的團體旅遊關鍵服務要點，是經由訪談參團旅客對於領隊服務所產生滿意度結果規劃而成的項目，實際上也代表參團旅客所重

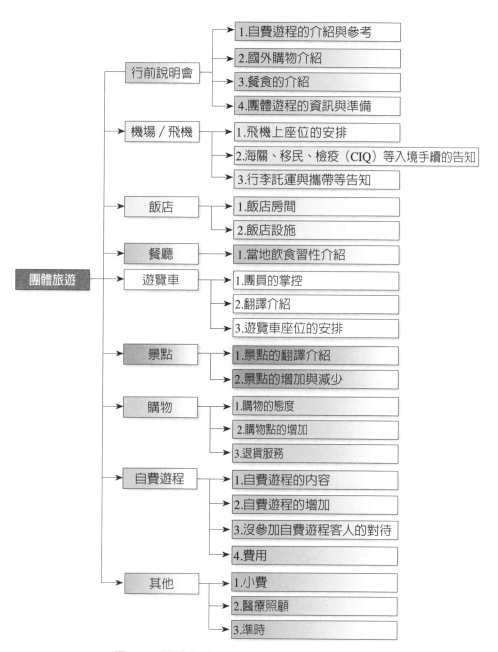

圖11-1 團體旅遊關鍵服務要點階層架構

資料來源：Wang, Hsieh and Huang, 2000. Critical service features in group package tour: an exploratory research. *Tourism Management.* *21*(2), pp.177-189.

視的項目，這些關鍵服務要點都是遊程規劃人員可以事先考量安排與製作文字說明的，事先的完整規劃，比事後檢討改進更爲重要。以下說明之。

一、行前說明會

行前說明會要提醒旅客的資訊相當多，以下四項是參團旅客經過訪談之後比較注重的部分，遊程規劃者可以在遊程規劃時，優先考慮這些問題，並以文字的方式表達在書面資料上，以減少消費者認知上的誤差。現在許多旅客無法參加旅遊業者所舉辦的行前說明會，領隊與業務人員就肩負了向旅客說明的責任，因此書面說明資料就更形重要。

(一)自費遊程的介紹與參考

消費者常有疑問，爲什麼好的遊程不直接包含在團費內，而要另外以自費的方式付費參加？這類的問題，是可以先用文字加以說明的。一般而言，自費遊程大多會受氣候、時間或喜好所影響，或者成本較高，所以在遊程穩定性與成本等考量下，將部分遊程設定爲自費遊程。遊程規劃者應該將遊程進行中有可能會販售的自費遊程，在行程表中加以詳細說明，包含自費遊程所包含的項目內容、時間、費用及相關介紹等。必須避免在國外販賣沒有事先說明介紹的自費遊程。

(二)國外購物介紹

購物是旅遊目的之一，而且女性遊客會藉由購物帶來歡樂與滿足感，因此介紹旅遊目的地值得購買的紀念品或流行商品，並將購物注意事項，諸如：內含稅或外加稅、可否殺價或爭取折扣、觀光客退稅規定、付費方式用美金現金或當地貨幣、旅行支票或信用卡等加以說明，尤其是如果遊程中有特定參觀的購物商店或商場，必須事先說明讓旅客瞭解。

(三)餐食的介紹

　　吃得飽是國外旅遊的基本要求之一，但是國人常因爲飲食習慣的
驟變而有不適應的感覺，甚至有時候會有腹瀉的情況產生。所以出國前
必須將當地的飲食習慣及遊程中所安排的餐食內容，向旅客做詳細的
說明，讓旅客有心理準備，並且評估是否需要自備一些零食或速食食品
等。除了餐食內容介紹與說明之外，用餐時間也必須先向旅客說明，因
爲國人的用餐時間與旅遊目的地或遊程進行中的用餐時間會有差異，事
前的說明可以減少出國後的誤會發生。

(四)團體遊程的資訊與準備

　　事先瞭解旅遊目的地或景點的相關資訊與故事，可以增加旅遊的
趣味性與知識性。此外，攜帶齊全的裝備，不會因爲缺乏裝備或不適氣
候的服裝而造成旅遊的不便。這些相關遊程的資訊與準備，都是要事先
傳達給旅客的訊息，規劃者必須有計劃地寫成文字，在出國前讓顧客瞭
解，而且要讓旅客有充分準備的時間，否則出國之後，顧客會以事先未
告知爲由，而產生客訴或抱怨事件。

　　行前說明會是在實際遊程執行之前，向參團旅客說明的各項內容，
當遊程實際執行時，會有許多細節是必須注意的，原本這些細節都是由
領隊個人來執行，但是如果遊程規劃人員事先設想規劃，並以文字說
明，就可以降低服務品質差異的問題。

是否有忌諱特殊文化（尼泊爾焚屍）

特殊裝備要自備或當地可以租借（韓國滑雪）

是否要帶泳衣或海灘鞋（墨西哥阿卡波科海灘）

是否可近拍裸體日光浴遊客（巴西里約熱內盧海灘）

野生動物是否有危險（瓜地馬拉）

衣著、鞋子及安全的叮嚀（墨西哥攀登金字塔）

自然景觀難以預測可遇見的景象，須事先向客人說明無法得知冰山何時會崩落？
（智利百內國家公園冰山）

楓葉何時會變紅？（加拿大東岸狼嗥公園楓紅）

鮭魚何時大洄游？（加拿大卑詩省黃金溪鮭魚洄游）

二、機場／飛機

(一)飛機上座位的安排

　　由於機上的座位是以旅客的英文姓氏字母順序來安排，所以往往一家人出遊而登機證上的機位號碼卻無法連號在一起，大部分的領隊會讓客人上飛機之後再協助換位子，但是機上的空間狹小，而且上機待乘客坐好定位之後，通常乘客比較不願意再搬動行李換座位，所以比較好的方式，是事先向航空公司協調或者在發登機證給旅客之前，由領隊先稍微調整座位。但是每個人的期望未必都能完全實現，這點必須事先讓客人有心理準備，如同機上餐食在未發餐之前會先宣告，企圖獲得無法依其意願取得餐食的旅客的諒解。領隊可在出發前根據班機號碼上網查詢飛機機型，瞭解機上座位排列方式，有利協助安排乘客交換座位，如靠窗或靠走道之位子。

(二)海關、移民、檢疫（CIQ）等入境手續的告知

通關手續如果不順利，會讓遊程延誤。所以必須將旅遊目的國相關的CIQ注意事項事先告知，例如：不可以攜帶肉類、水果入境等規定。但是有些時候是因為客人的個人因素，導致通關時被滯留較長的時間，這是無法事先避免的，例如：客人曾經申請過加拿大移民簽證，後來再次申請觀光簽證前往加拿大遊覽，通關的時候就會被要求到移民關處面談。

(三)行李託運與攜帶等告知

飛行航線能夠攜帶多少件行李、每件行李的大小限制、重量限制、轉機可能造成貴重物品遺失的風險、超重行李的付費規則、手提行李的限制規定等，都是要讓旅客事先瞭解且遵循的內容。如果沒有事先說明清楚，出國之後如果發生行李託運問題或超重付費時，就會產生抱怨。

三、飯店

(一)飯店房間

飯店房間的問題，主要在於向客人說明清楚房間內各項設備的使用方法與是否需要額外付費。房間的安排在於掌握同行者最好安排在隔壁房間或對面，一家人最好安排連通的房間，這些都可以事先向飯店要求，不過必須向旅客保留但書，即飯店未必能完全按照旅客的要求提供房間。本章第一節內容所提到的床位安排也是必須要注意的重點。

(二)飯店設施

可以事先將飯店的設施與開放時間，及是否必須額外收費等資訊，以書面的方式介紹在行程表或說明會資料中。如果事先無法取得這些資

訊，領隊人員必須於飯店辦理入住手續時，向飯店詢問並以口頭報告讓客人瞭解。

四、餐廳

　　當地飲食習性介紹，如水是否可以生飲、素食者的餐食安排限制、座位的安排方式、用餐時間、烹飪方式、飲食口味等問題，都是可以事先以書面告知旅客，且領隊人員必須時時口頭提醒的重點。例如：有些特別安排的風味餐可能不適合國人的口味，必須事先向客人說明出國是體驗當地的風俗習性，包含餐食體驗。

五、遊覽車

(一)團員的掌控

　　領隊每次上車出發之前，一定要清點車上全團人數。

除了餐食的差異外，用餐座位的差異性也須注意

(二)翻譯介紹

領隊人員必須充實自己的語言能力與多閱讀旅遊目的地或遊程行進地區的相關資訊，如此在遊覽車上才可以勝任翻譯介紹的工作。遊程規劃人員應儘量協助提供各種介紹資料給領隊，領隊出國也必須蒐集相關資訊給規劃人員。因此，公司定期召開領隊會議，藉此彼此交換帶團資訊是有其必要性的。

(三)遊覽車座位的安排

這是團體和諧的現象之一，當團體成員和諧相處時，大家自然會相互禮讓，不計較坐哪個位子，有些人喜歡坐後面，有些人喜歡坐前面，如果太刻意安排座位，反而剝奪了旅客選擇的權力；但是當團員彼此計較座位時，就必須擬定遊覽車座位安排的規定，讓團員覺得是公平的。一些國際性的旅行社，領隊或是導遊在出發前都會宣布，搭遊覽車時為了公平，乘客每天可順時鐘更換座位位子。

六、景點

(一)景點的翻譯介紹

遊程規劃人員在規劃遊程時，對於每一個主要景點的介紹資料都可以透過國外代理店取得，還可以透過網際網路或旅遊推廣單位蒐集相關資料，這些資料都可以提供給領隊人員使用，領隊人員出國到當地再加強蒐集更多的介紹資料提供給遊程規劃人員，再將所有資料建立成資料庫，如此可以提供給任何一位帶團的領隊使用，以穩定景點翻譯介紹的服務水準。再多的資料，還是需要領隊人員用心研讀才能發揮效用。

景點介紹會影響旅遊的滿意度（墨西哥老鷹立於仙人掌上啄蛇的故事）

(二)景點的增加與減少

　　一般而言，實際出國所遊覽的景點一定會比記載在行程表中的景點數量還要多，除非是因為某些因素導致遊程延誤，才會有景點減少的情形發生。遊程規劃者在安排景點時，必須考量可行性，多與不及都不好。領隊人員必須將時間掌握得宜，以避免景點減少，也不可以為了增加景點而影響原本安排景點的遊覽時間。

阿茲特克太陽曆石

在法國塞納河畔公園悠閒地享受飲料

適時讓旅客悠閒地享受一杯飲料，會提高滿意度（法國蒙馬特畫家村）

路邊野生綻放的花朵雖不在景點安排內，但適時停留讓客人欣賞可以提高滿意度

七、購物

(一)購物的態度

　　購物原本是一項增加旅遊情趣的活動，但是如果是惡性購物，強迫旅客必須購買或留置在某一購物商店，甚至一再安排購物，導致遊覽時間大量減少，就必定會造成客訴事件。如果有安排特定的購物商店，一定要在行程表上註明。領隊在操作購物遊程時，不可以枉顧旅客遊覽權益。

(二)購物點的增加

　　除非是全團旅客一致要求並簽訂同意書，否則絕不可以任意增加購物點。

購物也是一種享受。可愛的小女孩身著傳統服裝兜售手工別針（秘魯）

旅行社安排的購物紀念品店（墨西哥黑曜石廠）

當地傳統市集（尼泊爾加德滿都）

當地市區商店街（丹麥哥本哈根）

美國洛杉磯名店街羅多大道

美國波士頓昆西市場

(三)退貨服務

如果是公司安排的購物點，一定要事先說明是否提供退貨服務。在消費者意識高漲的當今社會，提供退貨服務是必要的保障。

八、自費遊程

(一)自費遊程的內容

為了避免交易糾紛，自費遊程的內容必須以書面事先告知旅客，出國後，再由領隊利用時間做口頭介紹。在行程表的記載中，必須非常詳細明確的讓旅客瞭解自費遊程的內容。

自費遊程安排得當可提高滿意度，安排
不良則易引發糾紛（韓國濟州島騎馬）

亞馬遜河食人魚垂釣

荷蘭風車村

(二)自費遊程的增加

這是必須要避免的。領隊帶團不可以為了增加收入而刻意增加自費遊程項目。所以遊程規劃者必須將所有可能販賣的自費遊程全部記載於行程表中。

(三)沒參加自費遊程客人的對待

領隊必須照顧好或設想好沒參加自費遊程客人的安排，不可以讓沒參加的客人為了等待參加的客人而浪費時間。所以當自費遊程執行時，領隊必須讓沒參加的客人也能在適當的地方自由活動。遊程規劃人員可以事先規劃提供給領隊人員參考。

(四)費用

自費遊程的收費訂價必須合理。費用所包含的內容項目要讓客人充分瞭解。遊程規劃人員可以將費用統一，避免讓領隊各自訂價。

九、其他

(一)小費

小費的意義是鼓勵與感謝受到滿意服務之後的回饋。但是現在最令消費者詬病的是，領隊常常在團體一開始或未結束之前，就向旅客一一收取小費，而且是規定一定的金額，與小費的意義相違背。遊程規劃人員必須明確的記載小費參考金額，並要求領隊人員不可以在行程未結束之前就向客人收取小費。當下多數旅遊業者不但沒有出差費給領隊，甚至向帶團領隊收取人頭費，領隊實在難為。在實質意義上，現在所謂的領隊小費，其實稱為領隊服務費比較務實。

(二)醫療照顧

各國的醫療規定都不同,如果能有書面介紹讓旅客事先瞭解,可以減少許多不必要的認知差異。領隊在帶團時,碰到客人需要醫療照顧與協助的狀況,必須妥善處理,不可以置之不顧。

(三)準時

準時是最基本的要求,尤其是領隊在帶團期間必須以身作則,還要想辦法讓客人都能守時。說明會的資料中加入提醒團員必須準時的內容是必要的。在自由活動時,為了避免發生遲到現象,領隊握有所有團員的手機號碼是有必要性的,讓所有團員知道領隊或導遊聯絡手機及如何撥打也很重要。

 自由競爭與違規的矛盾

　　一般學生出國畢業旅行為何沒有旅行社喜歡做？由於執法判定不力，造成業者錯誤引導消費者！旅報第334期記載一個旅遊品保協會調處的案例，案例為學生團體前往韓國濟州島旅遊及參加國際研討會，由於學生沒有shopping購買能力，且於行程中必須脫隊參加會議，所以旅行社要求所有學生必須加價每人美金約100元，最後承辦老師一氣之下告上品保協會。其實筆者也曾經協助一些老師承辦學生畢業旅行，但是最後都因為與市場價格差異大而作罷。這其中存在一個問題：某些亞洲低價團體的市場價格大多以購物佣金或人頭費來抵補團費，造成消費者的錯誤認知，反而不能接受合理的團費。

　　「旅行業管理規則」第22條規定：「旅行業經營各項業務，應合理收費，不得以不正當方法為不公平競爭之行為。」但是當下的旅遊產品有許多是以購物佣金或人頭費來補貼團費，也就是說市場上充斥違反「旅行業管理規則」的遊程產品，但是都未見相關單位取締或制止。更諷刺的是旅遊品質保障協會曾經檢舉此類違規的行為，卻被業者反告違反自由競爭。在自由競爭與違規的矛盾尚未釐清之前，消費者只有自己判斷，運用智慧選擇適合自己的遊程產品。

第十二章　未來趨勢

學習目標

1. 讓學習者藉由本章內容的引導，能洞悉遊程規劃的未來趨勢
2. 結合世界供給資源的改變，瞭解成本在未來的變化趨勢

　　市場競爭越來越激烈，由於國際資源有限，世界市場變化迅速，國際旅遊市場趨勢也隨之變化快速，加上台灣加入WTO（世界貿易組織）的影響，以及與大陸之間服貿協議，國內旅遊業者必須洞悉國際大環境的變化，尋求未來趨勢先機，從競爭中獲利存活永續經營。以下就未來趨勢可能的變化，歸納出幾點遊程規劃與成本變化的未來走向。

第一節　遊程規劃的未來趨勢

一、分級遊程產品越趨明顯

　　從市場的同地區遊程產品的價格差異越來越大，而銷售情況都不錯的情況來看，表示遊程產品的市場分級越趨明顯。以加拿大的遊程產品為例，同樣加拿大九至十天的遊程，從新台幣5～6萬元到11萬元的產品都有。另外從價格區分市場的角度來看，屬於高價位的市場也同樣有分級產品的市場區隔，例如：北歐遊程產品，在淡季只要新台幣12萬多元即可以前往北歐遊覽，在旺季從新台幣15萬元至20萬元左右的產品都有；而屬於低價位的市場也有明顯的分級產品，以泰國遊程為例，市場上從新台幣5,000元以下到3萬元以上的產品都有。從內政部公布的家庭收入資料得知，台灣社會的貧富懸殊越來越大，但是不論小康家庭或是富裕家庭，大家都有出國休閒旅遊的需求，因此分級明顯的產品是將來遊程規劃的趨勢之一。

　　除了市場區隔導致分級產品的趨勢之外，在遊程產品的規劃方面，也出現一些相較於傳統遊程產品，有較大差異性的變化。以下列舉說明之。

二、單國或雙國或分區深度遊程

　　傳統的長程遊程產品大多是以多國遊程為主，但是隨著消費者對於深度旅遊的需求越來越高，市場上的遊程規劃已有趨向單國、雙國或分區深度遊程的趨勢。最具代表性的單國或雙國地區就是歐洲與南美洲；最具代表性的分區深度遊程，就是北美洲的美國與大洋洲的澳大利亞。例如：傳統的歐洲遊程最少都是遊覽三國以上，但是近年來法國、希臘、奧地利、瑞士、義大利、西班牙、英國等單國七天至十五天產品，及英國與愛爾蘭、西班牙與葡萄牙、捷克與德國等雙國遊程越來越受到消費者的喜好；傳統的紐澳雙國遊程幾乎在市場上消失，取而代之的是紐西蘭單國與澳大利亞單國分區的深度遊程；美國遊程也漸漸出現國家公園區、美南、雙城、單州等遊程產品在市場上銷售，且獲得消費者不錯的評價。單國或雙國或分區深度遊程產品的趨勢，勢必繼續延續。

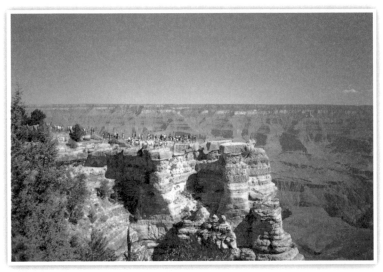

分區深度遊程可以有更充裕的時間與大自然融合、賞日出、觀夜景等
（美國大峽谷）

三、極地旅遊或偏遠地區遊程

隨著交通工具技術的進步與開放，加上國人對於新旅遊目的地的需求遽增，極地旅遊或偏遠地區遊程也陸續被開發，成為愛好旅遊的消費者的新寵。例如：南極地區遊程、絲路之旅、西藏地區遊程、北冰洋環航之旅等，都漸漸有喜好旅遊的客群參加。

四、環遊世界遊程

基於市場區隔需求，不少旅遊業者針對旅遊愛好者，推出頂級的環遊世界遊程，走訪地球上一每一個國家，以「創意」的主題旅行，跨越五大洲。如2012年推出團費新台幣110萬元，2013年團費新台幣115萬元，2014年推出新台幣120萬元的「環遊世界60天」行程，行程有分夏季版與冬季版。鎖定高銷費旅遊人士的市場，參加此行程者須考慮自身

南極地區處處都是驚奇

偏遠的格陵蘭有意想不到的人文與景觀

健康問題，時間，旅伴，加上一個特殊機會與藉口，團費採全包制，涵蓋罕有珍貴景點，如南極淨土、芬蘭北極光、亞馬遜河、伊瓜蘇瀑布、阿布辛貝神殿、澳洲大堡礁等，行程中提供每人一支Walking Talking對講機，方便和團員保持聯繫。回國後贈送團員環球證書。

五、個人自由行遊程

　　隨著旅遊經驗的累積及語言溝通的障礙減少，國人購買個人自由行遊程的比例持續增加。由於個人自由行的出國時間較不受限制，也不會受到團體行動的興趣差異影響，航空公司機位的獲利較高，因此訴求個性化安排的自由行產品，在航空公司政策性引導與市場消費者需求增加的情況下，成為未來遊程規劃的趨勢之一。

個人自由行可以深入當地生活（墨西哥市集）

六、特殊興趣的個性化遊程

　　有些地區在某些限制因素下，不適合個人旅遊，但是部分特定消費族群又有自我興趣喜好的需求，因此產生許多特殊興趣的個性化遊程，將有相同興趣喜好的消費者結合在一起出團，而且這種趨勢會持續下去。例如：以運動、宗教、生態、藝術、音樂、自然現象、醫療、美容等為主要訴求的遊程，是規劃人員需要用心去規劃經營的未來趨勢市場之一。

七、退休人士市場遊程

　　人類的平均壽命持續提高、銀髮族的人口比例不斷增加、政府與企業的政策導致退休年齡下降、嬰兒潮期出生的大量人口陸續退休，這些因素使得退休人士成為未來的旅遊主力市場之一。退休人士有較多的

特殊興趣需要專業的配合（勝利女神像）

宗教旅遊

有些刺激活動不是人人可以參加的

可自由支配經濟能力、可自由支配時間較多、適合團體旅行等特性，因此非量化的特別遊程或以健康養生為主題的遊程，也將成為未來遊程規劃的一種趨勢。例如：非洲探奇、中美洲、南美洲、巴爾幹半島、高加索地區等，以退休或即將退休人士為主要目標市場的客製化遊程陸續出現。

八、人類古蹟遺產與自然生態遊程

全世界的旅遊人口不斷攀升，但是人類古蹟或自然生態保護區在歲月與人類的不斷破壞之下，越來越少。由於這些遺產或大自然的保護不易，再加上容易受到破壞而且無法再生，所以勢必成為遊客的遊覽首選，也因此成為遊程規劃的趨勢主題。例如：市場上有越來越多以國家公園保護區或聯合國教科文組織所認定的世界人類遺產為主題訴求的遊程產品出現。要搶在這些無法再生的景點未消失之前能夠親身體驗，消費者強烈的需求會促使這類產品在未來的市場上迅速成長。

至今仍未能解開的謎——秘魯納茲卡線

九、獎勵旅遊（或員工出國旅遊）

　　各種不同產業的公司在生存競爭之下，會加諸於員工更大的工作負擔與精神壓力，使得公司必須提撥經費來做獎勵旅遊。而且目前提供員工出國旅遊或舉辦企業獎勵旅遊，已經成為一種招募員工或留住績優員工的趨勢，遊程規劃人員應該把握此類的商機，規劃出適合員工出國旅遊或企業獎勵旅遊的遊程產品。

十、配合異業的遊程

　　異業結合除了在銷售通路方面以外，還可以在遊程內容方面結合。例如：遊程規劃人員可以規劃出與文教事業、傳播事業、餐飲事業、金融產業等配合的特殊遊程，來吸引特定的消費族群。

員工出國旅遊已成為一種趨勢

十一、包機遊程

　　台灣的出國旅遊市場需求量淡旺季差異大，加上航空公司政策性縮小團體機位的供給比例，包機遊程產品已漸漸成為旅遊業者經營的趨勢之一。包機可以解決機位供給的問題，但是相對的經營風險增加，遊程規劃者必須能規劃出適合大眾市場的包機遊程產品。

十二、航空公司策略聯盟

　　近幾年來航空公司以策略聯盟的方式來降低航空公司的營運成本，同時也增加了航線與航點的競爭力，相對於旅遊業者的遊程規劃人員，即代表著有更多發揮遊程設計創意的空間。只要遊程規劃人員能掌握航空公司策略聯盟的趨勢，並從中研究出具有競爭力且突出獨特的遊程路線，就可以在激烈競爭的市場中獲利。

第二節　成本變化的未來趨勢

　　未來的成本變化趨勢主要是以降低成本為主，可以區分為產品的直接成本與間接成本兩方面來討論。

一、直接成本

　　在遊程產品的直接成本方面，占有最高比例的航空交通成本將隨著科技進步與新趨勢的低價航空公司的成立而降低。

(一)更大型的飛機

　　科技的進步一日千里，長程飛機的載客量目前已可達到五百多人（Airbus 380），如果我們將每架飛機都當作一個單位基數，則當每架

新加坡航空Airbus 380

飛機可以搭載更多乘客時,相對的每位乘客所分攤的單位成本就會降低。目前歐洲的空中巴士集團已經研發出Airbus 380型客機,載客量高達555人,已有數十家航空公司向空中巴士集團下了訂單,勢必將降低未來的飛行交通成本。

(二)更快速的交通工具

奈米科技運用在航空材料領域,可以製造出更加節省能源或更加快速的航空交通工具。速度加快代表距離縮短,旅客可以節省交通時間,進而增加旅遊的時間。原本需要十天才可以完成的遊程,在未來可能只需要九天或八天即可以輕鬆走完遊程。所節省下來的天數等於降低了遊程的成本,價格相對會下降。

(三)低價航空公司

21世紀初,世界災害頻起與各地動亂不斷,影響旅遊市場甚鉅,造成許多大型航空公司前所未有的虧損,反而一些小型的航空公司或因應

春秋航空

而起的低價航空公司（Low Fare Air）紛紛獲利，造成全球陸續成立許多低價航空公司。低價航空公司通常以選擇營運成本較低的次要機場爲主要目的地，加上統一機種、調整機上服務或運用區域經營模式，來大量降低營運成本，藉而以低價機票來侵蝕航空市場。航空機票的費用是占有較大比例的遊程成本，低價航空公司所提供的低價機票，意謂著遊程產品的直接成本將大幅的降低。

二、間接成本

網際網路的運用與行銷通路的日新月異，是目前影響遊程產品間接成本的最主要因素。

(一)整合電子商務平台

行銷成本是遊程產品的間接成本之一。在網際網路所造成的電子商務狂熱之後，業者發現以旅遊業的財力是難以獨力架構完整的電子商務系統，有些中小型的旅遊業者甚至連架設網站的能力與財力都沒有。隨之興起的整合電子商務平台的服務將中小型的旅遊業者串聯起來，以降低其行銷成本。

(二)通路多樣化

通路的多樣化，造成銷售量的集中與增加，集中大量的規模經濟可以大幅度地降低成本。時下流行的異業結合與電視銷售，就是集中規模經濟的一種方式。但是此類的方式只適合推廣銷售簡單低價位的遊程產品。由於法律的規範影響通路的變化，目前在法律尚未完全開放遊程產品的銷售通路之前，小眾市場與大眾市場還是會並存。但是未來的趨勢將傾向於完全開放銷售通路，旅遊業者絕對不可忽視這種將來可能的變化。

專欄　科技的進步與世界局勢的變化，將毀滅現有商機也帶來嶄新的商機

　　歐洲的統合產生了申根簽證，使得原本許多以辦理特定歐洲國家簽證為財源的旅遊業者斷失財源，相對的也促成許多業者歐洲旅遊市場的成長。共產世界的瓦解，同樣也創造許多旅遊新商機，例如：蘇聯政權瓦解之後，核能動力破冰船與柴油動力破冰船技術運用到旅遊市場，造就了北極極點破冰之旅與南極大陸探奇之旅的遊程產品。科技的進步更將人類的旅遊史推向新的里程碑，造就了外太空之旅的遊程產品。若以量化市場而言，科技打造出許多大型的主題遊樂園或超高型建築，讓人工建築取代部分的天然資源而成為主要景點。這些轉變，產生許多新的商機。

　　未來如果兩岸三通之後，將會大量減少香港線的商機，隨之而起的新商機將是更便捷的大陸遊程產品及大陸人士參加的台灣遊程產品。間接產生的新商機，將是運用大陸航線延展到周邊國家地區的新遊程產品。目前隨著國際競爭分享有限資源的情況越來越劇烈，導致向來以低價為旅遊市場導向的台灣漸漸失去競爭力，歐美的航空公司相繼取消直飛台灣的航線，使得長程機位供給量越來越少，增加旅遊時間成本。

　　出國旅遊是屬於國際競爭市場，全世界的人都在爭取有限的資源，要讓台灣的出國旅遊上軌道，必須旅遊業者與全國的消費者一起努力。

附　錄

附錄一　國人可以免簽證、落地簽證方式前往之國家或地區

一、國人可以免簽證方式前往之國家或地區

(一)亞太地區

國家／地區	可停留天數
庫克群島Cook Islands	31天
斐濟Fiji	120天
關島Guam	45/90天（有注意事項，請參閱「簽證及入境須知」）
日本Japan	90天
吉里巴斯Republic of Kiribati	30天
韓國Republic of Korea	90天
澳門Macao	30天
馬來西亞Malaysia	15天
密克羅尼西亞聯邦 Federated States of Micronesia	30天
諾魯Nauru	30天
紐西蘭New Zealand	90天
紐埃Niue	30天
北馬里安納群島（塞班、天寧及羅塔等島） Northern Mariana Islands	45天
新喀里多尼亞（法國海外特別行政區） Nouvelle Calédonie	90天（法國海外屬領地停留日數與歐洲申根區停留日數合併計算）
帛琉Palau	30天
法屬玻里尼西亞（包含大溪地）（法國海外行政區）Polynésie française	90天（法國海外屬領地停留日數與歐洲申根區停留日數合併計算）
薩摩亞Samoa	30天
新加坡Singapore	30天
吐瓦魯Tuvalu	30天
瓦利斯群島和富圖納群島（法國海外行政區）Wallis et Futuna	90天（法國海外屬領地停留日數與歐洲申根區停留日數合併計算）

(二)亞西地區

國家	可停留天數
以色列Israel	90天

(三)美洲地區

國家／地區	可停留天數
阿魯巴（荷蘭海外自治領地）Aruba	30天
貝里斯Belize	90天
百慕達（英國海外領地）Bermuda	90天
波奈（荷蘭海外行政區）Bonaire	90天（波奈、沙巴、聖佑達修斯為一個共同行政區，停留天數合併計算）
英屬維京群島（英國海外領地）British Virgin Islands	一個月
加拿大Canada	180天
英屬開曼群島Cayman Islands	30天
哥倫比亞Colombia	60天
古巴Cuba	30天（須事先購買觀光卡）
古拉索（荷蘭海外自治領地）Curaçao	30天
多米尼克 The Commonwealth of Dominica	21天
多明尼加Dominican Republic	30天
厄瓜多Ecuador	90天
薩爾瓦多El Salvador	90天
福克蘭群島（英國海外領地）Falkland Islands	連續24個月期間內至多可獲核累計停留12個月
格瑞那達Grenada	90天
瓜地洛普（法國海外省區）Guadeloupe	90天（法國海外屬領地停留日數與歐洲申根區停留日數合併計算）
瓜地馬拉Guatemala	30至90天
圭亞那（法國海外省區）la Guyane	90天（法國海外屬領地停留日數與歐洲申根區停留日數合併計算）
海地Haiti	90天
宏都拉斯Honduras	90天

國家／地區	可停留天數
馬丁尼克（法國海外省區）Martinique	90天（法國海外屬領地停留日數與歐洲申根區停留日數合併計算）
蒙哲臘（英國海外領地）Montserrat	6個月
尼加拉瓜Nicaragua	90天
巴拿馬Panama	30天
秘魯Peru	90天
沙巴（荷蘭海外行政區）Saba	90天（波奈、沙巴、聖佑達修斯為一個共同行政區，停留天數合併計算）
聖巴瑟米（法國海外行政區）Saint-Barthélemy	90天（法國海外屬領地停留日數與歐洲申根區停留日數合併計算）
聖佑達修斯（荷蘭海外行政區）St. Eustatius	90天（波奈、沙巴、聖佑達修斯為一個共同行政區，停留天數合併計算）
聖克里斯多福及尼維斯 St. Kitts and Nevis	最長期限90天
聖露西亞St. Lucia	42天
聖馬丁（荷蘭海外自治領地）St. Maarten	90天
聖馬丁（法國海外行政區）Saint-Martin	90天（法國海外屬領地停留日數與歐洲申根區停留日數合併計算）
聖皮埃與密克隆群島（法國海外行政區）Saint-Pierre et Miquelon	
聖文森St. Vincent and the Grenadines	30天
加勒比海英領地土克凱可群島 Turks & Caicos	30天
美國United States of America	90天（須事先上網取得「旅行授權電子系統（ESTA）」授權許可）

(四)歐洲地區

國家／地區	可停留天數
申根區	
安道爾Andorra	左列國家／地區之停留日數合併計算，每6個月期間內總計可停留至多90天
奧地利Austria	
比利時Belgium	
捷克Czech Republic	

國家／地區	可停留天數
丹麥Denmark	
愛沙尼亞Estonia	
丹麥法羅群島Faroe Islands	
芬蘭Finland	
法國France	
德國Germany	
希臘Greece	
丹麥格陵蘭島Greenland	
教廷The Holy See	
匈牙利Hungary	
冰島Iceland	
義大利Italy	
拉脫維亞Latvia	
列支敦斯登Liechtenstein	左列國家／地區之停留日數合併計算，
立陶宛Lithuania	每6個月期間內總計可停留至多90天
盧森堡Luxembourg	
馬爾他Malta	
摩納哥Monaco	
荷蘭The Netherlands	
挪威Norway	
波蘭Poland	
葡萄牙Portugal	
聖馬利諾San Marino	
斯洛伐克Slovakia	
斯洛維尼亞Slovenia	
西班牙Spain	
瑞典Sweden	
瑞士Switzerland	
以下國家／地區之停留日數獨立計算	
阿爾巴尼亞Albania	每6個月期間內可停留至多90天
波士尼亞與赫塞哥維納 Bosnia and Herzegovina	每6個月期間內可停留至多90天

國家／地區	可停留天數
保加利亞Bulgaria	每6個月期間內可停留至多90天
克羅埃西亞Croatia	每6個月期間內可停留至多90天
賽浦勒斯Cyprus	每6個月期間內可停留至多90天
直布羅陀（英國海外領地）Gibraltar	90天
愛爾蘭Ireland	90天
科索沃Kosovo	90天（須事先向其駐外使館通報）
馬其頓Macedonia	每6個月期間內可停留至多90天（自101年4月1日至107年3月31日止）
蒙特內哥羅Montenegro	每6個月期間內可停留至多90天（需先填妥旅遊計畫表並於行前完成通報）
羅馬尼亞Romania	在6個月期限內停留至多90天
英國U.K.	180天

(五)非洲地區

國家／地區	可停留天數
甘比亞Gambia	90天
馬約特島（法國海外省區）Mayotte	90天（法國海外屬領地停留日數與歐洲申根區停留日數合併計算）
留尼旺島（法國海外省區）La Réunion	同上
史瓦濟蘭Swaziland	30天

二、國人可以落地簽證方式前往之國家或地區

(一)亞太地區

國家	可停留天數
孟加拉Bangladesh	30天
汶萊Brunei	14天
柬埔寨Cambodia	30天
印尼Indonesia	30天
寮國Laos	14～30天
馬爾地夫Maldives	30天

附 錄

國家	可停留天數
馬紹爾群島Marshall Islands	30天
尼泊爾Nepal	30天
索羅門群島Solomon Islands	90天
斯里蘭卡Sri Lanka	30天（事先上網或於抵可倫坡國際機場申辦電子簽證，請參閱「簽證及入境須知」）
泰國Thailand	15天
東帝汶Timor Leste	30天
萬那杜Vanuatu	30天

(二)亞西地區

國家	可停留天數
巴林Bahrain	7天（有注意事項，請參閱「簽證及入境須知」）
約旦Jordan	30天
阿曼Oman	30天

(三)非洲地區

國家／地區	可停留天數
布吉納法索Burkina Faso	7至30天
埃及Egypt	30天
肯亞Kenya	90天
馬達加斯加Madagascar	30天
莫三比克Mozambique	30天
聖多美普林西比Sao Tome and Principe	30天
塞席爾Seychelles	30天
聖海蓮娜（英國海外領地）St. Helena	90天
坦尚尼亞Tanzania	90天
烏干達Uganda	90天

(四)美洲地區

國家	可停留天數
巴拉圭Paraguay	90天

三、國人可以電子簽證方式前往之國家

國家	可停留天數
澳大利亞Australia	我國護照（載有國民身分證統一編號）持有人，可透過指定旅行社代為申辦並當場取得一年多次電子簽證，每次可停留3個月。
土耳其Turkey	中華民國護照效期在6個月以上，可先行上網（https://www.evisa.gov.tr/en/）申辦可停留30天、單次入境的電子簽證（E-visa），每次申辦費用為15歐元或20美元，可選擇由首都安卡拉（Ankara）的愛森伯加（Esenboga）、伊斯坦堡（Istanbul）的阿塔托克（Ataturk）或薩比哈格克琴（Sabiha Gokcen）等3個國際機場入境。

資料來源：外交部網站。

附錄二　一般概略行程描述範例

加拿大東岸九天

第一天　台北—蒙特婁

齊集桃園國際機場，專人辦理手續後，搭乘廣體客機飛往加拿大東岸法語區門戶蒙特婁。抵達後專車接往飯店休息。

宿：Marriott Chateau Champlain或同級

早餐：X　午餐：O　晚餐：機上

第二天　蒙特婁—魁北克市

早餐後專車前往魁北克市，遊覽蒙特倫西瀑布並搭乘纜車、聖安妮楓紅峽谷、省議會、魁北克城牆、畫家巷、兵器廣場及上舊城區。晚上享用法式風味晚餐。

宿：Quebec Radisson Gouverneurs或同級

早餐：O　午餐：O　晚餐：O

第三天　魁北克市—奧爾良島—洛朗區

上午遊覽魁北克市的下舊城區，造訪皇家廣場及香檳街。中午前往奧爾良島，於楓糖場享用風味午餐。午餐後，搭車前往洛朗區，欣賞川普蘭山區的迷人景觀。

宿：Hotel Club Tremblant或同級

早餐：O　午餐：O　晚餐：O

第四天　洛朗區—蒙特婁

早餐後，沿著景觀道路前往蒙特婁。抵達後，參觀北美最漂亮的聖母院、舊城區、凱薩琳大道、中國城、生態館、植物園，並搭乘纜車登上

奧運會場的斜塔，遠眺蒙特婁市景。

宿：Marriott Chateau Champlain或同級

早餐：O　午餐：O　晚餐：O

第五天　蒙特婁—渥太華

上午專車前往皇家山，欣賞美麗的楓紅景緻，並俯瞰蒙特婁市全景。隨後參觀聖約瑟夫修道院。午餐後前往加拿大首都渥太華。抵達後市區觀光：國會山丘、國會大廈、總督府、麗都河與渥太華河匯流處、麗都小瀑布、麗都運河畔等。

宿：Marriott Ottawa Hotel或同級

早餐：O　午餐：O　晚餐：O

第六天　渥太華—千島—尼加拉瀑布

專車前往千島，搭乘遊船巡遊於聖羅倫斯河，穿梭於千島之間。隨後專車前往度假勝地尼加拉瀑布，途經尼加拉濱湖小鎮，稍事遊覽之後，續往參觀位於尼加拉瀑布附近的花鐘。夜宿於尼加拉瀑布旁，您可以欣賞瀑布夜景或前往賭場一試手氣。

宿：Sheraton On The Falls或同級

早餐：O　午餐：O　晚餐：O

第七天　尼加拉瀑布—多倫多

早餐後前往碼頭，搭乘霧中少女號遊船感受世界流水量第一的尼加拉瀑布萬馬奔騰的氣勢。隨後專車前往加拿大第一大都市多倫多。中午於世界第一高塔—CN塔上的旋轉餐廳享用午餐。午餐後展開多倫多市區觀光：巨蛋球場、女皇公園、省議會、新舊市政廳、伊頓購物中心等。

宿：Delta Chelsea Hotel或同級

早餐：O　午餐：O　晚餐：O

第八天　多倫多—台北

整理行裝，專車送往機場，搭乘廣體客機飛返台北，夜宿機上。

宿：機上

早餐：O 午餐：機上 晚餐：機上

第九天　台北

由於飛行時間與時差的關係，飛機於今日抵達桃園國際機場，返回溫暖
的家園。

敬祝　旅途愉快！

附錄三　一般詳細行程描述範例

加拿大東岸都會絕美九日遊

第一天　台北－溫哥華－蒙特婁

齊集於桃園國際機場，由專人辦理手續後，搭乘廣體客機經加拿大太平
洋門戶溫哥華，飛往加拿大東岸法語區門戶蒙特婁。於溫哥華機場特別
安排享用精緻日式餐盒，讓您溫飽上飛機。抵達蒙特婁機場後，專車接
往飯店休息，以解長途飛行疲憊，養精蓄銳，暢覽豐富的加東絕美都會
景緻。

宿：Marriott Chateau Champlain或同級

早餐：X　午餐：安排溫哥華機場享用日式餐盒　晚餐：機上

第二天　蒙特婁－魁北克市

於飯店輕鬆享用早餐後，專車前往聯合國教科文組織列為世界人類遺
產，與北美洲唯一擁有完整城牆圍繞的都市－魁北克市。抵達後遊覽
比尼加拉瀑布落差還要高的蒙特倫西瀑布，並搭乘纜車登上瀑布落差
源頭，行走於吊橋上橫越瀑布。造訪擁有幽靜步道與溪流吊橋，滿山滿
谷楓樹的聖安妮楓紅峽谷、建築雄偉，雕像精緻的省議會大樓、保留完
整，可以登牆觀景的魁北克城牆、人潮擁擠，充滿藝術氣息滿布繪畫的
畫家巷、尚保留有砲台，可以遠眺聖羅倫斯河美景的兵器廣場及充滿古
意，時尚精品店處處的上舊城區。晚上於舊城區享用道地的法式風味晚
餐。夜宿於舊城旁飯店，您可以在夜晚散步於舊城區，享受魁北克最浪
漫的氣氛。

宿：Quebec Radisson Gouverneurs或同級

早餐：飯店西式自助餐　午餐：中式六菜一湯　晚餐：法式風味餐

第三天　魁北克市－奧爾良島－洛朗區

愉快的享用飯店餐廳豐富的自助早餐後，於上午遊覽魁北克市最早的發源地，也是購買紀念商品最多選擇的下舊城區，遊覽法國太陽王路易十四雕像佇立的皇家廣場及精緻紀念商品店林立的香檳街。中午時分前往座落於聖羅倫斯河中，以農業爲主的奧爾良島，並於傳統的楓糖製造場享用別具風味的風味午餐，一邊用餐一邊欣賞歌謠演唱，現烤的麵包加上美味的楓糖，令人垂涎三尺。午餐後，搭車前往魁北克省最美麗的楓景區－洛朗區，沿途楓樹處處，景緻秀麗。抵達洛朗區時，川普蘭山區的迷人景觀絕對讓您拍手叫好，嘆爲觀止。

宿：Hotel Club Tremblant或同級

早餐：飯店西式自助餐　午餐：加拿大楓糖場風味餐　晚餐：西式套餐

第四天　洛朗區－蒙特婁

在優美的環境中享用美味早餐後，沿著景觀道路前往僅次於巴黎，講法語的第二大都市，也是法國境外最大的法語都市－蒙特婁。抵達後，先前往舊城區，參觀北美洲最漂亮的聖母院，院內大廳金碧輝煌的裝飾，令人讚嘆！並暢遊最熱鬧的凱薩琳大道、加拿大東岸最具代表性的中國城、連續多年獲得加拿大旅遊獎的Biodome生態館，館內有熱帶雨林區、大堡礁生態區、聖羅倫斯河流域區生態與極地生態區等，內容豐富精采。隨後參觀世界三大植物園之一的蒙特婁植物園，園內占地廣闊，可以搭乘遊園車繞園參觀。於奧林匹克運動公園，搭乘纜車登上奧運會場的斜塔，遠眺蒙特婁市景。夜宿蒙特婁市區飯店，您可以漫步於街頭或前往造型優美的賭場一試手氣。

宿：Marriott Chateau Champlain或同級

早餐：飯店西式　午餐：中式六菜一湯　晚餐：中式六菜一湯

第五天　蒙特婁－渥太華

早餐後從容出遊，上午專車登上皇家山，欣賞美麗的楓紅景緻，並於山

腰的瞭望處俯瞰蒙特婁市全景。隨後前往參觀加拿大東岸三大聖蹟教堂所在之一的聖約瑟夫修道院，院中有聖安德烈神父的心臟與其事蹟介紹展示。午餐後專車前往加拿大首都渥太華。抵達後展開市區觀光：前往國會山丘參觀建築雄偉的國會大廈及位於各國使館區的總督府，您可以於總督府花園悠閒散步。隨後前往麗都河與渥太華河匯流處，由於河水落差形成麗都小瀑布。並帶您漫遊於浪漫的麗都運河畔等。夜宿於渥太華市區，您可以欣賞國會大廈在夜晚燈光照射下的迷人模樣。晚餐帶您品嚐可口的泰式風味料理。

宿：Marriott Ottawa Hotel或同級

早餐：飯店西式自助餐　午餐：中式六菜一湯　晚餐：泰式風味料理

第六天　渥太華─千島─尼加拉瀑布

於飯店享用早餐後，專車前往如灑落在聖羅倫斯河上的珍珠般的千島群島，並搭乘遊船巡遊於聖羅倫斯河，穿梭於千島之間，欣賞各個島上的豪華住宅與擁有飯店富商浪漫淒美愛情故事背景的心形島及島上的城堡豪宅。隨後專車前往蜜月度假勝地尼加拉瀑布，途經維多利亞女王最愛的尼加拉濱湖小鎮，稍事遊覽小鎮之後，續前往參觀位於尼加拉瀑布附近由百萬株花草組合而成的花鐘。夜宿於氣勢雄偉的尼加拉瀑布旁，您可以漫步欣賞瀑布夜景或前往豪華賭場一試手氣。

宿：Sheraton On The Falls或同級

早餐：飯店西式自助餐　午餐：中式六菜一湯　晚餐：飯店西式自助餐

第七天　尼加拉瀑布─多倫多

於飯店觀景餐廳享用早餐後，前往碼頭搭乘聞名世界的霧中少女號遊船，前往瀑布核心，感受世界流水量第一的尼加拉瀑布萬馬奔騰的氣勢，驚心動魄、終身難忘。隨後專車前往加拿大第一大都市多倫多。中午於世界第一高塔──CN塔上的旋轉餐廳享用午餐，並可以在特製的玻璃上體驗於高塔上懸空的刺激感。午餐後展開多倫多市區觀光：參觀

屋頂可以開關的巨蛋球場、小松鼠到處活蹦亂跳的女皇公園、建築典雅
的省議會、如貝殼形狀的新市政廳與古意猶存的舊市政廳、還有百貨精
品店林立的伊頓購物中心等。晚上享用中式海鮮惜別餐，佐以加拿大聞
名世界的冰酒。

宿：Delta Chelsea Hotel或同級

早餐：飯店西式自助餐　午餐：CN塔餐廳西式套餐　晚餐：中式風味海
鮮餐（品冰酒）

第八天　多倫多─台北

整理行裝，帶著滿載豐富愉快經驗的行囊，由專車送往機場，辦理出境
手續後，搭乘廣體客機飛返台北，夜宿於機上。

宿：機上

早餐：餐盒　午餐：機上　晚餐：機上

第九天　台北

由於飛行時間與時差的關係，飛機於今日抵達桃園國際機場，與團友互
道珍重再見，回到溫暖的家。

敬祝　旅途愉快！

附錄四　抒情式行程寫法範例

秋天的楓海染紅了加拿大東岸
加東都會絕美九日遊　引領您陶醉其中

期待已久的願望終於開始實現

第1天　台北─溫哥華─蒙特婁

帶著興奮的心情，齊集於桃園國際機場，搭乘舒適的廣體客機經溫哥華，飛往加拿大東岸最法國的蒙特婁。長途飛行之下，於溫哥華機場特別準備精緻的日式餐盒，貼心地照顧您飛往下一個目的地。抵達蒙特婁機場後，專車帶您前往下榻的飯店休息，解除您長途飛行的疲憊，養精蓄銳，迎接絕美於世的加東秋景。

宿：Marriott Chateau Champlain或同級

早餐：X 午餐：安排溫哥華機場享用日式餐盒 晚餐：機上

浸淫在浪漫的魁北克城　無酒也深醉

第2天　蒙特婁─魁北克市

懷著愉悅的心情，乘著舒適的觀光遊覽車，北向前往聯合國教科文組織列為世界人類遺產與北美洲唯一擁有完整城牆圍繞的最浪漫都市──魁北克市。從高處洩下的蒙特倫西瀑布，如黃金領帶般地垂飾在紅、黃、金、綠交錯炫爛的峭壁間，好美好美！特別安排搭乘纜車登上瀑布源頭，一路由低而高環視金碧輝煌的叢林與柔美的瀑布。您可以穿越吊橋橫跨瀑布，由高而下垂直感受瀑布宣洩的震撼，還可以順著沿陡峭山壁而建的木梯觀景步道，從每一種不同的高度與角度來欣賞蒙特倫西，不論您想讓她的水氣滋潤或保持乾爽，都能滿足您。在清朗的空氣中，造訪擁有幽靜步道與溪流吊橋，滿山滿谷楓樹的聖安妮楓紅峽谷，輕鬆地

漫步於楓海掩蓋的峽谷之中，處處是驚奇。隨後來到建築雄偉，雕像精緻的省議會大樓，萬紫千紅的花園，襯托出大樓的優雅與氣派，您不由得會拿出相機與它留影。保留完整，可以登牆觀景的魁北克城牆，將魁北克城最精華的部分緊緊包圍，進入城牆內的舊城區，細細品味畫家巷中的每一幅畫，有置身於戶外美術館的感覺，或可於露天咖啡座品嚐一杯香濃的咖啡，讓視覺與味覺同時享受。駐足於充滿古意的兵器廣場，遠眺聖羅倫斯河美景，思緒隨河水漂流，好輕鬆暢快！晚上於舊城區享用道地的法式風味晚餐，由裡到外的滿足。夜宿於舊城旁的飯店，您可以在夜晚再次穿越城牆，散步於燈光輝映下的舊城區，享受魁北克最浪漫的氣氛。別忘了要回飯店睡覺哦！

宿：Quebec Radisson Gouverneurs或同級

早餐：飯店西式自助餐　午餐：中式六菜一湯　晚餐：法式風味餐

一見傾心的洛朗楓紅　秋之川普蘭讓他國的楓景遜色

第3天　魁北克市—奧爾良島—洛朗區

一身浪漫情懷續遊魁北克下舊城區。腳踏著厚實的石板路，彷彿回到十五世紀，時而可見穿著傳統服裝的人們，行走於法國太陽王路易十四雕像佇立的皇家廣場，讓您真的有穿梭於時光隧道的感覺。走在懷古的香檳街上，一間間造型獨特、匠心獨具的小商店，把遊客一個個吸引進去，誰都抵擋不住。中午時分前往座落於聖羅倫斯河中，以農業為主，一片綠油油的奧爾良島，並在楓樹林中的傳統楓糖製造場，認識如何採集楓糖，並享用別具風味的加拿大風味午餐，一邊用餐、一邊欣賞歌謠演唱，香噴噴現烤的麵包加上美味的楓糖，令人垂涎三尺。一陣歡樂的午餐後，舒適的遊覽車將您帶到魁北克省最美麗，也是世界上最迷人的楓景區——洛朗區，沿途彩楓處處，景緻秀麗，驚艷聲此起彼落。抵達洛朗區時，川普蘭山區的誘人景觀絕對令您拍手叫好，嘆為觀止，也讓其他國家的楓景為之遜色。

宿：Hotel Club Tremblant或同級

早餐：飯店西式自助餐　午餐：加拿大楓糖場風味餐　晚餐：西式套餐

都會尋寶　蒙特婁給您滿載而歸

第4天　洛朗區－蒙特婁

在優美的環境中醒來，享用美味早餐後，沿著景觀道路前往生活多采多姿，也是法國境外最大的法語都市－蒙特婁。抵達後，先前往舊城區造訪裝潢藝術之寶，參觀北美洲最漂亮的聖母院，院內大廳金碧輝煌的裝飾，令人讚嘆！隨後轉往最熱鬧的凱薩琳大道與加拿大東岸最具代表性的中國城，探尋滿足您購買慾的寶物。接續探訪大自然瑰寶，參觀連續多年獲得加拿大旅遊金獎的Biodome生態館，館內有熱帶雨林區、大堡礁生態區、聖羅倫斯河流域區生態與極地生態區等，內容豐富精采，充實您的智庫。再參觀世界三大植物園之一的蒙特婁植物園，園內占地廣闊，可以搭乘遊園車繞園遊覽，滿足您對園藝花卉的視覺感官享受。最後來到奧林匹克運動公園，搭乘纜車登上世界最高的斜塔，遠眺蒙特婁市景。多元化世界級的都會寶藏，蒙特婁一次給您滿載而歸。夜宿蒙特婁市區飯店，您可以漫步於街頭繼續尋寶或前往造型優美的賭場一試手氣。

宿：Marriott Chateau Champlain或同級

早餐：飯店西式　午餐：中式六菜一湯　晚餐：中式六菜一湯

再也沒有比渥太華國會山丘更美的首都景觀了

第5天　蒙特婁－渥太華

趁著晨曦，專車登上皇家山，欣賞由美麗的楓紅與炫爛的變色植物交織而成的亮眼景緻，並駐足於山腰的瞭望處，俯瞰蒙特婁市全景，頓時有胸懷天下、掌握世界的感覺。帶著開闊的胸襟，前往集建築奇蹟與宗教聖蹟於一身的聖約瑟夫修道院，遠遠就可以清楚看見的地標性建築，內藏著安德烈神父的心臟與受神蹟賜福信眾的感謝。之後揮別魁北克省，舒適的遊覽車一路來到位於安大略省的加拿大首都渥太華。被河流環

繞處於小丘上的國會大廈，像一位婀娜多姿的少女，不論從正面、背面、側面去欣賞她，都令人驚艷。更叫人印象深刻的是，她無與倫比的內涵。不禁讚嘆再也沒有比渥太華國會山丘更美的首都景觀了。世界各國的總督府一向門禁森嚴，但是加拿大位於各國使館區的總督府，卻是敞開大門，歡迎來自世界各地的遊客。您可以於總督府花園悠閒散步，感受一下國家最高首長的清閒時刻。隨後來到麗都河與渥太華河匯流處，當藍天白雲相襯時，河水泛著金光，色差明顯的匯流處如同會動的圖畫，深深觸動您的心。河水落差所形成的麗都小瀑布，雖沒有大瀑布的澎湃氣勢，但沿著步道遠眺河對岸的景色，如同置身於一幅彩繪圖畫之中。筆直的麗都運河，在冬天是世界上最長的溜冰跑道，河畔秋色宜人，日夜皆美。

宿：Marriott Ottawa Hotel或同級

早餐：飯店西式自助餐　午餐：中式六菜一湯　晚餐：泰式風味料理

感受聖羅倫斯河柔情與千島群島熱情的擁抱

第6天　渥太華─千島─尼加拉瀑布

輕鬆地於飯店享用早餐後，揮別首都渥太華，專車前往如灑落在聖羅倫斯河上的珍珠般的千島群島，大大小小各具特色，搭乘遊船巡遊於平靜的聖羅倫斯河上，穿梭在千島之間，欣賞各個島上的豪華住宅與擁有飯店富商浪漫淒美愛情故事背景的心形島及島上的城堡豪宅，每一處都讓您沉醉。上岸後舒適的遊覽車帶您前往蜜月度假勝地尼加拉瀑布，途經維多利亞女王最愛的尼加拉濱湖小鎮，精緻的商店、典雅的鐘塔，令人流連忘返。續前往參觀位於尼加拉瀑布附近，由百萬株花草組合而成的花鐘，每季變換不同的植物，每一次造訪都煥然一新。夜晚住宿於氣勢雄偉的尼加拉瀑布旁，您可以悠閒地漫步於尼加拉河畔的行人步道，欣賞尼加拉瀑布迷人的夜景或前往豪華賭場一試手氣。

宿：Sheraton On The Falls或同級

早餐：飯店西式自助餐　午餐：中式六菜一湯　晚餐：飯店西式自助餐

體驗世界之最　絕無僅有值回票價

第7天　尼加拉瀑布—多倫多

於飯店觀景餐廳一邊享用早餐，一邊欣賞遼闊美景，飽餐以後，前往碼頭搭乘聞名世界的霧中少女號遊船，前往尼加拉瀑布核心，感受世界流水量第一的尼加拉瀑布萬馬奔騰的氣勢，驚心動魄、終身難忘。隨後搭乘舒適的遊覽車前往加拿大第一大都市多倫多。中午時分，於世界第一高塔——CN塔上的旋轉餐廳，享用美食午餐，佐以絕世景觀。餐後，可以在特製的玻璃上體驗於高塔上懸空的刺激感。今日的世界之最體驗，讓您值回票價。午後展開多倫多市區觀光：位於CN塔旁，屋頂可以開關的巨蛋球場、小松鼠到處活蹦亂跳的女皇公園、建築典雅的省議會、如貝殼形狀的新市政廳與古意猶存的舊市政廳、還有百貨精品店林立的伊頓購物中心等，所有的建築、遊覽空間與目不暇給的商品，帶給您無限的歡樂與驚奇。晚上安排享用中式海鮮惜別餐，佐以加拿大聞名世界的冰酒，再次給您飲食上的滿足，好幸福的感覺！

宿：Delta Chelsea Hotel或同級

早餐：飯店西式自助餐　午餐：CN塔餐廳西式套餐　晚餐：中式風味海鮮餐（品冰酒）

依依不捨　滿載而歸

第8天　多倫多—台北

整理行裝，帶著滿載豐富愉快體驗的行囊，由專車送往機場，辦理出境手續後，搭乘廣體客機飛返台北，夜宿於機上。回想起行程中的點點滴滴，不時露出甜美的笑容。

宿：機上

早餐：餐盒　午餐：機上　晚餐：機上

附 錄

安抵家園與親友共享體驗　這是最優的加東行程

第9天　台北

由於飛行時間與時差的關係，飛機於今日抵達桃園國際機場，與團友互道珍重再見，回到溫暖的家。

敬祝　旅途愉快！

附錄五　遊記式行程寫法範例

　　已經好久沒有讓自己的身心休息了。在偶然的機會下，看到加拿大東岸美麗的楓景圖片，我決定拾起塵封已久的行囊，參加加東都會絕美九日遊。

沉睡已久的心剎那間甦醒

第1天　展開旅途，由桃園國際機場經溫哥華飛到蒙特婁

帶著簡便的行囊與其他友善的團員集合於桃園國際機場，踏進機門的剎那間，我感到無比的舒暢，一路閱讀機上雜誌與欣賞電影，時而小睡、時而翻翻自己愛看的小品，不覺得累，很快的就抵達加拿大溫哥華機場。旅行社為我們準備了精緻的日式餐盒，深怕我們不習慣機上餐食而餓著，真是貼心！雖然我覺得機上餐食還不錯，也享用了每一餐，但還是被旅行社的細心安排而感動。再次踏入機門，我的心早已飛到蒙特婁。在沒有任何干擾的高空中，我睡得很甜，彷彿瞬間就抵達了蒙特婁機場。寧靜的夜晚，一行人在親切的招呼下，舒適的遊覽巴士帶著我們前往下榻的飯店休息，一路上我往窗外望，蒙特婁的秋夜好動人。

住宿的旅館：Marriott Chateau Champlain或同級

早餐：X　午餐：安排溫哥華機場享用日式餐盒　晚餐：機上

浸淫在浪漫的魁北克城　無酒也深醉

第2天　從蒙特婁乘著舒適的遊覽車前往魁北克市

在蒙特婁的秋晨中醒來，享用旅館餐廳美味的自助式早餐，行李由服務人員幫我們從房間門外提到車門口，真是逍遙自在又輕鬆。觀光遊覽車行駛在高速公路上，兩旁的風景始終吸引著我的目光，捨不得睡，深怕遺漏了任何美麗的景觀。一路走來沒有讓我失望，就在驚嘆聲中，來到

了聯合國教科文組織列為世界人類遺產，也是北美洲唯一擁有完整城牆圍繞最浪漫的魁北克市。沿著婉約的聖羅倫斯河，來到如黃金領帶般從高處洩下的蒙特倫西瀑布，周遭的樹木有如被噴灑彩色顏料般的展現出紅、黃、金、綠交錯的絢爛，好美好美！旅行社特別安排搭乘纜車登上瀑布源頭，一路由低而高環視金碧輝煌的叢林與柔美的瀑布，我的心也隨之激昂感動。穿越吊橋橫跨瀑布，由高而下，垂直感受瀑布宣洩的震撼。之後，我順著沿陡峭山壁而建的木梯觀景步道慢慢走下，從每一種不同的高度與角度來欣賞蒙特倫西，她美得讓我沉醉！我站在瀑布下，讓她的水氣滋潤我的肌膚，好快活！有些團友想保持乾爽，從另外一側的階梯下去。在清朗的空氣中，我們造訪擁有幽靜步道與溪流吊橋，滿山滿谷楓樹的聖安妮楓紅峽谷，輕鬆地漫步於楓海掩蓋的峽谷之中，處處是驚奇、時時被感動。隨後來到建築雄偉，雕像精緻的省議會大樓，萬紫千紅的花園，襯托出大樓的優雅與氣派，我有股衝動，拿出了相機與它留影。回到魁北克舊城區，我登上城牆，像四處眺望，每一個角度都是攝影或作畫的好題材。走進舊城區的畫家巷，細細品味巷中的每一幅畫，有置身於戶外美術館的感覺。我選擇了一家露天咖啡座，靜靜地坐下品嚐一杯香濃的咖啡，看看來來往往的遊客與欣賞眼前的風景，好愜意！駐足於充滿古意的兵器廣場，遠眺聖羅倫斯河美景，我的思緒隨著河水漂流，真是輕鬆暢快！華燈初上之際，魁北克城最浪漫的一面出現了，我也隨之陶醉在靜謐浪漫的世界裡。晚上我們在舊城區的餐廳裡，享用道地的法式風味晚餐，享受由裡到外的滿足。沒想到住宿的旅館就在舊城旁，我忍不住，趁著夜晚再次穿越城牆，散步於燈光輝映下的舊城區，感受魁北克最浪漫的秋夜。我幾乎被美景灌醉，差一點就忘了回旅館睡覺！

住宿的旅館：Quebec Radisson Gouverneurs或同級

早餐：飯店西式自助餐　午餐：中式六菜一湯　晚餐：法式風味餐

洛朗楓紅讓我一見傾心　秋之川普蘭讓他國的楓景遜色

第3天　揮別魁北克市搭乘舒適的遊覽車前往奧爾良島午後再往洛朗區

帶著一身浪漫情懷續遊魁北克下舊城區。腳踏著厚實的石板路，彷彿透過時光穿梭機，將我帶回到十五世紀。時而可見穿著傳統服裝的人們，行走於法國太陽王路易十四雕像佇立的皇家廣場，忍不住一把靠近與他們合影。輕鬆地走在懷古的香檳街上，一間間造型獨特、匠心獨具的小商店，很快地就把我及團友吸引進去，擋都擋不住。中午時分，大夥兒前往座落於聖羅倫斯河中，以農業爲主，一片綠油油的奧爾良島，並在楓樹林中的傳統楓糖製造場，聆聽專業人員介紹採集楓糖的過程。哇！那楓樹林美得就像拍電影一般。進入到簡單但頗具風味的寬敞餐廳，一道道從未見過的當地風味，就在一邊用餐一邊欣賞歌謠演唱的歡樂氣氛中享用，香噴噴現烤的麵包加上美味的楓糖，不論何時想起，都再度令人垂涎三尺。一陣歡樂的午餐後，舒適的遊覽車又將我們帶到魁北克省最美麗也是世界上最迷人的楓景區——洛朗區，沿途彩楓處處，景緻秀麗，車內驚艷聲此起彼落。大夥兒抵達洛朗區時，川普蘭山區的誘人景觀，令所有的人拍手叫好，嘆爲觀止，也讓其他國家的楓景爲之遜色。

住宿的旅館：Hotel Club Tremblant或同級

早餐：飯店西式自助餐　午餐：加拿大楓糖場風味餐　晚餐：西式套餐

都會尋寶　蒙特婁讓我滿載而歸

第4天　再會洛朗區舒適遊覽車前進蒙特婁

清晨在優美的環境中醒來，景觀之美，讓我覺得還在夢中，但卻是那麼的眞實。享用美味早餐後，一行人沿著景觀道路前往生活多采多姿，也是法國境外最大的法語都市—蒙特婁。我們有如尋寶般的，先前往舊城區造訪裝潢藝術之寶，參觀北美洲最漂亮的聖母院，眞是名不虛傳。院內大廳金碧輝煌的裝飾，令人讚嘆！要尋寶，當然不能錯過蒙特婁最熱鬧的凱薩琳大道與加拿大東岸最具代表性的中國城，從西方文武百貨到東方南北雜貨應有盡有，不論有沒有買到東西的團友都非常盡興，我當

然也不例外囉！接續探訪大自然瑰寶，參觀連續多年獲得加拿大旅遊金獎的Biodome生態館。它是我見過最有規劃的生態館，而且有體驗三溫暖的感覺哦，不只是觀賞，還能感受到當地的氣候溫度，真妙！館內有熱帶雨林區、大堡礁生態區、聖羅倫斯河流域區生態與極地生態區等，內容豐富精采，保證充實您的智庫。隨後我們再參觀世界三大植物園之一的蒙特婁植物園，園內占地廣闊，可以搭乘遊園車繞園遊覽，滿足您對園藝花卉的視覺感官享受，我從未見過如此大規模的兼具教育與觀光性質的植物園。在奧林匹克運動公園，最醒目的建築就是支撐運動場懸吊天幕的斜塔。大家興奮地搭乘纜車，緩緩登上世界最高的斜塔，遠眺蒙特婁市景，好痛快！遊覽蒙特婁多元化世界級的都會寶藏，讓全團團員都滿載而歸。旅行社特地安排夜宿蒙特婁市區的飯店，不想休息的人還可以漫步於街頭，繼續尋寶或前往造型優美的賭場一試手氣呢！

住宿的旅館：Marriott Chateau Champlain或同級

早餐：飯店西式　午餐：中式六菜一湯　晚餐：中式六菜一湯

我發誓再也沒有比渥太華國會山丘更美的首都景觀了

第5天　吻別蒙特婁舒適巴士直驅渥太華

趁著晨曦，全團輕鬆乘車登上皇家山，欣賞由美麗的楓紅與炫爛的變色植物交織而成的亮眼景緻，並駐足在山腰的瞭望處，俯瞰蒙特婁市全景，頓時讓我有胸懷天下、掌握世界的感覺。帶著開闊的胸襟，前往集建築奇蹟與宗教聖蹟於一身的聖約瑟夫修道院，遠遠就可以清楚看見的地標性建築，內藏著安德烈神父的心臟與受神蹟賜福信眾的感謝，我不得不受到感動，來到這裡不論您的宗教信仰為何，都會被虔誠的人們所感動。接著我們揮別魁北克省，舒適的遊覽車將一路來到位於安大略省的加拿大首都渥太華。被河流環繞處於小丘上的國會大廈，像一位婀娜多姿的少女，不論從正面、背面、側面去欣賞她，都令人驚艷，更叫人印象深刻的是，她無與倫比的內涵。我不禁讚嘆：「再也沒有比渥太華國會山丘更美的首都景觀了。」世界各國的總督府一向門禁森嚴，但是

加拿大位於各國使館區的總督府，卻是敞開大門歡迎來自世界各地的遊客。索性於總督府花園悠閒散步，感受一下國家最高首長的清閒時刻。當過了總督，又來到麗都河與渥太華河匯流處，當時藍天白雲相襯時，河水泛著金光，色差明顯的匯流處如同會動的圖畫，深深觸動我的心。河水落差所形成的麗都小瀑布，雖沒有大瀑布的澎湃氣勢，但沿著步道遠眺河對岸的景色，如同置身於一幅彩繪圖畫之中。筆直的麗都運河，在冬天是世界上最長的溜冰跑道，河畔秋色宜人，日夜皆美。我們就住在市區的旅館，晚上出來走走，深覺渥太華是全世界最浪漫的首都。

住宿的旅館：Marriott Ottawa Hotel或同級

早餐：飯店西式自助餐　午餐：中式六菜一湯　晚餐：泰式風味料理

感受聖羅倫斯河柔情與千島群島熱情的擁抱

第6天　離情渥太華專車前往千島（搭船巡遊）續專車轉往尼加拉瀑布

一早輕鬆地於飯店享用早餐後，我們揮別了首都渥太華，繼續搭乘舒適的遊覽專車，前往如灑落在聖羅倫斯河上的珍珠般的千島群島，大大小小各具特色，還有許多有趣與醉人的故事。於碼頭搭乘遊船巡遊於平靜的聖羅倫斯河上，穿梭在千島之間，欣賞各個島上的豪華住宅與擁有飯店富商浪漫淒美愛情故事背景的心形島及島上的城堡豪宅，每一處都讓我沉醉。愉快地上岸後，舒適的遊覽車帶我們前往蜜月度假勝地尼加拉瀑布，雖然我單獨參加團體，但是結交不少好友，心情如度蜜月般的快樂。途經維多利亞女王最愛的尼加拉濱湖小鎮，精緻的商店、典雅的鐘塔，令我流連忘返。隨後繼續前往參觀位於尼加拉瀑布附近，由百萬株花草組合而成的花鐘，據說每季都變換不同的植物，讓每一次造訪的遊客都有煥然一新的感覺。夜晚我們住宿於氣勢雄偉的尼加拉瀑布旁，大夥兒相約悠閒地漫步於尼加拉河畔的行人步道，欣賞尼加拉瀑布迷人的夜景，真是浪漫極了！如果想贏回團費，還可以前往豪華賭場一試手氣。

住宿的旅館：Sheraton On The Falls或同級

早餐：飯店西式自助餐　午餐：中式六菜一湯　晚餐：飯店西式自助餐

體驗世界之最　絕無僅有值回票價

第7天　再次擁抱尼加拉瀑布後車行前往多倫多

早上於飯店觀景餐廳一邊享用早餐，一邊欣賞遼闊美景，令我心曠神怡！飽餐以後，前往碼頭搭乘聞名世界的霧中少女號遊船，直駛尼加拉瀑布核心，感受世界流水量第一的尼加拉瀑布萬馬奔騰的氣勢，驚心動魄、終身難忘，好玩極了。船家貼心準備雨衣送給每一位遊客，讓我們可以選擇濕與不濕，愛玩的我，當然接受了尼加拉瀑布的洗禮。隨後搭乘舒適的遊覽車前往加拿大第一大都市多倫多。中午時分，我們在世界第一高塔——CN塔上的旋轉餐廳，享用美食午餐佐以絕世景觀，同時滿足了眼睛與口胃。餐後大家又期待又害怕地站在特製的玻璃上，體驗於高塔上懸空的刺激感，真爽快！今天的世界之最體驗，大家直呼值回票價。過午後，領隊帶著大家做多倫多市區觀光，首先近觀位於CN塔旁、屋頂可以開關的巨蛋球場、續遊小松鼠到處活蹦亂跳的女皇公園、再賞建築典雅的省議會、如貝殼形狀的新市政廳與古意猶存的舊市政廳，最後安排我們逛遊百貨精品店林立的伊頓購物中心。所有的建築、遊覽空間與目不暇給的商品，帶給我無限的歡樂與驚奇。今天晚上，旅行社還特地安排團員享用中式海鮮惜別餐，並佐以加拿大聞名世界的冰酒，再次給我飲食上的滿足。好幸福的感覺！

住宿的旅館：Delta Chelsea Hotel或同級

早餐：飯店西式自助餐　午餐：CN塔餐廳西式套餐　晚餐：中式風味海鮮餐（品冰酒）

依依不捨　滿載而歸

第8天　從多倫多機場搭機飛返桃園國際機場

經歷了加東的美好事物，我愉快地整理行裝，帶著滿載豐富體驗的行囊，搭乘專車前往機場，辦理出境手續後，走入廣體客機飛返台北。飛

行中，我不斷地回想行程中的點點滴滴，不時露出甜美的笑容。很快地，時間就過去了。

早餐：餐盒　午餐：機上　晚餐：機上

安抵家園與親友共享體驗　這是最優的加東行程

第9天　抵達桃園國際機場

由於飛行時間與時差的關係，我們的班機於今日抵達桃園國際機場，與其他團友互道珍重再見之後，回到溫暖的家。我要告訴所有的親朋好友：「這是最優的加東行程」！

參考書目

中華民國旅行商業同業公會全國聯合會（2003），《旅行業從業人員基礎訓練教材第四篇出國旅遊作業手冊》。台北：交通部觀光局。

林東封（2003），《旅遊電子商務經營管理》。台北：揚智文化。

品保調處案例（2004），〈學生團為No Shopping要加價旅客火大不去了？〉，《旅報週刊》，第344期，頁26-27。

孫慶文（2002），《旅運實務》。台北：揚智文化。

容繼業（1996），《旅行業理論與實務》。台北：揚智文化。

莊士賢（2003），〈市場買氣陸續湧現售價逐步回升〉，《旅報週刊》，第326期，頁30-31。

曹勝雄（2001），《觀光行銷學》。台北：揚智文化。

黃榮鵬（2002），《旅遊銷售技巧》。台北：揚智文化。

Imtiaz Muqbil (2004). Low fare air fever strikes Asia. *Travel Impact Newswire*, 786/110 (8).

James M. Poynter (1993). *Tour Design, Marekting, & Management*, New Jersey: Regents/Prentice Hall.

Pat Yale (1995). *The Business Of Tour Operations*, England: Longman.

Wang, K. C., Hsieh, A. T., & Huang, T. C. (2000). Critical service features in group package tour: An exploratory research. *Tourism Management, 21*(2), 177-189.

遊程規劃與成本分析

作　　者/陳瑞倫、趙曼白
出 版 者/揚智文化事業股份有限公司
發 行 人/葉忠賢
總 編 輯/閻富萍
特約執編/鄭美珠
地　　址/新北市深坑區北深路三段 260 號 8 樓
電　　話/(02)8662-6826
傳　　真/(02)2664-7633
網　　址/http://www.ycrc.com.tw
 E-mail ／ service@ycrc.com.tw
印　　刷/鼎易印刷事業股份有限公司
 I S B N ／ 978-986-298-142-9
初版一刷/2004 年 11 月
二版一刷/2014 年 5 月
二版三刷/2017 年 7 月
定　　價/新台幣 550 元

＊本書如有缺頁、破損、裝訂錯誤，請寄回更換＊

國家圖書館出版品預行編目（CIP）資料

遊程規劃與成本分析 / 陳瑞倫，趙曼白著.
-- 二版. -- 新北市：揚智文化, 2014.05
面；　公分

ISBN 978-986-298-142-9 (平裝)

1.旅遊業管理

999.2　　　　　　　　　　　　103007713

NOTE

NOTE